江苏省哲学社会科学项目"设计美学视野下南京城市品牌建设研究"（19YSB002）研究成果。

　　江苏省教育系统党的建设研究会项目"以设计学概论为载体的高校课程思政建设研究"（2021JSJYDJ02033）研究成果。

| 光明学术文库 | 文学与艺术书系 |

艺术创意与设计教育研究

付　强 I 著

光明日报出版社

图书在版编目（CIP）数据

艺术创意与设计教育研究 / 付强著 . - - 北京：光
明日报出版社，2022.8
ISBN 978 - 7 - 5194 - 6712 - 8

Ⅰ.①艺… Ⅱ.①付… Ⅲ.①艺术—设计—教学研究
Ⅳ.①J06

中国版本图书馆 CIP 数据核字（2022）第 128631 号

艺术创意与设计教育研究
YISHU CHUANGYI YU SHEJI JIAOYU YANJIU

著　　者：付　强

责任编辑：郭思齐　　　　　　　责任校对：张月月
封面设计：中联华文　　　　　　责任印制：曹　净

出版发行：光明日报出版社
地　　址：北京市西城区永安路 106 号，100050
电　　话：010 - 63169890（咨询），010 - 63131930（邮购）
传　　真：010 - 63131930
网　　址：http：//book. gmw. cn
E - mail：gmrbcbs@ gmw. cn
法律顾问：北京市兰台律师事务所龚柳方律师

印　　刷：三河市华东印刷有限公司
装　　订：三河市华东印刷有限公司

本书如有破损、缺页、装订错误，请与本社联系调换，电话：010-63131930

开　　本：170mm×240mm
字　　数：213 千字　　　　　　印　　张：16.5
版　　次：2022 年 8 月第 1 版　　印　　次：2022 年 8 月第 1 次印刷
书　　号：ISBN 978 - 7 - 5194 - 6712 - 8
定　　价：95.00 元

前　言

一、研究对象与范围

我们正处在一个知识经济蓬勃发展的时代。历史上任何一个历史阶段的发展都有其自身独有的推动力，正如水之于农业经济，电之于工业经济，而当今时代则正是以"创新"为推动力的时代。设计中的艺术创意问题，正是在人类文明高度发展的基础上，应时代推动的同时亦根据时代需求应运而生的。"人类的文明可以分解为物质文明、政治文明、精神文明三个方面，这三个方面对应着人类和自然的关系，人类的社会组织方式以及人类的心灵世界。"[①] 其中，人类的物质文明可以说是人类设计实践的物化载体。当今时代，在设计技术手段高度发展、设计功能空前广阔的历史背景下，艺术创意成为设计实践的重要组成部分，这既是顺应时代的要求，也是人类审美实践自然而然的发展趋势。如何理解设计中的艺术创意问题是当下重要的时代课题。我们可以从以下几个方面进行考虑：

[①] 袁行霈，严文明，张传玺，等. 中华文明史：第一卷 [M]. 北京：北京大学出版社，2006：1.

（一）设计中的艺术创意是人类设计文明发展之必然结果

回顾设计史，我们可以看到若干条清晰的脉络，且说四大文明古国各自都有其标榜民族特色的辉煌设计历史。沿着历史纵向观察，每种文明的设计历史在不同的阶段都具有差异性和发展性，进而表现出丰富性。但其丰富性通常具备一定民族内在的发展理路，可以发现其不断发展且丰富的脉络。技术的进步更多的是改变功能，技术的普及也主要是一种手段的传授，而承载一个民族心灵体验的艺术风格才具有相对的稳定性和彰显自我存在的独特性。这些以自主发展为主要模式的设计历程，平行地纵贯于人类文明的进程中，彼此之间没有形成今天这样频繁的交流。文化通常是在稳定甚至封闭的环境中才可以成长和成熟，独特的文化不应当以层次高低而论，而是以自身特点立命。各自独立的设计文明以线性为发展路径成长成熟，为设计实践的交流和碰撞奠定了丰厚的基础。对于每一民族或地域的设计实践而言，立足于自身设计实践是自然的立场。每种设计文明都具备相对单一的审美视角，基于单一，才能够发现世界设计文明的丰富性。当今现代人类科技文明突飞猛进导致资本扩张、文化交流和学科互涉等现象出现的同时，各种设计实践的单一性便被瓦解了，多元化的设计实践时代在全球展开。

艺术创意应运而生主要可以从两个层面、三个方面加以认识。一是，多元的设计实践建立在当今科学技术高度发达的平台上。二是，从审美角度出发，在不同的科学技术水平之上，设计艺术发展出了独有特色的审美形态。现代科学技术的迅猛发展，使得设计审美拥有空前强大的施展舞台。科学技术翻天覆地剧变之际，艺术创意正是在科技与审美这两个层面的互相影响下应运而生。三是，针对独特审美群体所面对的自身传统设计文明、外来设计文化和基于现代科技水平与审美取向而发展出新的设计形态。传统设计文明在新时代的视角下，在与外来文明直

接对照下，更加自觉地显示出其自身的独有魅力。外来设计文化则让人们发现了设计实践与文明多元之间丰富的存在关系。新的设计形态是在传统与外来的基础上，在新时代下进行的与时俱进的艺术创意行为。

（二）设计中的艺术创意是体验经济时代重要的市场活力因素

经济学家认为，迄今为止人类经济发展历程表现为三大经济形态：第一是农业经济形态，第二是工业经济形态，第三是大审美经济形态。审美经济，就是超越产品实用功能和一般服务，代之以实用与审美、产品与体验相结合的经济。人们在购买东西的时候，更希望得到美的体验或情感体验。大审美经济萌动于 20 世纪 70 年代，在 21 世纪呈现出崛起之势，其标志就是体验经济的出现。1999 年，美国的派恩二世（B. Joseph Pine Ⅱ）和吉尔摩（James H. Gilmore）合著的《体验经济》一书问世。他们宣称："体验就是企业以服务为舞台，以商品为道具，以消费者为中心，创造能够使消费者参与、值得消费者回忆的活动。"[①]单独卖咖啡，可以定价每磅 1 美元；卖煮好的咖啡，可以定价为一杯5—25 美分。如果你在咖啡店里买咖啡，你就要付 50 美分到 1 美元。而在星巴克，每杯咖啡要好几美元。因为它提供了一系列不同的体验，包括器具、装饰、环境和服务等各个方面不同于一般的审美体验。截至2005 年 8 月，总部设在美国西雅图的星巴克公司在全世界拥有 5715 家星巴克咖啡店。"如果我不在办公室，就在星巴克；如果我不在星巴克，我就在去星巴克的路上。"这句话成为一些人的经典语录。对于他们来说，去星巴克不仅仅满足他们喝咖啡的实际需要，而且成为他们生活方式的一部分，星巴克能够满足他们特殊的体验。研究经济审美化内在动因的美国普林斯顿大学教授卡尼曼（Daniel Kahneman）获得 2002

① 涂同明. 农业干部知识更新简明读本. 概念篇［M］. 武汉：湖北科学技术出版社，2010：169.

年诺贝尔经济学奖，这是对经济活动中审美因素的极高肯定。对产品的审美体验在经济活动中占有越来越重要的地位。① 在体验经济时代，艺术创意是市场活力的重要生力军。体验经济时代的审美情感和基于多元审美的个体性，都不能脱离艺术创意的直接参与。艺术创意和体验经济彼此紧密联系，艺术创意是体验经济直接重要的推动力。在艺术创意的积极参与下，市场经济能够以更快的速度发展。艺术创意可以借助市场繁荣的时代契机，复兴传统文明，激活审美能力。艺术创意与体验经济的联系，又是以人类审美本质的需求与满足为纽带的。审美能力作为人类的本质属性，在当今时代得到极大的发扬。这也彰显出在技术进步、时代富足的历史条件下，人们对幸福生活有着更高的标准和更加多元化的诉求。

（三） 艺术创意关系到人类文明的传承与构建

器物文明是人类文明的重要组成部分，设计中的艺术创意就是通过设计者来整合传统与现代，联结民族与外来，贯通自身与世界，创造出具有审美意味的设计作品。人类文明在设计艺术创意的实践过程中和设计结果中得到传承与构建。设计物本身渗透了设计者的巧思与灵感，思考方式的塑造本身就是文明传承的一个重要内容，从思维方式的民族差异性就可以充分体现出这一点。思考方式通过设计物所传达出来的民族符号性、功能结构性、审美趣味性等方面显现出来。从设计物本身我们可以发现一个民族传统文化的丰富性、文明发展的高度性和文化交流的充分性。设计中的艺术创意通过历史当代化、思想物态化，重现作品往日的生命历程，进而体现出当代人们对传统文化的认识和解读。文化的传承既是民族自身认同感的重要依据，是人们追溯传统的自觉行为，同

① 季欣．关于构建审美经济学的设想——凌继尧先生访谈录［J］．东南大学学报（哲学社会科学版），2006（2）：109-112，128.

时也是传统文化浩如烟海之丰富、熠熠生辉之生机不自觉的再现与复兴。

文明是人们在漫长历史岁月中逐步形成的、具备一定稳定性和普适范围的器物、政治或者精神形态。不同历史阶段可以表现出与之相适应的某种主流的文明形态或意识形态，但在一个民族文明的传承中，往往具有一种或几种根本的文化传统形式会世代相传，这也就是民族特点之所在。除了作为文明特点主干的线索之外，器物文明也可以说是设计文明在更多层面、更多角度关注着人们的生活起居，关注着人们的喜怒哀乐，并因此产生了精美、丰富的设计物品。在今天这种国势稳进、社会富足、科技发展的年代，更有理由在新的历史高度和新的审美视角中传承传统文化。技术的发展可以推陈出新，这是因为技术是人对自然的发现和利用，具有自然物之属性；文明的流变则因为更多关注的是人类的内心世界，具备人之特性，其滞后性和恒常性并存，很多文明思想和审美意识在现代社会依然具有强大的生命力，有必要继承和发扬。

当然，不同时代的审美意识从来都不是过去审美意识的简单传递。审美意识是历史传统、现代社会和未来期许综合作用的产物。文明的发展是传承与构建共同作用的结果，为了满足人们社会生活的需要、为了实现在经济竞争中的胜利，设计实践尽可能地吸收各个方面的优秀成果作为艺术创意的素材，从而转化为成功的设计作品。科学技术的影响、艺术流派的启发、时代思潮的引导、文化符号的重现等，都是设计中艺术创意要考虑的因素，是文明构建的素材。

从设计自身的发展、经济发展模式和文化传承构建三个方面，都表明设计中的艺术创意是当今时代的一个重要的命题。如何认识设计中的艺术创意？如何有效地进行设计艺术创意？如何解读艺术创意对经济规律的影响？这些都是需要认真解读的现实问题。除却以上三个方面，设计中的艺术创意还有必要从一定角度考量以下两个问题，以作为本书之

铺垫。

1. 艺术与人的距离

艺术是人类精神的家园。作为精神家园的艺术，古今中外形态万千。但艺术与人类的距离到底有多远？如何认识艺术与人类的距离？这些问题对于论述设计中的艺术创意问题具有前提必要性。艺术本体随着艺术自身演进的历史，呈现出与人类艺术实践状况相吻合的发展逻辑。其基本存在是以审美的形式寄寓人类的精神和情感。伟大艺术通常是以与人类切身生活保持一定距离的方法实现的。艺术是人类创造出来的想象空间，独立于人而存在，作为现实生活的对照、未来生活的蓝图、精神世界的家园而存在。艺术世界这种距离感有其存在的历史背景因素，往往艺术越是强烈地对照于现实生活，现实生活越是给人以强烈的情感体验。这种对现实生活以艺术形式进行的委婉表达，有的以整个时代民族的方式出现，有的以个人体验的方式出现，这也说明现实生活的复杂性。在一个繁荣昌盛的年代，个体情感也会因个人境遇而起伏，所以作为人类精神家园的艺术，在任何时代都有其存在的价值和意义。如果说艺术是人类对美好事物的寄托，那么人类艺术的历史也从来没有忽视现实生活中的审美实践。浩如烟海的工艺品、日常用品、环境装饰等，所蕴含的艺术审美因素则是人们积极面对现实生活、热情体验当下意味的例证。尤其是在国势昌隆的时代，人们的日常审美实践越是丰富、频繁和紧密，人们与艺术的距离越是接近、互动越是紧密。当代中国正处在伟大复兴、稳步发展的历史时期，经济繁荣、生活富足，对照整个人类历史的发展进程，人们与艺术审美之间的关系更应当充分体现在人们日常生活的各个方面。这也正从现实实践的层面应了"诗意地栖居"的理念。艺术成为当代设计实践中重要的组成部分，是拉近与人的距离的重要内容。

2. 创意的可论述性

"创意无法可循"的说法，不是说创意真就没有法则可以参考，一

方面，更多的是从创意之无限可能性方面提出的，强调不能以创意的理论研究约束创意的现实可能性；另一方面，则可能是从创意灵感爆发的不可言状这样一个角度考虑。从宏观角度看，当今时代的创意，因为丰厚的历史积淀、强大的科技手段、激烈的文化碰撞和无限的人类想象，的确表现出不拘一格、无限可能的创意景象。但就具体的设计创意而言，创意还是具备一定规律的，尤其是作为具体个人或团队有针对性的设计创意，更需要一定的指导方针，延续一定的内在思维模式才可以实现。从这个角度讲，创意是可以论述的。对创意进行规定性论述成为一个时代性课题。创意是人类的本质力量的体现，是贯穿整个人类历史进程的。但对创意的规定性论述是一个时代的问题。只有针对眼前人类历史的发展现状，对创意进行论述，才具有现实意义。尤其是立足当下论设计中的艺术创意，这种理论探讨应当紧跟时代前进之风向，才能对设计中的艺术创意实践具有一定的指导意义。创意是人们全方位发现现实生活之可能性，并以具体手段物化成为可以观感的存在形态。这是人类发现自然、社会和自身的创造性活动，并通过这种点亮式的再现，充实和丰富我们的生活，同时引领或契合人们观察世界的眼界和思想，从而满足人们的审美需求，完善人类本质力量的全面发展。创意问题是非常复杂的问题，也是一个跨度极广的领域。针对设计中的艺术创意问题进行论述，既不能仅仅论述设计创意个案，也不能空洞、泛泛而谈创意形而上问题。需要有针对性地提炼出设计中艺术创意的直接理论，既对设计实践有所提升，又对设计创意活动有所指导。只有这样才具有理论生命力，才可以面对日新月异的创意实践，同时又可以保持相对稳定持久的理论价值。对创意的理论探讨可能会成为一种变相的约束，但创意就是不断突破约束的创造，约束在成形之前同样可以是出色的突破手。

　　总之，基于上述几个方面的考虑，本书试图从艺术与设计自身发展历程、美学趣味、思维方法、逻辑结构和艺术创意作为经济发展因素的

具体因素对设计中的艺术创意问题进行论述，认识设计中的艺术创意、探讨设计功能与审美艺术之间的关联和结合的可能以及如何促进经济有效增长等方面的内容。

二、选题的目的和意义

设计中的艺术创意，以人类全部的精神积淀、视觉经验、造物意识等的物化，成为可以观感的物质存在，承载着人类不断创新的追求，寄托着人类审美的心理与情感思维。它将设计实践从功能层面上升到审美的诉求，功能成为审美不露声色的基石，将强大的物质功能寓于艺术审美之中。本书通过对设计中艺术创意问题中的美学、思维、逻辑、经济等若干角度展开研究，期望对当代艺术设计实践产生一定的启发和借鉴之用。

创意更多指称的是一个过程；而设计中的艺术创意同样具有"过程性"的属性。本书对当代艺术设计实践的启发与借鉴，主要通过关注创意这一过程而实现。设计中艺术创意之界定可以通过界定这一过程之两端来完成：一端是作为设计艺术创意之源泉的丰厚历史积淀、强大科技手段、激烈文化碰撞和无限人类想象等，这些都可以成为设计中艺术创意的源泉和基础；另一端就是广大消费者在日常生活中的审美体验，并通过种种审美实践实现自身的幸福生活。而作为设计中的艺术创意就是联结此两端的中间过程，本书通过对这一过程的论述，使设计者能够明白自身在整个设计实践中的位置，并能够从中发现设计艺术创意如何实现。

通过上述各个方面的论述，首先希望能够从独特之视角对设计中的艺术创意问题进行审查和分析，建立起对设计中的艺术创意这样一个中间过程较为全面系统的认识，使设计艺术创意实践能够有所依据地顺利进行。在此基础上，本书力争建立起一个对设计中艺术创意的开放式的

理论系统，使设计人员能够从中发现有价值的理论亮点，获得新的创意角度，开拓新的创意思路，这也是本书想要展现的直接目的和意义。

三、研究现状分析

从市场发展角度来看，当今随着创意经济的蓬勃兴起，各行各业都在竭力追求创新型经济增长点，建立创新型经济增长模式。作为创意经济中重要的一支生力军的设计艺术创意，更是得到了长足的发展。从理论研究的角度看，近年来，教育界一直在探索创新教育问题，出版了不少具有理论和实践指导价值的创新教育书籍。从设计中的艺术创意着眼，其研究现状可以从三个方面考虑。首先是以创新、创意理论为主题的教材和专著；其次是以设计理论为基础的研究艺术创意规律的教材和专著；最后是针对具体门类设计来分析创意实践的教材和专著。

（一）以创新、创意理论为主题的教材和专著

这类学术成果从哲学高度和一些具体的角度论述了创意系统、创意源泉和创意理论等问题。对我们研究设计中的艺术创意问题具有重要的指导和启发意义。

其中，有以思维学理论为基础的研究，如赵明华主编的《创意学教程》、卢明森的《创新思维学引论》、兰清堂和王之廉的《创造性思维训练》、余达淦的《创造学与创造性思维》、陈兵的《人类创造思维的奥秘：创造哲学概论》、赵光武的《思维科学研究》等。还有以哲学美学角度出发的理论研究，如〔德〕黑格尔著、朱光潜译的《美学》，狄其骢主编的《马克思恩格斯艺术哲学》，〔苏〕尤·鲍列夫著、冯申等译的《美学》，〔美〕苏珊·朗格著、滕守尧等译的《艺术问题》，张道一的《精神的美食：艺术与人生》，〔美〕阿诺德·豪塞尔著、陈超南等译的《艺术史的哲学》，顾永芝的《艺术原理》，栾昌大的《艺术

哲学——艺术的主体与客体》，王德峰的《艺术哲学》，〔苏〕A. Я. 齐斯的《哲学思维和艺术创作》等。

通过对这些成果的分析研究，可以较为深入地发现设计中的艺术创意问题的独特性和其自身的多面性问题，对本书的写作能够起到指出重点和特点的作用，能够将设计中的艺术创意问题放入整个创意时代大背景中进行考量，使本书的写作具有一种时代的前瞻意识。但这些具有形而上性质的著述，不能够直接说明设计中的艺术创意问题，而要将这些哲学性的理论放到设计艺术创意层面，结合具体的设计艺术创意实践，并从中得出关于艺术创意具体的理论，这是本书的写作指导思想。

（二）以设计理论为基础的研究艺术创意规律的教材和专著

这些著述针对所有设计领域，为设计中的艺术创意问题和创新思维等问题提供了丰富的设计例证。如凌继尧、徐恒醇的《艺术设计学》，周至禹的《思维与设计》、王文博的《创意思维与设计》、伍斌的《设计思维与创意》、山崴的《思维设计：造型艺术与思维创意》等。这些学术成果主要是通过设计实例分析和说明设计思维创意问题。从这些设计实例中不仅可以发现当代设计领域丰富的设计内容和无限的创意可能，而且可以发现对设计中的艺术创意不同角度的解读视角，并总结出各种视角的理论成果。这也是本书致力研究的重要方面。

（三）针对具体门类设计来分析创意实践的教材和专著

如王亚非、韩晓芳的《创造性思维与视觉传播设计》，刘传凯的《产品创意设计2》，〔日〕中野晴行著、甄西译的《动漫创意产业论》，果果的《创意城市·布鲁塞尔》，李路葵、汤雅莉的《图形设计》，龚建培的《纤维艺术的创意与表现》等。这部分研究成果是当代各门类设计领域突飞猛进的重要写照。其丰富的设计实例和全面的实践操作性

论述，为提升设计中的艺术创意理论提供了重要的实证材料和实践基础。

四、基本框架和主要内容

本书以专题研究为主，按章节对设计中的艺术创意问题进行了论述。在写作过程中以二级学科艺术学的眼界和思维模式出发，从设计、艺术自身发展脉络的探讨开始，以对审美趣味的讨论作为设计中艺术创意之哲学基础和内涵，对设计中艺术创意主体思维进行探讨说明创意主体的内在机制，从逻辑方法中总结创意之实现理路，最后将设计中的艺术创意作为经济模式改变和新的经济增长点的因素，来论述艺术创意在经济活动中的存在方式。

首先是前言部分，主要介绍选题的对象范围和现实意义，并对国内外与本选题相关的研究成果进行回顾和归类，简要概括本选题的研究框架和内容、研究方法和特色。

第一章，提出问题并分析命题的存在条件和内在价值。对中国传统设计发展过程进行探讨，概括其发展的阶段性及主要特征，为论述设计中的艺术创意问题做铺垫；对艺术本体的发展演变进行探讨，主要以西方艺术历史发展脉络为依据，为论述设计中的艺术创意打好本体沿革的基础；对创新之特点进行总括性探讨，为设计中的艺术创意问题构建全面的理论背景。此三个方面论述为后面的写作提供一个历史脉络和概念的铺陈，为论述当今时代设计和艺术之结合做好前提准备。

第二章，通过对西方美学中趣味的整理和归结，对设计中艺术创意所涉及的趣味问题进行深刻的分析和全面认识。通过美学家对趣味的分析，来认识设计中艺术创意之趣味的根源、论述趣味的价值问题、全面展示趣味的多角度性和多层面性。趣味作为当代设计中艺术创意重要的追求目标，与人们的生活实践经验紧密相连。博大精深的美学思想在对

趣味进行全面深入探讨的同时，为设计中艺术创意趣味的创造和存在形式提供了广阔的可能性。美学中对趣味的探讨是美学规律中的重要内容，"只有上升到美学的层面，才能够更好地把握艺术设计理论"①。

第三章，论述设计中艺术创意之思维问题。从设计主体而言，创意是主体思维运动的过程和结果。人们在从事设计艺术创意的同时，必然是综合运用了各种思维方式对所有的相关信息进行筛选、改造和整合。对创意思维进行整理和分析，可以为设计实践提供全面的思维角度，展示设计艺术创意领域中思维的独特运行方式。创意思维是人类思维的高级形式，具有双重含义，"它既是一种高于其他思维之上的独立思维、超常规思维、创造性思维、形象性思维等的综合性思维，又是对一切旧思维进行革命性的改革和更新的新型思维"②。设计中艺术创意思维在突破中构建，在构建中创新，这是设计艺术创意实践中重要的内容。

第四章，论述设计中艺术创意之逻辑问题。逻辑学是一门有着两千多年历史的古老学科。古代中国哲学、印度哲学和希腊哲学中包含了逻辑学的内容。逻辑学所研究的思维主要是概念、判断和推理，并且研究过程一刻也离不开语言的分析，可以说正是通过对语言形式的分析实现了对思维的逻辑形式的研究。设计中艺术创意的存在模式与逻辑学中的许多理论具有相似之处。艺术创意追求的是一种审美情感体验，这种体验的实现一刻也离不开视觉形式。通过对照逻辑学中的规律，我们可以发现艺术创意中视觉符号和审美情感体验之间的逻辑结构。

第五章，论述设计中艺术创意之经济问题。创意立足于人类全部之文明，通过设计者独具匠心的设计方式，传承并构建着文化、激活并繁荣着经济，在文化和经济之间起到了重要的作用。文化和经济二者互为

① 凌继尧，徐恒醇. 艺术设计学 [M]. 上海：上海人民出版社，2004：401.
② 赵明华. 创意学教程 [M]. 西安：西北工业大学出版社，2007：29.

动因，相得益彰。设计中的艺术创意也是文化和经济二者在搭台和唱戏中互相转化，共担主角的重要因素。艺术创意作为经济活动中一支独立的生力军已经并且正在经济活动中充当重要的角色。本章就艺术创意如何影响经济规律做了一定程度的论述和探讨，表明艺术创意成果在满足人们需要之前的市场环节中的存在状态。

第六章，设计学教学活动与其他学科相比较同样包括三大体系，即分别以教材、教师和学生为依存和主体的教材体系、教学体系和能力体系。但基于设计学学科特点，其三大体系之间又存在独特的逻辑关系。对设计学三大体系之间逻辑关系的分析与认知，有利于厘清教育思路、完善教育方法、提高教育质量。作为教学体系主体的教师，如何树立自身教书育人的价值认知，是完善三大体系之间能量传递的精神基础。教师对自身教育职业的价值认同和精神信仰，同样需要建立在对自身职业的逻辑认知基础之上。

第七章，从技法训练、理念培养、商业模式、市场实践、学术前沿等方面着眼，依据比较优势的理念，结合学生各种不同能力提升规律和学习特点，合理安排和布局不同课程的学时比例，从而实现学习效果最大化，对设计学高等教育而言意义重大。学习效果包括：基本技法的掌握、开阔商业市场的眼界、大文化理念的构建诸多方面。课程设置的偏重会导致学生整体能力得不到全面的发展。与技法训练相比较，理念和视野的培养和拓展，通过较小课时量启发学生多元化、多维度的创新思路，是高等教育教学中不可或缺的重要内容。

第八章，设计学创新本质既是学科要求也是时代要求。如何更好地在经济转型发展的浪潮中充分发挥设计者创新、创意、创造的主体作用，是高等教育义不容辞的责任和使命。个人认知自主水平的提高有利于增强设计者处理复杂设计竞争环境的能力，有利于设计者充分发挥创造力潜能。设计学高等教育者应当深入研究学生自主认知水平提升的规

律和方法，将其运用到教学实践当中，推动我国设计类教学水平向前发展。

第九章，设计批评本体存在形态介于设计现实与设计理想之间，现实与理想具有相对性特质，众多具体现实与理想构成一般性现实与理想。现实与理想之间的张力正是设计批评存在的空间，这种张力以持久的紧张为主要状态，将现实与理想紧密相连，为精神与物质构筑桥梁，共同促进、驾驭和导向设计文明的发展。设计批评之使命所在，既要求其远离现实之安逸、物质之闲适，以超拔的精神力量审视和批判设计现实，与人性之恶、伪善与不足做漫长的斗争。在理想与现实阶段性此起彼伏之间，实现设计批评本体之不断嬗变与升华，理想光芒与永不消逝的悲怆情愫相伴随。

第十章，文化产业的地位与精神问题，是设计学科应当认真领悟的重要内容。学科教育能够从根本层面助推文化产业的发展。文化产业顺应历史潮流，对于精神文明建设、参与国际竞争、促进经济转型、激活文化资源意义重大。文化产业的做大做强，既要学习参考国际文化产业典型，也要正确认识和面对自身保守性以及对权威性的依附，突破自身局限性和形式化。自我超越、服务意识和协作创新既是文化产业做大做强的精神动力，也是文化产业实际操作的必由之径。

第十一章，设计科技要素具有国际性，但设计师有祖国、设计文化要素有历史渊源、设计市场效益具有民族性。以"设计学概论"为抓手，统领设计学科思想政治内涵建设是行之有效的教学路径。"设计学概论"课程思政具有内在逻辑必要性和可行性，能够有效推动设计类学生文化自知、文化自信、文化自强，明确设计实践的文化定位，坚定设计实践的价值立场，强化设计实践的探索精神。设计学科的历史发展和关键事件，会影响设计类学生的自主认知。在日益激烈的设计竞争当中，"设计学概论"课程思政教学具有学术诉求和思政诉求的双重

价值。

结语，是对本书所论述问题的总结和提升。其主要目的是说明本书研究设计中艺术创意所显示出的价值和存在的问题。通过对文化传承、创意产业和设计教育等问题进行尝试性展望，为设计中艺术创意问题建立广阔的发展空间。

五、研究方法与特色

（一）研究方法

一是多学科容纳与结合的方法。即将美学原理、思维学原理、逻辑学原理、经济学原理熔铸到对设计中艺术创意的讨论之中，以此从多学科视角对设计艺术创意进行多维度分析和论述。通过对设计中艺术创意问题进行不同视角的解读，以期能够为设计实践开创更加全面、更加细致的创意思路。

二是将设计中艺术创意作为独立因素进行论述。作为对设计艺术的理论论述，本书没有就主体、作品和鉴赏三个部分分别论述，而是根据不同视角的论述需要，将设计艺术创意在一定程度上作为独立因素进行分析，以此达到对设计中艺术创意问题较为完整的考察。

（二）研究特色

本书的研究特色或者说创新之处可以做如下概括：

一是在研究内容上，对设计中的艺术创意问题进行不同角度的分析和考察。具体针对设计中的艺术创意问题，从形下之可操作性到形上之哲学性展开论述。以设计个案分析为基础，对设计中的艺术创意问题进行具有针对性和可操作性的一般理论提升。

二是研究方式上，本书以相关学科的研究成果为理论工具，剖析设

计中的艺术创意问题，对创意进行多角度、多层面的审视，从而更加全面、细致地解读设计中的艺术创意问题。通过这种研究方式，发现设计艺术创意新的认识方法，并开拓新的创意理路。

目 录
CONTENTS

第一篇　艺术创意

第一章 设计中艺术创意之诠释

设计中的艺术创意是一个时代课题，要廓清这样一个时代命题，需要对其进行时空坐标定位，给人以较为清晰的认识。如何寻求设计中的艺术创意这个课题的时空坐标呢？确定位置必然需要参照，参照是一种关系，是与他者之间的关系。在众多的彼此关系中，事物的身影慢慢显现，逐渐明朗。在轮廓明朗的前提下，进一步直观地对其内部的结构和质料进行分析，继而深入浅出地探究其本质和意义。那么，此处作为参照的"他者"包括哪些部分呢？对历史的回溯和未来的展望都应当立足于当下。设计中的艺术创意有其历史的脉络和晚近的蓬勃发展。它在历史和社会实践当中与人类其他方面的活动共同构成人类伟大的实践历史。为了清晰地认识设计中的艺术创意，有必要对其相关的"参照"进行条分缕析、剥茧抽丝的研究与厘定。时间和空间是参照存在的必然因素，每个参照都是在时空中存在的。时间更多地指涉纵向历史的沿革，空间则主要针对横向当下的现实。与设计中艺术创意相联系的诸多参照中我们将一一在本书中进行论述。这种论述因为是立足当下的具体情况，所以很多跨越历史时间而来的方面，因其立足当下的视点，也具有空间上的特点。设计中的艺术创意所涉及的领域非常宽泛，而设计中

的艺术创意所直接针对的层面和领域又是相对明确和紧凑的。想要将丰富宽泛的人类实践经验和聪明才智聚焦到设计中的艺术创意之上，就需要打造一个位置恰当、焦距适中的凸透镜，在人类实践活动中广泛地吸收能量，凝聚成强劲的焦点，照亮设计中艺术创意这一美丽的花朵。

设计中的艺术创意，从字面上看，包括设计、艺术和创意三个关键词。为了阐明设计中的艺术创意，首先就需要对设计、艺术和创意分别进行探讨，然后分析其彼此间的联系，并将其置于人类历史发展全方位的角度进行探讨。这样才可以对设计中的艺术创意有比较清楚的认识和把握。在当今时代，追问设计、艺术和创意的本质和特点，是一个复杂的问题。对设计、艺术和创意的本质追问，从历史中厘清其脉络，进而把握其本质是一个比较好的方法。

第一节　设计历史的发展沿革简述

柯林伍德（R. G. Collingwood）在《历史的观念》中提出了"一切历史都是思想史"的观点，克罗齐（Benedetto Croce）也在《历史学的理论与实际》中提道："一切历史都是当代史。"此两者都用一种貌似极端的表述，申明历史和当下之间的关系。至于对历史的解读，是人类置身历史之中对过去的回望，是主观认识能力对客观历史事实的不断碰撞、逐步契合的过程，是一个历史范畴。根本上不存在一个脱离人类历史的"他者"站在遥远的外太空，跨越人类历史整个时空进行客观的描述。对历史的解读，是人类追问自己的过去，确定人类历史发展脉络的行为。对历史的解读在多大程度上符合历史的客观，是一个难以确定的问题，甚至其契合的标准也要参照当下人们的价值准则。但研究历

史对于解释当下的问题依然有着很重要的意义，其解释力具有相当程度的公认度。设计是伴随着人类的诞生而出现的，并自此与人类的历史进程并肩而行。设计实践是人类生存和发展的重要模式。对设计发展历史的宏观概述不乏其人，各有各的角度。设计的历史走到今天，为我们留下了不可胜数的财富。这些设计成果无一例外蕴含了人类发展历程中的艰辛、智慧、情感和祝愿，如果一一岁列出来真可谓浩如烟海。要想对设计历史有一个整体的把握，必须站在时代的制高点上，从多个视角对其进行全方位的审视和把握。

一、创意迫于生存压力自发产生——原始社会设计状况

设计的历史是一以贯之的历史过程，但在不同的人类历史阶段，设计实践具有清晰的时代烙印。纵观人类设计实践的历史，在现代设计理念被提出之前，设计历史可以被概括为三个发展阶段。我们的祖先从茹毛饮血的蛮荒中走来，在猿进化为人后，世界上其他一切事物都以竞争对手的姿态立在人类的对面。为了生存，人类必须直面恶劣的大自然。在一块带有尖角的石头对坚果的征服中，人类设计智慧之门被开启了。第一个石器工具，形态虽不甚规整，质感不太光滑，但它带给人类的体验想必是震撼的。人类在石器工具的设计和使用中，满足了马斯洛需求层次理论中低层次的生理需求和安全需求。马斯洛（Abraham H. Maslow）将人类的需求分为生理的需求、安全的需求、社交的需求、尊重的需求和自我实现的需求。这是立足现代社会的一个历史性范畴的划分。从生理的需求到自我实现的需求是依次上升的顺序。但从另外一个角度看，越是高层次的需求越是可以舍弃的部分。试想在不得已的情况下，人类必须依次舍弃一些需求，其顺序很有可能是从"自我实现的需求"到"生理的需求"。在原始初民的生活环境中，生理的需求和安全的需求不仅是最高的需求同时也是唯一的需求。在这种情况下，石器

5

工具的设计是一个重要的跨越，是人类历史上开创崭新纪元的重大事件。人类对第一块石器工具，一定充满了炽烈的崇拜，它直接关涉人类的存亡发展。自此，人类的进步和设计实践的进程加快。人类设计和使用第一块石器工具伴随的或是成就感，或是神圣感，或是愉悦感的心理体验强度，一定不会亚于人类后来发展中任何一次伟大的发明和发现。这类心理感受对各个时代的人们来讲都是弥足珍贵的，是人类对自身创造力这一本质特征的直接体验。石器工具的设计和使用带给人类的欣喜也并不是贯穿整个原始石器时代的。当石器工具的设计和使用发展到一定成熟的阶段以后，逐渐成为人类生产、生活的有机构成部分，这也是人类实践较为普遍的一个现象。这一点在论述当下设计中的艺术创意的意义和价值方面还要进一步阐述。

当然，石器时代人类的智慧和创造力还在其他许多方面取得了开创性成果。除了石器，还有玉器、骨针、骨耜、箭器、刀矛、陶器、纺轮、编织、饰物、贝币、文字、乐器等诸多领域的设计和发明。考古学家们通过对这些实物的发掘对原始社会的设计实践进行解释学意义上的还原，当然还有其他包括文化人类学对现存原始生活实践的考察对这种解释的补充等。原始社会生产力低下，人们拥有平等的权利。这种平等的权利是人类社会发展初期必然的现象。因为人类的能力有限，为了能够很好地谋求生存，人类必须以群体的方式进行实践。在这种情况下，个体的概念是不会出现的，甚至个体意识是令人恐惧的一种心理状态，是直接关涉生存大事的重大问题。我们知道在原始石器时代，图腾崇拜和宗教意识普遍存在，与之相随，设计器物上便有很多与其相关的纹饰。设计实践和宗教意识在今天看来似乎存在很大的跨度，但是，物态实践和精神体验在原始初民的生活中是很难分割开的，其根本出发点在原始时期具有相当程度的一致性。总体来讲，原始社会生产力极度低下，人类在与自然的抗争中势单力薄，设计的直接目的是满足所有人生

活的需要。器具上的纹样和饰品的产生，更多的是出于对生命的虔诚和畏惧，是在原始生活状态下面对自然环境的压力，人类自发的一种表现活动。虽然这种设计和实践更多地具有被动自发性的倾向，但彰显了人类设计创造力的巨大潜能。

二、创意基于社会形态自觉发展——封建社会设计状况

人类迈着缓慢但稳健的步伐向前发展，原始社会跨过了两三百万年的历史，迄今为止占据了人类历史近99.9%的时间。在这漫长的历史进程中，随着人类原始设计能力的传承、普及和成熟，人类的生产力不断积累。物质成果较人类正常的生存需求出现了盈余。新石器时代末期，人类已使用天然金属，后来学会了制作纯铜器。纯铜的质地不如石器坚硬，不能取代石器，这一时期也被称为金石并用时代。公元前3000年至公元前2000年左右，人类学会了制造青铜，进入青铜时代。公元前1000年至公元初年，随着铁器的使用，人类进入了铁器时代。从金石并用时代到铁器时代，是原始社会的解体时期，也是阶级社会形成的时期。

世界各地阶级社会的出现几乎都和金属出现的时代相关，唯一例外的是美洲的玛雅文明。当然，不同文明其原始社会解体的过程也不一样，在埃及和两河流域，原始社会在金石并用时代就已经解体，而在其他一些地区则是在青铜时代或铁器时代才发生解体的。这一时期，生产有较大发展，出现了三次社会大分工。恩格斯在《家庭、私有制和国家的起源》一书中提出来的发生在原始社会后期的"三次社会大分工"，即畜牧业和农业的分工、手工业和农业的分离、商人阶级的出现。人类的设计活动是和历史的发展紧密相关的，在人类对自然的征服中，很多尝试都经历了从自发到自觉的过程。有些部落驯养动物以获得乳品、肉和皮毛等生活资料。这些部落就进一步从事畜牧业，从而成为

7

游牧部落。游牧部落的生活资料相对专业化，数量也较多，交换就顺理成章地登上了历史的舞台，并发展成为经常性的活动。放牧技术的成熟，使放牧一群牲畜需要的人数越来越少，于是个体劳动代替了共同劳动，相应地出现了私有制，家庭也随之发生了变化。男子从事的畜牧业对谋生的作用越来越大，从而逐步占据家庭中的主要地位。后来，农业和手工业也有了发展，谷物成为人类的食物，并出现了纺织机和青铜器，由此人们开始掌握矿石冶炼和金属加工技术。各种部门生产的增加，使人的劳动力能够生产出超过生活所必需的产品。于是战俘不再被杀掉，而被改造成劳动力，成为奴隶。这样，就零散地出现了奴隶制。第一次社会大分工的结果是产生了第一次社会大分裂，形成两个阶级——主人和奴隶——剥削者和被剥削者。接下来，铁制工具的使用和生产技术的进一步提高，使劳动生产率提高，农业取得长足发展，而手工业的规模和种类在不断发展的情况下，所需的专业劳动力也相应增加。于是发生了第二次社会大分工，手工业从农业中分离出来。随着第二次社会大分工，出现了直接以交换为目的的商品生产。交换活动进一步发展，贵重金属成为占有优势的货币商品。社会上一旦出现了货币财富，它便成为人们追求的对象，一些人会想方设法积累财富。在剩余产品逐渐增多的情况下，提高了劳动力的价值，在前一阶段还是零散现象的奴隶制，逐渐成为社会制度的本质组成部分。商品交换自身的普遍发展，使之也成为一个专门的领域，需要专门的人来从事，这就产生了商人阶层。他们作为生产者之间的中间人，通过买卖差价获取利益，对生产实践产生很大的影响。交换发展的需要产生了金属货币。货币借贷、利息和高利贷也相继出现。土地私有权被牢固地确立起来，土地完全成为私人财产，可以世袭、抵押甚至出卖。现在除了自由人和奴隶之外，又出现了富人和穷人。这是随着新分工产生的新的阶级划分。财富更加集中，奴隶人数增多，奴隶的强制性劳动成为整个社会的经济基础。由

于有了阶级对立，于是产生了国家，自此人类进入了文明时代。

设计活动在原始社会和产生阶级对立的文明社会中有很大的不同，这种差异的出现有两方面原因：一是社会结构的变化和发展，二是设计自身的发展。原始社会所有成员处在一种浑然一体、地位均等的集体生活当中，设计活动作为一种沟通人类自身和外界环境的主要手段，是搭建人类自身和环境之间的重要中间环节，人类自身的能力在设计的历史进程中不断得到发展壮大，人类在对外界自然进行设计的实践中不断留下人类活动的印迹。人造工具和人迹活动的印记，成为人与人之间间接交流以及人类定义自身活动领域的符号。虽然经过长达百万年之久的设计萌芽时期，人类积累了重要的基本设计思维和能力，但设计作为人类连接外在自然的角色并没有发生质的改变，人类和自然之间的对立没有发生质的改变。当然这里所谓的自然包括两个主要的方面：一是客观自然环境及其规律，二是客观自然环境及其规律在人脑中以客观精神形式存在的人类主观心理体验。进入阶级社会后的设计活动与原始社会的设计存在很大的不同，这些不同大概可以分为三个方面：一是为生活生产所进行的设计；二是为其他不同社会实践领域所进行的设计；三是为不同阶层所进行的设计。

虽然阶级社会的设计实践可以粗泛地进行如此概说，但阶级社会的设计依然是建立在阶级社会人类认识实践能力有限、生产力程度有限、财富有限并过度集中的基础之上的。为生产生活所进行的设计主要还是针对征服和应对外在自然环境而从事的设计。它主要关涉设计的功能，功能不断地完善，人类力量不断地在设计的发展中壮大起来。设计功能与设计物的精巧和复杂、设计活动的系统和科学，都使人类的设计不断进步。设计的物品在展现强大功能的同时还带给人类愉悦和兴奋的心理体验，这也印证了中西方传统中美与善统一的美学思想。为其他不同社会实践领域所进行的设计主要包括战争、宗教仪式、风俗等方面。战争

中武器的合理性和实用性追求，宗教中建筑和环境的设计和营造，风俗仪式中器物的审美模式和审美取向的形成等，这些社会实践领域的设计实践，极大地发展和丰富了人类的设计能力。这种设计实践确切地讲，也是人类自身面对外在环境所进行的设计。当然更多的不是直接指涉功利目的，而是将直接的功利目的转化成对未来的憧憬和期待。从生产生活、风俗到宗教仪式，直接的功利目的色彩在精神追求中趋于式微。前面这两种设计领域所设计出来的实物虽然是不同人群所使用的，但依旧是人类面对外在自然和未知世界所共同进行的活动。这与原始社会的情况更多的是量上的区别，而缺乏实质性的不同。

　　第三种设计领域，即为不同阶层进行的设计，与原始社会设计实践有着本质上的区别，并且在这个领域的设计实践中，完全地渗透和影响着前两种领域的设计活动。不同阶层因为其不同的政治地位和对财富掌握的多寡等社会地位的差异，产生不同的审美倾向和旨趣。不同阶层的设计实物，不但内在地属于本阶层，而且外在地具有地位和身份的符号标识意义。在设计实物差异性中体现出阶级社会的伦理秩序、身份等级等。这种设计的差异性与先前两种设计指涉外界环境不同，更多的是针对人类自身群体内在分化的状况，并且这种内在的分化及其所导致的阶级之间的矛盾和不同阶级之间的互动，极大地占据了人类原初投诸外在环境的精力。阶级社会人类的设计活动展现出惊人的设计能力，取得的设计成果特色鲜明。这里所谓的鲜明特色毫无疑问是一种立足现代多元世界视角的话语，这实属后话。不同阶级的设计具有不同的文化特色和符号功能。皇权的威严、等级的差异、伦理的秩序、士族的清雅、民艺的趣味等，不同阶级的设计目的都是阶级互动中的一个环节，其发端不能孤立地分析，而应该置于整个阶级社会中进行分析。每个阶层的设计实物都是基于生活实践，针对自己的社会地位、内心体验而产生的。然而抛开阶级差异及其导致的日常器物的差别，阶级社会中不同阶层的器

物其形式上的美感和独特价值是毋庸置疑的。

中国古代设计史为我们展示了一幅绚烂多姿、丰饶富足的设计画卷。中国阶级社会朝代更迭，社会结构以极其稳定和类似的模式向前发展。虽然每次朝代更迭在社会政策和社会组织结构上有所改变，国家疆土有所增益，生产力不断量化积累，但强大的中央集权——皇权的世袭制及其弊病在不同的历史朝代重复上演。设计实践在历史的变迁中，实现了种类的丰富性发展、风格的多样性变化和技术的复杂性提升。种类的丰富性发展主要体现在大的门类设计领域的拓展和各门类设计实践内部的不断丰富多样。出现了青铜器、陶瓷、雕刻、染织、漆器、铜器、金银、家具、图案等大的门类，并伴随历史的发展不断更新样式和使用领域等。

拿陶瓷工艺来讲，陶瓷工艺在商代时期就已经存在细分的种类：灰陶、白陶、釉陶和原始瓷器；周朝的陶瓷设计在商代的基础上有了进一步的发展；春秋战国时期陶瓷又出现了暗纹陶、彩绘陶、几何印纹硬陶、原始青瓷和其他种类的陶瓷，种类进一步增加；秦汉时期，陶瓷工艺中又增添了釉陶、早期瓷器、砖瓦和陶塑等种类，彩绘陶也进一步得到发展；六朝时期陶瓷家族又新添了青瓷、黑瓷、画像砖等种类；而到了隋唐，陶瓷工艺不仅仅以种类的方式体现出其不断发展的进程，同时开始出现了较为有代表性的地域陶瓷，如唐代越窑青瓷、邢窑白瓷、彩瓷和唐三彩等；元代不仅继续发展瓷器工艺，还出现了琉璃工艺；到了明代，陶瓷工艺不仅仅出现了以地域划分的陶瓷，如景德镇窑、龙泉窑、德化窑、宜兴窑和石湾窑等，不同窑还有不同的时期划分，如景德镇窑就可以分为永乐时期，宣德时期，成化时期，弘治、正德时期，嘉靖、万历时期等；到了清代，景德镇窑又分为顺治时期、康熙时期、雍正时期和乾隆时期等。每一种陶瓷种类其造型和应用的场合都是纷繁复杂的，以商代的陶瓷工艺看陶瓷的具体应用就可见一斑。灰陶陶器的品

种，烹煮器有鼎、鬲、甗、釜等，食器有簋、豆、碗、盆等，盛器有瓮、壶、尊、罍、觯、卣等；白陶有壶、罍、簋，鬶等；釉陶和原始瓷器有尊、罐、豆等。

早期陶瓷工艺主要是用于生产、生活等实用方面，随着时间的推移，陶瓷的应用领域不断扩大，不仅仅应用于生产、生活，而且出现了实用陶瓷和观赏陶瓷、宫廷陶瓷和民间陶瓷等分别。风格的多样性体现在不同朝代之间、同一朝代的不同帝王之间以及不同瓷窑的地域性差异。唐代陶瓷造型近于球体，人体亦是以胖为美，崇尚圆润丰满。色彩采取多彩，有运用退晕的方法表现色彩深浅层次的变化，艺术效果富丽、华美。装饰纹样多以牡丹为主要植物纹，花卉纹构成 S 形卷草，以丰富的层次、流畅的线条，表现出生机勃勃、形态舒展、一派欣欣向荣的景象。唐代的装饰摆脱了拘谨、冷静、神秘、威严的气氛，更多地面向自然、面向生活、面向浓厚的生活情趣，使人感到自由、舒展、活泼、亲切。和唐代相比，宋代陶瓷设计风格典雅、平易，以质朴的造型取胜，很少有繁缛华美的装饰，更多地表达出一种幽雅、恬淡的审美风格。元代又迥异于宋代的清淡，陶瓷艺术风格粗犷、豪放、刚劲，陶瓷器皿厚重、粗大。明代的陶瓷工艺美术艺术风格具有端庄、敦厚的特点，可以用"健""约"等字来形容。所谓"健"，是充实而不浮艳；所谓"约"，是概括而不赘疣。无论是造型还是纹样，装饰性都很强，使人感到美的样式化、程式化、图案化。在明代的工艺美术领域中，宫廷工艺和民间工艺清晰可分。宫廷工艺是为少数封建贵族统治者服务的，做法较严谨；民间工艺则为人民自己创造、自己使用，它具有浓厚的生活气息，具有质朴、豪放、自然、健康等特色。清代的工艺美术领域，民间工艺和宫廷工艺已逐步形成各自不同的体系，艺术风格和服务对象都不相同。民间工艺淳朴自然、富于生活气息，后者矫揉造作，具有匠气和雕琢气。总体而言，清代工艺美术的艺术特点是繁缛、精巧，

技艺精绝，使人赞赏。

　　沿着朝代更迭来看器物设计风格变迁的同时，也同样可以清晰地感受工艺技术的不断积累和提升。虽然在生产力、生产技术方面缺乏巨大的具有跨时代的革命性飞跃，但技术的逐步量化积累和广泛传播，同样给人们的生产生活带来了很大的影响。

　　五千多年的文明历程为我们留下了异常丰富的器物文明，人类的创造力在历史的进程中稳定而清晰地凝聚在器物文明之中。这些宝贵的财富不是干巴巴的死物，而是充满鲜活生命力的存在物。挖掘和总结历史，并不会阻止我们不断地开拓进取，恰好历史遗留的既定成果，是我们不断追求的基础机制和实践平台。器物本身的色彩、线条、造型的丰富性和美学特征，是先人智慧的结晶。任何个人无法独自创造出如此丰富并具有强大历史生命力的器物造型。总结先人的形式法则，是我们不断进行创意设计的必要前提。设计以有形的实物形式存在，同时，实物内含丰富的设计思想。这些设计思想不仅仅直接关涉设计技巧、设计工具、设计手法，还渗透着人类对自然、社会和人类自身的认识和理解。在设计实践中，人类的认识能力不断地得到锻炼和提高。这种认识能力塑造着我们的文化背景。在一个大的文化背景中演绎着不同的时代风潮，器物文化随着不同的时代风潮也不断地推陈出新，进而实现了器物文明的风格演变。在演变的历程中，器物的实用功能和审美艺术功能在不断地互动中此消彼长、有机融合，共同塑造着中华民族的价值判断和审美旨趣。我们可以自然而然地想到，器物文明作为人类文化的一个重要组成部分，与文化的其他层面保持了重要紧密的联系，或者直接就是文化其他层面的物质载体。设计实物属于广义文化概念中的物态文化层，与其难以分开的其他文化层，还包括制度文化层、行为文化层和心态文化层。物态文化层的器物设计在反映和承载其他文化层方面有着丰富而精彩的历史表现。

三、创意依赖机械制造自动生成——工业社会设计状况

至此，原始社会与阶级社会的设计问题以概述的方式基本论述结束，接着是设计由古代社会进入现代社会后所发生的改变及其所带来的整个社会的转变。前两个阶段中设计创意的发展是渐变的、可以掌握的，而从传统设计到现代设计却经历了翻天覆地的巨变，设计在新的土壤上疯狂地滋生，极大地冲击甚至颠覆了传统设计给人类生活创造的文明以及心理。有刺激就有反应，针对如此强劲的冲击，人类逐步进入当下的设计创意实践中。当然这是后话，也是本书直接针对的时代问题。先前两个阶段的设计实践，虽然给人以清晰稳重的发展脉络，但同样蕴含了设计创意众多基本的、具有恒久价值的规律和原则性问题。正是因为在原始社会和传统社会漫长历程中的演进，才积聚了人类社会由传统社会向现代社会飞跃的力量一样。这一部分主要还是继续论述作为设计中的艺术创意参照之一的设计历史的发展沿革、从传统设计到现代设计的转变历程的社会背景等相关问题。而原始社会和传统社会中所积累的设计中的艺术创意问题，我们将在后文继续论述，并进而转换到当代的视角下。

梁漱溟认为人生有三大问题：人对物的问题，人对人的问题，人对自身的问题。① 设计领域同样存在这三大问题。如何全面地理解这种说法，其中则包含了丰富的内容。设计创意直接指涉的是物态存在或者可以直接感知（视觉、听觉、触觉、味觉等）的存在状态，毫无疑问是人对物的问题。人作为一种自然的生物性存在，首先面对的问题就是人与物的问题，这是毋庸置疑的。可是从物到人再到自身这三者关系是如何处理的呢？的确，人类的文化是从低级到高级的发展，但这种发展是

① 吕乃基. 科技革命与中国社会转型 [M]. 北京：中国社会科学出版社，2004：103.

不是先解决人对物的问题，继而解决人对人的问题，最后解决人对自身的问题，从而展示人类文化的历史进步性？还是具有其他的某种发展逻辑存在其中？很明显这三个问题在历史中的具体存在方式是复杂的。首先，虽然以分析的方法论述人生的问题可以分为三个问题，但实际上这三个问题从来都是交错在一起的。在第一块打制石器诞生的刹那，人类在解决人对物的问题的时候，已经处于一种不自觉的群体生活当中，在不自觉的人与人的接触中，以原始人的方式解决人与人的问题，并不自觉地拓展人对自身的认识和了解。其次，文化的发展基本上是人类在面对和解决这三个问题的进程中伴随着这三个问题的更新而不断发展和丰富的。物、人及其自身的问题在不同的历史时期保持相对紧密的相关性。当然不可否认各个问题自身历史脉络有其连贯性。最后，不同时期此三个问题在社会实践中的分量有所不同，而尤以人对物的问题最能引起社会剧烈的变化，并影响人对人的问题和人对自身的问题的巨大反省和再认识。人对物的问题的改变，以及其对于人对人的问题和人对自身的问题的影响，是通过相关问题在纵向历史中的改变体现出来的。设计中的艺术创意从传统社会到现代社会的改变，可以说是人对物的问题在这一时期发生了质的巨变，伴随人对物的问题而改变的人对人的问题，尤其是人对自身的问题的转变，即转为眼下设计中艺术创意所涉及的具体细节问题。那么，人对物的问题在近代科技革命这一阶段到底是怎么一回事，设计领域又发生了如何的变化呢？

设计实践由传统步入现代，最先发生在西方世界，逐步波及和延伸到全世界范围。这个转变正如上文所说是源于人对物的问题的转变，具体说来就是人类改造自然的能力在这一时期发生了翻天覆地的变化。这种变化既有深厚的历史渊源，又有重要的历史契机。西方自古即有的理性是一个重要的文化传统。自古希腊兴起到罗马帝国灭亡的时期，即公元前 6 世纪到公元 5 世纪前后的 1000 年间，是西方世界的古典时期。

这一时期奠定并流传下来了丰富的思想遗产，其中许多思想直接关涉近代科技革命的爆发。在思想认识层面和实践行动层面，古希腊都为近代科技革命奠定了坚实的基础。有别于中国"天人合一"的理念，古希腊人相信有一个独立于人的存在或实体，并且是一个有规律的存在实体。自然界就是这样一个实体，或者说自然界就是这个独立于人的存在。从而形成了以自然界为研究对象的自然哲学，并与神话区分开来。这从本体论的角度，确立了一个独立于人的存在，进一步形成了古希腊人认识上的重要传统。泰勒斯（Thales）认为水是万物的本源，这便成为自然哲学与神话分离的具体实证。自然哲学的主要内容是始基演化说，认为一切事物都有其本原，存在着一切原因的原因。古希腊人不仅仅满足于对自然本原的坚信不疑，他们还更进一步地认为这种本原的存在是可以被认识的。在主客体二元对立的基础上，对本原的认识是指具体地发现事实、总结规律和揭示其必然性。落实到方法论层面，古希腊人主要践行和发扬理性的巨大能量来把握存在。古希腊的理性表现在很多具体的实践层面。从一开始泰勒斯由神来解释自然转向以自然解释自然，然后表现在对第一阶段自然哲学的反思：具体的个别的东西如水、火、土、气如何说明无限丰富多彩的事物？数学的发展更是将理性的具体实践能力大大提高。在埃及和两河流域等地由经验做到的事情，希腊人则通过数学来证明。古希腊欧几里得（Euclid）几何和阿基米德（Archimedes）的力学更进一步增强了发现事实和规律的信心。无理数的发现更加彰显了理性的优越性。亚里士多德（Aristotle）《工具论》中所论述的三段论更表征了理性的成长。理性是希腊人留给后人的宝贵精神财富，不仅包括坚定的信念，还伴随着充沛的激情和不懈的努力，是知、情、意的结合体。古希腊人非常崇尚智慧和理性，知识至上。这一切都成为西方人一以贯之的内在品质和精神诉求。

这种内在品质和精神诉求，在西方历史的沿革中经过了复杂的历

程。中世纪长达千年，其对人性的压抑，一方面减缓了人类前进的步伐，另一方面为人性的再次张扬蕴含力量，为理性的再次复兴提供了必要的张力。12 世纪到 14 世纪，西欧封建社会衰落、城市的扩展和市民文化的勃兴，产生了新的知识阶层，孕育新的思想。手工业与农业分离，并不断地细化，为机械时代的到来做好了准备。与中世纪前期动荡的社会和艰难的生活相匹配的宗教意识，在思想上更多地偏向于悲观主义和来世，后期新的宗教观念则逐渐地让位于比较乐观的情绪和不断增长的对世俗事物的兴趣。与此同时，世俗大学的出现，为新的思想和文化交流提供了一片自由的沃土，培育了文艺复兴和科学革命的先驱者。经院哲学的强势逐步压过艰涩的神学，并重拾古希腊的理性，为文艺复兴奠定了基础。14 世纪意大利的文艺复兴，使人们从中世纪昏暗的社会生活中苏醒过来，再次追溯古希腊明媚的生活。文艺复兴运动大致可以以 1543 年哥白尼（Copernicus）发表的《天体运行论》为界分作两个阶段。第一阶段，人们从中世纪的宗教自然观中走出来，重新以自然解释自然，为近代科学的萌芽提供了良好的土壤和环境。第二阶段，文艺复兴充满了探索精神和前瞻意识。随着文艺复兴运动的进一步深入，生产力的提高和生产关系的变化，新的知识阶层逐步分化成人文主义者及其他有学识的人和昔日地位低下的工匠、手艺人，以及在得益并致富于专利保护的发明者。从而将承载传统理性的前者和表征实践经验的后者结合起来。分析和归纳的经验手段，进一步完善了传统演绎的逻辑思维。与此同时，新大陆的发现、新科学的发展，伴随着中世纪前期宗教的式微，科学之风进一步地强劲起来。

"近代科技革命指近代科学革命和第一、第二次工业革命。前者主要在本体论、认识论和方法论，以及精神层面为现代化奠基；两次工业

革命则从经济、政治和文化等三个子系统全面构建现代社会。"① 瓦特（James Watt）对蒸汽机的改进，触发了第一次工业革命。之前人类几百万年以改进工具为标志的物质时代，从此进入能量时代。工业革命带来的工业体系，冲击了传统农业文化，伴随着人的观念和价值体系的深刻变革，逐步形成了工业文明。第一次工业革命带来的工业文明实践着的"知识就是力量"。当人类文明进程止步于传统技术的局限时，液态水的蒸气化将人类的疆域推向无限可能的边缘。这让我们足以感受到承载人类力量的科技实践给人们带来的感受，人类的主观能动性得到空前的膨胀，在认识和实践两个维度沿着天人分离的道路飞奔而进。第二次工业革命的核心内容是电气化。将第一次工业革命中的机械能转化为电能，通过这种中转的能量形式进一步转化成功能更加优良的机械能。发电机的发明可以将新型的动力机更好地和工作机结合起来，能量得到有效的分配和控制。基于此，流水线式的生产模式得以建立，就能够大规模标准化地生产各种产品。大批量、标准化、可替代的产品是工业社会的物质基础。

然而，流水线、大批量、标准化的机器生产的产品带给人们的惊喜与兴奋是短促的。反科学思潮，确切地讲是对科学的反思迎着方兴未艾的机械化大生产而兴起。设计领域同样发生了重大的反弹，作为人类伟大理性的成果，反过来束缚了人性的发展。科技的发展是人类本质创造力的体现，但片面地膨胀造成人类畸形的生存模式，压抑人类同样珍贵的感性体验和对美的追求。在资本主义的生产方式和劳动分工下，享受生活和劳动脱节了，手段和目的不需要直接挂钩，努力和报酬失去了直接的联系。人成为束缚在流水线上的一个孤零零的片段，耳朵里充斥的永远是被推动的机器轮盘那单调乏味的嘈杂声，人性被无情地撕裂。资

① 吕乃基. 科技革命与中国社会转型［M］. 北京：中国社会科学出版社，2004：116.

本主义大工业生产造成了技术和艺术的对立。批量产品使得艺术质量下降，还导致了消费者艺术趣味的衰落。

至此，从人类审美本质的角度看，科技的发展和人类本质中审美需求之间发展的脱节以及不平衡非常明显。可以讲，伴随着两者之间的失衡，艺术和技术之间又进行了数个回合的较量。设计进入现当代社会后，随着技术的进一步发展，设计中的艺术创意成为时代的重要命题。

第二节　艺术本体的演变历史简述

上述内容概括性地陈述了设计发展的历程和相关的社会背景。这里，我们将从艺术本体演变的角度，为设计中的艺术创意确立第二个参照。艺术本体论也就是艺术是什么。要说明"艺术是什么"，其中很重要的几点需要说明：艺术和人之间的关系是怎样的？艺术最为本质的特征是什么？艺术在不断发展的演变的过程中其保持自身的根本何在？

"艺术本体论是对艺术本身存在的终极原因，艺术之为艺术的存在本体和质的规定性加以描述的理论体系。"[①] 艺术本体论是探究艺术终极依据的学问。艺术与人的存在是紧密联系的，艺术首先是人的精神活动。对艺术本体的追问，需要深入人类灵魂的深处进行探究，而不能像科技理性一样到外在于人的世界中寻求依据。艺术植根于人性极为珍贵的本质能力，并逐步外化为一种具有独立品格的存在。反过来，艺术又成为人类精神实践的园地，在这块肥沃的土地上记载了人与艺术之间色彩斑斓的成果。艺术与人本发端于一，逐步走向分离，这种分离不是实

① 王岳川. 艺术本体论［M］. 北京：中国社会科学出版社，2005：19.

质意义上的二，而是艺术自身不断丰满和成熟的过程。艺术发展到今天，除了一开始的分离，一直致力于艺术和人的重归为一。这是艺术和人的共同梦想和追求，也是艺术魅力存在的重要方式。艺术和人之间若即若离的关系，既是人类精神能力高度发展的必然，也是艺术魅力存在的必要张力。在寻求艺术与人生结合的努力中，我们发现艺术存在于人的内心，人也在艺术中找到了自我。人和艺术的关系在历史的演进中展现出一幅绚烂的人文画卷，其丰富的联结方式远比对艺术本体的追问来得生动。艺术最为本质的特征是什么呢？艺术以外化于人的物态形式存在，这种物态形式首先是一种审美的存在物。无论这种物态的形式与人内心世界是以何种方式进行沟通和联系，其审美的物态形式不变。这也是艺术保留其独立性的根本和重要依据。艺术本体关涉"艺术是什么"的问题。这也是艺术诸多问题中最为根本的问题了。探究"艺术是什么"之后，艺术其他方面的问题可以延续艺术本体继续进行探寻。

艺术本体在人类艺术史的发展中，呈现出不同的风貌，说法各有千秋。究竟"什么是艺术"的问题，"中外艺术史上，许多思想家、美学家和艺术家们都曾经对此问题进行过研究和探索，据不完全统计，从中国先秦时期和古希腊开始，给艺术下的定义迄今为止已有上百种，从不同的角度和观点去探讨艺术的本质特征。其中影响较大的主要有'客观精神说''主观精神说''模仿说'或'再现说'这三种代表性观点"①。"从不同的哲学美学体系出发，就有截然不同的回答，但总括起来，不外四种看法，即模仿论、表现论、形式论和文化论。"② 艾布拉姆斯（M. H. Abrams）的著作《镜与灯》一书中指出了四种理论，即模仿论、实用论、表现论和客观论；刘若愚著的《中国文学理论》，提出六种理论，即形而上论、决定论、表现论、技巧论、审美论和实用

① 彭吉象．艺术学概论［M］．北京：北京大学出版社，2002：3．
② 王岳川．艺术本体论［M］．北京：中国社会科学出版社，2005：20．

论；凯萨琳·休谟（Catherine Hume）著的《幻想与模仿》，着重论述模仿论和表现论。各种划分标准和具体表达都有各自的特点。并且在不同划分当中，相同或相似的说法其角度、层面和内涵有可能不同，甚至是大相径庭。在每一论点当中，由于时代和人类心智发展的局限，其艺术本体的内涵也有所不同。

一、创意源于生活——艺术模仿论

关于艺术本体的各种论说，虽各有千秋，各有偏颇，但总是依据一定的划分标准得出的。艺术本体指涉人本身以外的是客观精神说，艺术可以对这种客观精神进行模仿。古希腊先哲德谟克利特（Democritus）说过，人能够唱歌是模仿鸟鸣。柏拉图则更进一步地将感性客观世界的根源定义为理式。在柏拉图（Plato）的眼中，我们所理解的世界并不是真实的世界，只有理式世界才是真实的。客观现实的存在物只是理式的摹本。而艺术是对客观现实的存在物的模仿，只能算作"摹本的摹本""影子的影子"，"和真实隔着三层"。① 柏拉图的理式说对西方哲学史与美学史产生深远的影响。虽然柏拉图在阐述艺术和现实的关系中存在着深刻的矛盾，比如"在《理想国》卷十里，在控诉诗人时，他把所谓的'理式'认为是感性客观世界的根源，却无法受到感性客观世界的影响；在《会饮》篇里第俄提玛启示的部分，他却承认要认识理式世界的最高的美，须从感性客观世界中个别事物的美出发；因此它对艺术和美就有两种互相矛盾的看法，一种看法是艺术只能模仿幻象，见不到真理（理式），另一种看法是美的境界是理式世界中的最高境界，真正的诗人可以见到最高的真理，而这最高的真理也就是美"②。而理式的诞生，却是古希腊理性思维高度发展的结果。姑且不论理式存

① 朱光潜. 西方美学史［M］. 北京：人民文学出版社，2003：44.
② 朱光潜. 西方美学史［M］. 北京：人民文学出版社，2003：43.

在与否或者理式如何存在等问题，古希腊通向理式思维之路的存在，就为西方世界光辉灿烂的文明做出了重大的贡献。可以讲，理式直接就是后来西方世界的基督教思想，黑格尔（G. W. F. Hegel）的"绝对精神"，以及康德（I. Kant）对先验客体神、灵魂和自由意志的悬设，这些伟大思想的滥觞。

艺术对客观外在的模仿，又分有很多具体的形式。亚里士多德在批判了柏拉图理式的基础上建立自己的模仿论。他在《诗学》中提出了朴素的现实主义美学观点，认为诗是对现实的模仿。亚里士多德一改柏拉图认为"只有理式是真实的"的思路，认为现实世界是真实的，模仿现实世界的艺术同样是真实的。这种模仿是对现实世界本质和规律的模仿，是向着柏拉图理式的方向进行的模仿。亚里士多德认为客观现实世界是真实的，与柏拉图之前人们理解的真实客观世界不同，这正是因为柏拉图理式对先前真实世界的超越，而后又为亚里士多德否定，实现了否定之否定的辩证发展。

模仿论的观点在模仿的对象不断推陈出新、不断扩大内涵和外延中进步。到了中世纪，模仿论进一步得到扩充。普洛丁（Plotinus）认为艺术既可以模仿感性世界，也可以模仿观念世界。圣托马斯·阿奎那（St. Thomas Aquinas）认为，心灵可以对自然进行模仿，根源于心灵与自然的共同渊源——上帝。模仿论在西方世界一直持续了两千年的时间，在每个具有代表性的历史时期，模仿论都以相对新颖的内涵出现。文艺复兴时期，模仿论同样是一个重要的艺术基本理论。达·芬奇（Leonardo da Vinci）主张艺术家应该像镜子一样去反映现实世界，这种反映不是机械的反映，而是一种具有能动性的反映，不是那种不加选择的全盘模仿。阿尔伯蒂（Leon Battista Alberti）认为这种模仿应该是一种"完美的""艺术性的""想象性的"模仿。

在这一时期，艺术模仿论突出地强调，艺术是人的思维活动，但人

作为放眼世界、模仿世界的主体性没有被强调出来，或许是由于中世纪的宗教压抑，人对自身主体性能力的认识仍处在一种不自觉的状态中。文艺复兴期间，人们开始对自己的审美能力进行自省，虽然模仿的依旧是世界的必然方面，但关注点已经从无我的或忘我的放眼于外在，增加了对人自身的思考。发展至 17 世纪，新古典主义者主张艺术应该"模仿自然"，这种自然是人的普遍性，是人性中的永恒理性。但他们不支持模仿人性中的特殊性，只致力于对普遍性的追求。

德国古典美学时期，歌德（J. Wolfgang von Goethe）进一步阐述了模仿论的现实内涵，认为模仿论应该从特殊性中显现出一般性，一般性寓于特殊性之中。此前，一般性突然地超越特殊性，进入艺术模仿论的理论内涵。到歌德那里，又重新回归到鲜活丰富的特殊性之中。这种艺术理论的发展逻辑符合人类思维发展的一般规律。正如柏拉图理式对现实存在的超越，亚里士多德将理式向现实存在回归一样。抽象思维的发挥，通常会以摒弃具象为代价。但抽象思维的成熟，经常又以向现实的回归作为自己最终的选择。艺术通过对特殊性的描绘展示普遍性的做法，给艺术带来了鲜活的生活气息和丰满的表达形式。

二、创意展示情感——艺术表现论

艺术模仿的对象从外在于人的自然规律发展到人的内在客观规律，这符合人类思维发展进步的规律。客观地讲，人的内在规律也是一种自然规律。这种规律同样具有相对稳定性。然而模仿人类内心世界稳定性规律已经不足以满足艺术家不断进取的艺术追求。艺术模仿论在盛行两千年之后，逐步由外在转向内心，而艺术表现论则将艺术本体从模仿客观存在彻底转向表达内在主观情感。

从上述模仿论可以看出，模仿论到表现论的转变不是突然的历史变化，而是有一个内在的循序渐进的历史过程。模仿论向表现论转变的同

时也印证了人的主体性地位在人类历史上的凸显。表现论的出现是艺术模仿论的本体转换，从人类艺术发展史的整个历程来看，表现论的出现是相当晚近的事情。约翰·霍斯伯斯（John Hospers）认为，艺术表现论仅仅是最近 200 年之内才取代了艺术模仿论。最近 200 年，人类的历史发生了翻天覆地的变化，主要表征在于人的力量通过科学技术貌似没有限制地膨胀开来。在此过程中，科技本诞生于人的创造力，反过来又压抑了人性的全面发展，人成为科技时代中的片段和工具，人的异化走向一种畸形，与人性全面的发展道路渐行渐远。人成为被自己创造出来的科技成果的附庸，被限制于既定的科技平台上。在这样一个人类物种发展出现危机的时刻，人类致力于科技的创造力表现出来的弊端，通过艺术的实践被恰当地消减。表现论的出现直接针对人的内在情感，不仅仅是艺术本体论发展的内在逻辑，同时也是人性在特定时代进行的主体性反弹。通过这种反弹实现人本位的内在诉求。艾布拉姆斯在《镜与灯》中认为："在艺术表现论中，艺术作品本质上是内心激情外射的结果，使艺术家的感觉、情思的整合外化。因而，诗（艺术）的主要源泉和题材是诗人自己的精神特征和活动。"① 德国早期浪漫派以表现、直觉、自我和情感作为艺术创造的本源，追求一种诗化的精神境界。这种追求将美好的理想和现实的存在尖锐地对抗起来，人在这种对抗中寻求自己作为人的本质。这种对抗既是有意识的主观刻意，同时也是人性自我的反弹。通过这种艺术实践，将想象、激情和爱的力量注入机械的生活当中，人之为人的能力得到磨砺和张扬，重新缔造或者说是回归到人自己的生存环境。表现论是人内心情感的外涌。人的片面化和工具化既与人性的惨淡直接相关，也是表现论激情外涌的逆向动力，成为推动表现论不断发展的内在动力。

① 王岳川. 艺术本体论 [M]. 北京：中国社会科学出版社，2005：24.

与模仿论不同，在浪漫派那里，最看重的是内心世界的真实和情感表达的真实，而外在的世界则成为一种无所谓的表象。托尔斯泰（Leo Tolstoy）认为，艺术就是用一定形象表达人人都经历过或可能体验到的情感，艺术是人类情感表现和情感交流的工具。罗丹（Auguste Rodin）认为艺术重要的不是描摹事物的外形，而是表现内在的真实，表现灵魂、情思的深度。20世纪初，克罗齐认为艺术的本源是心灵的直觉，直觉就是创造，是心灵自主的行动。柯林伍德也认为艺术的本质是情感的表现，是一种"纯粹的想象"。欣赏是通过艺术家的主动创造和欣赏者的接收从而达到对情感的交流和共鸣。艺术品的形式感和人内心的情感有一种潜在的同构关系，这也是表现论的现代形态。苏珊·朗格（Susanne K. Lange）提出"艺术是情感的符号"，认为情感表现是人针对外在世界产生的内在感受，在意识的参与和作用下，情感就外化成一种艺术符号，这种符号是外在于人的客观存在，是具有非推理性的逻辑符号形式。"凡是用语言难以完成的那些任务——呈现感情和情绪活动的本质和结构的任务——都可以由艺术品来完成。艺术品本质上就是一种表现情感的形式，它们所表现的正是人类情感的本质。"① 表现论突出地表达了艺术与人之间紧密的关系，人在艺术创作的对象性活动中，加深了对自己的认识，强化了情感的力度，艺术成为人类情感最为切近的家园。艺术品从创作到完成，也是艺术家情感表达和存在的过程。创作中的艺术是情感的喷薄而出，完成的艺术创作不仅凝注了艺术家的情感，而且在艺术的交流中不断涌动着艺术生命强劲的脉搏。

表现论不再将自然对象作为本体，而是实现了生命性灵本体论的转换，将人的想象、激情、性灵、生命力作为艺术的本源加以表现。在那个时代，技术在质的突飞猛进中，将人性压抑在轰鸣厚重的机器下，表

① 〔美〕苏珊·朗格. 艺术问题 [M]. 滕守尧，等译. 北京：中国社会科学出版社，1983：7.

现论是生命力自身的反弹，是生命力面对人性危机所进行的自发到自觉的拯救。"表现"是人性本质的呈现，从人的内在感情寻求艺术的本源和确定点，以"情感的本真表现"建立起充满人性的审美世界。在这样一个世界中，充满了人性的魅力和人内心深刻的本质特征。表现论在平衡技术泛滥导致的人类文明之舟倾斜的运动中，也付出了自己的努力。在这一历史时段，艺术上的表现论和近现代哲学生命本体论同步出现。这个时代是一个人类创造力极为活跃的历史时期，在不断的科技创新过后，人类又从自己创造的物质文明的束缚中反省历史，回归本真。

从模仿论到表现论，我们可以看出人类的艺术活动存在着与人类自身发展合拍的内在逻辑。模仿论的观点长达两千多年，占据着艺术本体的阵营，表现论则在近 200 年的历史中与传统的模仿论进行了论战。不管艺术模仿论所针对的万物造化，还是艺术表现论所强调的内心真实，最终都落脚于具体物态的艺术形式。模仿论和表现论的区别在很多情况下不是一种非此即彼的差异，而是一种人类精神在艺术实践中的取向性差别。模仿论同样伴随着艺术家内心的激情、想象、性灵；表现论也并不排斥通过模仿外物来承载自己内心的真实。只是前者有一种理性控制下的隐形感性，而后者是一种外显的张扬感性。前者是以模仿为旨归，激情是伴随的一种过程；后者以表现为目的，模仿是通往内心的一种手段。模仿论和表现论的对峙同时也是西方世界哲学思想一以贯之的二元对立的世界观在艺术领域中鲜活的表征。二元对立是西方文化内在的质的规定性。模仿与表现之间的论战正是二元对立在艺术中的表现。二元对立是在竞争中确立自己。竞争的矛盾同时成为发展的内在驱动。艺术本体的差异，正是艺术不断竞争发展的动力，竞争在非此即彼的否定中确立自己的生存空间。模仿论和表现论的竞争在西方艺术世界泾渭分明。

这与中国传统艺术观有着本质的区别。中国崇尚天人合一的哲学理

念和世界观，在艺术实践和艺术理论的总结当中发展了丰富的天人合一的美学观点，将西方世界的模仿论和表现论以丰富的美学理论融合为一，几乎贯穿整个艺术发展的历史。中国艺术实践在模仿中表现，在表现中模仿。物态的艺术形式是宇宙大我和个体小我的有机融合。子曰："知者乐水，仁者乐山；知者动，仁者静；知者乐，仁者寿。"（《论语·雍也》）孔子是在对自然环境的欣赏中表达了天人合一的思想，体现了外在自然事物和内心性情的异质同构的关系，构筑了内心和外物造化合一的审美范式。《周易·系辞上》有一段话："子曰：'书不尽言，言不尽意。'然则圣人之意，其不可见乎？子曰：'圣人立象以尽意，设卦以尽情伪，系辞焉以尽其言，变而通之以尽利，鼓之舞之以尽神。'"① 其中"立象以尽意"就表达出一种"物我合一"的审美境界。"象"是时人模仿、提炼出来的一种客观符号，是对万物造化的抽象，意即包括人内心的理性认知，同时也含有人的内在真实和感性激情。就是说，通过形象的描绘，可以充分表达圣人的意念。

　　《系辞传》中还指出了"立象以尽意"的特点："其称名也小，其取类也大，其旨远，其辞文，其言曲而中，其事肆而隐。"《周易正义》中，就"其称名也小，其取类也大"，韩康伯注："托象以明义，因小以喻大"。对"其旨远，其辞文，其言曲而中"，孔颖达解释云："其旨远者，近道此事，远明彼事，是其旨意深远，若'龙战于野'近言龙战，乃远明阴阳斗争，圣人变革，是其旨远也。其辞文者，不直言所论之事，乃以义理明之，是其辞文饰也，若'黄裳元吉'，不直言得中居职，乃云黄裳，是其辞文也。其言曲而中者，变化无恒，不可为体例，其言随物屈曲，而名中其理也。"对"其事肆而隐"，韩康伯注："事显而理微。"孔颖达云："其《易》之所载之事，其辞放肆显露而所论义

① 金景芳，吕绍刚. 周易全解（修订本）［M］. 上海：上海古籍出版社，2017：647.

理深而幽隐也。"① "《系辞传》这段话就是说，立象尽意，有以小喻大，以少总多，由此及彼，由近及远的特点。"② 《系辞传》里提出的"立象以尽意"的命题，将"象"和"言"区分开来，将"象"和"意"联系起来，指出了"象"在表达"意"方面，有着"言"不可企及的效果。

刘勰在《文心雕龙·神思》中说："独照之匠，窥意象而运斤。"又说："神用象通，情变所孕。"表达了在艺术构思的过程中，外物承载诗人的想象驰骋，外物形象又在诗人的情意中孕育成审美意象，外物形象和诗人的情意合而为一了。唐代张璪提出了"外师造化，中得心源"的命题（《历代名画记》卷十）。张璪所著《绘境》一书，虽已失传，但此八字足以使他留名于中国绘画史。"外师造化，中得心源"这八个字高度概括了审美意象之创造机理。在审美创造活动中"外师造化"和"中得心源"是一个统一的过程，"造化"与"心源"的碰撞和结合共同创造了审美意象。"意象"虽然包括了"意"和"象"，但只有合在一起的"意象"才是"外师造化"和"中得心源"共同创造出来的。"外师造化，中得心源"是从艺术创作的角度来探讨外物与内心的关系，在张彦远《历代名画记》卷二《论画体工用拓写》中记载："遍观众画，唯顾生画古贤，得其妙理。对之令人终日不倦。凝神遐想，妙悟自然，物我两忘，离形去智。身固可使如槁木，心固可使如死灰，不亦臻于妙理哉！所谓画之道也。"③ 张彦远指出了艺术欣赏的心理状态是"凝神遐想，妙悟自然，物我两忘，离形去智"。这种心理状态正是欣赏者"物我两忘"地进入张璪"外师造化，中得心源"的意

① ［魏］王弼，撰.［唐］孔颖达，疏. 余培德，点校. 周易正义［M］. 北京：九州出版社，2004：415.

② 叶朗. 中国美学史大纲［M］. 上海：上海人民出版社，2005：71.

③ 于安澜. 画史丛书（第1册）［M］. 上海：上海人民美术出版社，1963：24-25.

境中。由此可以看出，中国艺术实践中欣赏和创造所表现出来的"合一"思想。

继张璪"外师造化，中得心源"之后，北宋山水画家郭熙又提出"身即山川而取之"的命题。它强调艺术家要对自然山水做直接的审美观照。他说："学画花者以一株花置深坑中，临其上而瞰之，则花之四面得矣。学画竹者，取一枝竹，因月夜照其影于素壁之上，则竹之真形出矣。学画山水者何以异此？盖身即山川而取之，则山水之意度见矣。"（《林泉高致·山水训》）郭熙在此处明确地承认模仿的价值，但与此同时"身即山川而取之"的命题，还强调画家要有一个审美的心胸。在《林泉高致·山水训》中，郭熙还指出："看山水亦有体。以林泉之心临之则价高，以骄侈之目临之则价低。"他强调要发现审美的自然，必须要有一个审美的心胸，他称之为"林泉之心"。如此一来，郭熙通过"身即山川而取之"的命题，既发展了"外师造化，中得心源"的艺术理论，同时，进一步论证了中国古代天人合一的艺术观，将模仿和表现通过审美意象有机结合。宋代苏轼也提出"成竹在胸"和"身与竹化"的命题。这与前两位的"外师造化，中得心源"和"身即山川而取之"是一脉相承的。这些命题虽然可作为审美创造方面的阐述，但它的归点直接与"物我合一"的艺术本体相对应。

在宋代的诗论中，人们更是将"情"与"景"这对范畴突出出来。在辨析诗歌当中"情"与"景"的关系时，提出了"情在景中，景在情中"的命题，凸显了"情"与"景"在艺术中的完美结合。显而易见，"情"乃内心的真实，"景"是对造化的模仿。"情景"统一的艺术本体理念，发展到明末清初更是得到了充分的论证和充实。王夫之是清初伟大的唯物主义哲学家，同时也是一位美学大师。可以说，他以诗歌的审美意象为中心完成了中国古典美学的一种总结。明代杰出的唯物主义哲学家王廷相在《与郭价夫学士论诗书》中写道："言征实则寡余味

也，情直致而难动物也，故示以意象，使人思而咀之，感而契之，邈哉深矣，此诗之大致也。"① 王廷相明确指出审美意象是诗歌的本体所在。王夫之继承了这一思想，并通过与"志""史""意"等概念的比较，进一步将意象的内涵明晰出来。"诗之深远广大，与夫舍旧趋新也，俱不在意。唐人以意为古诗，宋人以意为律诗绝句，而诗遂亡。如以意，则直须赞《易》陈《书》，无待诗也。'关关雎鸠，在河之洲，窈窕淑女，君子好逑。'岂有入微翻新、人所不到之意哉？"（《明诗评选》卷八稿启《凉州词》评语）可以看出王夫之认为诗的要求不是单纯强调一种思想的内涵，诗需要的是一种"审美"的意象。王夫之又说："'诗言志。歌咏言。'非志即为诗，言即为歌也。或可以兴，或不可以兴，其枢机在此。"（《唐诗评选》卷一孟浩然《鹦鹉洲送王九之江左》评语）可以看出诗的本质特征之一，即需要以一种内心触动的方式抒发诗人之"志"，而不是单纯地"言志"。王夫之在《古诗评选》的一则评语中又说："风雅之道，言在而使人自动，则无不动者。恃我动人，亦孰令动之哉！"（《古诗评选》卷四左思《咏史》评语）这句话的意思就是诗以意象动人，而不是把自己有限的内在思绪直接强加于欣赏者。王夫之认为"恃我动人"不是诗的本分，"恃我动人"也是不可能的。这些思想也是王廷相"情直致而难动物"命题的直接展开。

王夫之对"诗"与"史"的区别也做了详细的论述。他在《古诗评选》中说："诗有叙事叙语者，较史尤不易。史才固以镕栝生色，而从实著笔自易，诗则即事生情，即语绘状，一用史法，则相感不在永言和声之中，诗道废矣。此'上山采蘼芜'一诗所以巧夺天工也。杜子美放之作《石壕吏》，亦将酷肖，而每于刻画处，尤以逼写真，终觉于史有余，于诗不足。论者乃以'诗史'誉杜，见驼则恨马背之不肿，

① 王振复. 中国美学重要文本提要（下）[M]. 成都：四川人民出版社，2002：39.

是则名为可怜悯者。"（《古诗评选》卷四《古诗》评语）从这段文字同样可以看出，王夫之对"诗"和"史"的区别是坚定不移的，主要还是通过诗的本体"意象"来论证其区别。王廷相提出"言征实则寡余味"和"情直致而难动物"的命题，并最终归结出诗的本体是"意象"。直至王夫之才进一步具体分析了"意象"的内部结构。王夫之认为诗歌的意象乃"情"与"景"的内在统一，并反复强调，"情"与"景"的统一是内在的统一，而不是外在的拼合。"夫景以情合，情以景生，初不相离，唯意所适。截分两橛，则情不足兴，而景非其景。"（《姜斋诗话》卷二）"景中生情，情中含景，故曰，景者情之景，情者景之情也。"（《唐诗评选》卷四岑参《首春渭西郊行呈蓝田张二主簿》评语）由此可以见出，情景统一在中国古代艺术实践中的地位。

不难看出，中国古代艺术本体主要以表现天人合一的"意象"为主，但这并不说明，在古代中国艺术本体就只是模仿和表现的统一。实际上中国古代艺术思想非常丰富，除了上述情景统一的艺术本体观，还有许多强调模仿和强调表现的艺术命题。唐代孙过庭在《书谱》中对书法艺术做了如下描述："观夫悬针垂露之异，奔雷坠石之奇，鸿飞兽骇之姿，鸾舞蛇惊之态，绝岸颓峰之势，临危据槁之形；或重若崩云，或轻如蝉翼；导之则泉注，顿之则山安；纤纤乎似初月之出天涯，落落乎犹众星之列河汉；同自然之妙有，非力运之能成。"[1] 孙过庭将书法艺术比作自然万物，模仿和体现自然物的本体和生命。先秦老庄哲学将自然之本体和生命定为"道"和"气"。书法艺术要模仿"道""气"，进而通向"无限"。这很明显和西方模仿论有异曲同工之妙。荆浩在《笔法记》中写道："画者，画也。度物象而取其真。物之华，取其华。

① ［唐］孙过庭. 书谱［M］. 长春：吉林文史出版社，2008：10-11.

物之实，取其实，不可执华为实。若不知术，苟似可也，图真不可及也。"① 此处之"度"即模仿，"物象"即客观事物，"真"乃透过"物象"背后的本真。在艺术本体表现论方面，明代戏剧家汤显祖是一个例证。他提倡思想解放，强调"情"的价值。在《牡丹亭还魂记》第一出《标目》诗中，汤显祖写道："白日消磨断肠句，世间只有情难诉。玉茗堂前朝复暮，红烛迎人，俊得江山助。但是相思莫相负，牡丹亭上三生路。"他认为文学艺术的本质就是这个"情"字，文学艺术缘"情"而出，因"情"动人。他说："世总为情，情生诗歌，而行于神。天下之声音笑貌大小生死，不出乎是。因而儃荡人意，欢乐舞蹈，悲壮哀感鬼神风雨鸟兽，摇动草木，洞裂金石。"（《玉茗堂文之四·耳伯麻姑游诗序》）"人生而有情。思欢怒怨，感于幽微，流乎啸歌，形诸动摇。或一往而尽，或积日而不能自休。"（《玉茗堂文之七·宜黄县戏神清源师庙记》）这些命题都淋漓尽致地表现了汤显祖之艺术本体为表现"情"。这个"情"，即人内心的真实。

中西方艺术本体论的差别，在形式上主要表现在以"二分"为特征之西方的"模仿论""表现论"和以"合一"为特征的中国古代之"情景统一"的"意象论"。实质上，没有"分"就没有"合"，没有"合"也就没有"分"。"分"与"合"是一个问题的两个方面。中西方艺术本体的差别不在于认识论方面的差异，而在于艺术思维的取向问题，在于文化模式的心理差异问题。中国古代落脚于"天人合一"的思维传统，而西方则归结于"天人二分"的文化意识。这种思维方式的区别，一直贯穿在中西方两个世界的发展历史中，渗透在各个领域、各个层面，对中西方世界的当代差异性产生了重要的影响。

① 荆浩，撰. 王伯敏，注译. 邓以蛰，校阅. 笔法记 [M]. 北京：人民美术出版社，1963：3.

三、创意等于形式——形式本体论

无论以"二分"为特征之西方世界的"模仿论"和"表现论"，还是以"合一"为特征之中国传统的艺术本体命题，它们都将艺术形态本身的存在看作通往外在世界和内心真实的途径，艺术存在形式成为一种工具和载体。艺术的价值在于表现艺术品背后的外在和内在的世界。由于对艺术品的这种功能定位，艺术成为一种通向"他者"的通道。艺术品似乎单单成为这一通道的起点。然而纵观艺术的历史，不难发现展现在我们眼前的最为直观的存在就是丰富多彩的各种艺术形式。我们可以承认艺术本体论中"摹仿"和"表现"的必要和必然。这些同样是一种客观存在的历史观念。我们可以说艺术品是为了模仿或者是为了表现，但人类的艺术创造力不仅仅停留在"为了什么"的阶段。当艺术品强调"如何模仿"或者是"如何表现"的时候，艺术形式本身的价值就开始浮出历史的水面，从而以形式为本体的艺术本体论就诞生了。

形式本体论的艺术观念的确立，同样不是人类对形式追求的开始，而只是作为一种艺术本体论的理论的确立。人类对纯形式的追求可以说是伴随着劳动的开始而开始的。原始陶器中富于形式感的纹样设计就是很好的例证。但在艺术发展的历史进程中，在历经了模仿和表现的艺术实践过后，又重新回归到形式本体，这是人类对艺术形式的一种自觉性回归。对形式的感受力是人类最为重要的能力之一。在模仿艺术和表现艺术的实践中，人们从来就没有完全抛弃对形式的追求。回顾艺术史，不难发现，著名的艺术作品往往具有较为完美的形式感，不管是视觉或者是听觉艺术都是如此。形式本体论将对艺术品的"原型"的追求，转向了对艺术形式本身的关注，赋予艺术形式本身以独立的审美价值。从"摹仿"到"表现"再到"形式"的艺术本体演变，也可以说是艺

术不断将人类思维的兴奋点向不同层面移动。人类艺术活动在经过模仿和表现之后，逐步地扩展到人类实践的各个领域，同时也在人类思维的各个层面施展艺术的魅力和能量。人们对世界的了解首先是从感觉开始的。人类无时无刻不在感受着光、热、压力、振动、分子等物理能量的刺激。外在的信息零散或者是片段地进入人的感觉，人类却以相对完整的方式来感受这个世界。如果说"摹仿"和"表现"艺术是人类高级思维的实践活动，那么，对艺术存在形式的关注就是在人类思维发展到一定高度后，复归对自己的"感觉"到"知觉"层面的兴趣和深入。以形式作为本体的艺术实践，对艺术形式背后的原型的否定，给艺术世界重新带来了清新的视觉感受。人们可以直接面对审美形式、直接体验艺术魅力，而不必要追问历史的悠远或者哲学的高度。与此同时，形式作为本体同时也将人们对美的体验变得单纯、轻松。

艺术是审美的。它确立在人和世界的关系当中，包括人与自然、人与社会、人与自身。艺术通过审美的方式，通过与人之间保持适当的距离从而产生必要的张力，反映着人类世界的各个方面。将人从人类世界中解析出来，从而更进一步地清晰面对世界，并在此后，重新融入人类生活本身。艺术在经历了传统社会数千年的发展和演化，发展至今日，渗透到生活的各个领域，涉及人类思维的各个层面。它不但彰显着世界的美好，还设定生活本应该保有的面目，不断地平衡人类发展中产生的人性的片面性。可见艺术是人类文明之舟的重要舵手。

第三节　创意特征概论

创意是当今时代的一个重要命题。它与创新思维之间有着重要的关

系。本书的题目是《艺术创意与设计教育研究》，毫无疑问与创新思维有着必然的联系。为论述设计中的艺术创意这个问题，我们先概述创新思维的一些特征，作为设计中艺术创意的另一个参照。

恩格斯讲意识是"世界上最美的花朵"，那么创新思维就是意识世界中最宝贵的财富。人类文明走到今天，创造了辉煌的成果。不论器物文明、精神文明还是制度文明，无一不折射出创新思维的不朽光芒。创新思维贯穿着整个人类发展的轨迹，并影响着人类前进的方向。如今人类进入一个崭新的时代，创新思维的价值越发彰显，角色更加复杂，领域也不断拓展。立足当下，本书从创新思维历程、创新思维特征以及创新思维法则等几个方面对创新思维进行探讨。

一、创意从自发性走向自觉性

创新思维作为人的本质特征伴随着人类的诞生而出现。在人猿相别的起始，人类的意识主要是针对外在的世界。这也是具体历史阶段的必然状况。人类最基本的生存需要是人们生活实践直接和主要的目标，创新思维主要处在一种自发性的状态。这种自发性的创新思维受自身生存和环境竞争之间的压力影响，是一种非自由的生存状态。这也是人类思维与自然的初次较量，显然在这种较量中人类在很大程度上得到了自我发展。创新思维的发展除了挑战时代物质生产的局限以外，也是人类好奇本性的直接结果。自发性创新思维主要具备以下几个特征：首先，自发性创新思维直接指涉生存的目标，是在与生存环境互动中发展起来的，自由度主要介于人类当时创新思维能力和具体生存环境之间，自由度较小；其次，自发性创新思维所体现出来的好奇心也在历史实践中留有清晰的印记，原始艺术的诞生及原始艺术符号的发展都与自发性创新思维具有直接的关联；最后，自发性创新思维虽然不像自觉性创新思维那样具备较为充分的自我意识，但同样具有诞生、发展、成熟和式微的

发展阶段。自发性创新思维是人类创新思维的初始阶段，是自觉性创新思维的基础和积淀。但这种自发性创新思维并没有随着自觉性创新思维的诞生而消亡，而是二者并驾齐驱地伴随着整个人类历史的进程，展示其特有的魅力。自发性创新思维主要是一种被动的思维模式，而自觉性创新思维更加具备主动的特质。自觉性创新思维在人类文明积淀的基础上，有目标地进行实践创新活动，极大地推进了人类历史的进程。自觉性创新思维的特征主要有以下几点：首先，目标明确，手段清晰，目标就是方向，自觉性创新思维能够意识到自己的目标，在通向目标的过程中，可以借助的工具手段也是一种可以预见的存在；其次，自觉性创新思维不仅仅以直接的功利性为旨归，还可以跨越眼前的利益，指涉未来更远更大的利益，当然这种预见性现在看来也同样存在片面性和不足。对自发性创新思维和自觉性创新思维进行比较，会让我们对创新思维具有更加清晰全面的认识。自发性创新思维的实践语境，好似一张白纸任你挥洒，虽然具有历史局限性，但更具备创新的真正特质；自觉性创新思维虽然自我意识是自由的，但多少是在前人的积累上进行创新，积累是手段和基础，同样也是一种约束。

自发性和自觉性创新思维都与人好奇的天性具有直接联系，很多时候很难分清具体界限。两种创新思维都有出人意料的结果，比如很多诺贝尔物理学奖得主都是在不经意中获得出人意料的成果。这种自觉的创新思维实践虽然是一种自觉活动，但结果是出人意料的。不论出自人类好奇本性还是时代竞争压力，这两种创新思维都具有极大的价值，是人类思维能力的宝贵财富。

二、创意的积极性中伴随着局限性

创新思维的积极性和局限性问题，要放在当今科技平台和全球视野的语境中进行讨论。创新思维的历史和许多其他方面的历史一样，有时

候只有经过历史变迁、时代更迭才能够正确评价其历史价值和时代局限。创新思维的积极性毋庸置疑。人类文明的每一个进步都和创新思维息息相关。在这里没有必要罗列和重复物质文明、精神文明和制度文明的具体事例。创新思维不断构建人类生活的世界，这种构建具有一种活生生的实践力，或者说创新思维本身具有直接的实践能力。在构建中，我们生活的世界越发地远离人猿相别的原点，世界在不断裂变中，淘汰陈旧。创新思维不仅仅指涉物质世界，还启迪了物质世界巨大的可能性，人类以有限的身躯借助"无限"的创新思维登上了月球，我们的触角甚至碰到了火星。创新思维积极地扩展了人的认识能力和实践能力。我们可以舒适地躺在家里享受现代物质生活带来的便捷，告别了茹毛饮血的原始生活状态；我们可以在一定的思维平台上进行精神的交流和共鸣，在一定的社会制度中井然地活动。创新思维积极性或者说是进步性，只有在与过去历史的对照中和对未来世界的期待中才能够得到显示。这里的世界是思维创新积极性的一个历史阶段。历史的久远是时间性在人脑中的想象，个体都是时代当下的产物，当然这主要是从人类客观世界的角度来讲。事物总是多角度的，创新思维同样也不例外。创新思维不断带给人类的惊喜，致使人类一度盲目地自信，认为人类可以主宰自己的命运，可以无限制地扩张自己的欲望。创新思维在带给我们便利的同时，也同样给我们带来了一系列问题。现阶段，全世界面临的环境恶化、能源短缺、大规模杀伤性武器的泛滥等问题，创新思维同样难辞其咎。创新思维的不断发展，致使科技不断贬值更新，原子弹等武器的研制开发所需要的时间、人力和财力越来越少，增加了威胁人类生存的因素。

创新思维从来都是双刃剑，但创新思维在特定的历史时期具有某种主流的态势。科技物质文明发展到一定程度，人类可以充分展现创新思维积极的一面，挖掘物质世界的可能性；但在科技急剧膨胀的今天，人

类创新思维的积极性有相当一部分体现在过去，尤其是最近一两百年人类对创新思维结果的管理和创新思维实践的控制上。创新思维指涉的现实世界终究具有自己的层面和角度，不可能对自己的结果具有完全的控制力，其局限性主要体现在创新思维的主体盲目性和预见的有限性方面。创新思维的积极性不仅仅是肆无忌惮地对我们自己的"家园"进行开拓。"家园"一词的内涵是不断演变的，在鸡犬之声相闻的年代，创新思维的开疆辟土是积极的，在当今地球村的家园中，我们已经不允许如此挥霍和张扬创新思维了。创新思维的积极性应当更多地体现在现代生活的细节方面，如何更充分地利用资源，更有效地进行控制，维持幸福的生活环境。

三、创意以时效性激发竞争性

如同上文创新思维的积极性一样，创新思维的竞争性也是一个不断变化的概念。主要因为在不同的历史时期创新思维的竞争对手不同。这是一种本体论阐述，在后现代哲学对逻各斯（希腊语为λόγος）的批判方兴未艾的当今似乎略显不合时宜，但缘其依存的解释力姑且用之。创新思维的竞争性历史地看大概经历了三个阶段：与自然的竞争，与人自身的竞争，在当今社会与自然、社会和人的全面竞争。创新思维的竞争性可以从艺术本体的嬗变看出。艺术是人类感性生命活力的集中体现，其本体论演变不外乎四种说法：模仿本体论、表现本体论、形式本体论和文化本体论。

模仿本体论作为艺术起源的古典本体论，主要是对他者的模仿。这种模仿同样存在着不同的层次，具有不同的历史阶段。简单地模仿外部世界的表象形态，如绘画、原始舞蹈等。在这种模仿的实践中，人的创新思维在不断实践中，将外在世界进行物化或固化。这种竞争锻炼和发展了人类的创新思维。在模仿他者的世界中，同样发展了人类的抽象思

维能力，如《周易》中将世界万物抽象成具体的符号形式，还有对"逻各斯"和"道"的模仿，这种模仿就是一种比较高级的模仿，创新思维得到质的发展。模仿论充分展示了创新思维对自然界的竞争性。

表现本体论又体现了创新思维对人自身的一种竞争性开拓。表现本体论认为，艺术是主体生命的外在表现，如感伤主义、浪漫主义、表现主义、意识流等。它认为艺术作品本质上是内心激情外射的结果，是艺术家的感受、情思的整合外化。在一定程度上，创新思维成功地表达了内心世界，有些甚至触及"本我"层面，这种竞争充分体现了人类创新思维的巨大潜能。

形式本体论的诞生很好地论证了人类创新思维的力度，是这四种艺术本体论中最能够直接体现创新思维竞争性的一个。形式本体论直接针对的是先前两种艺术本体本身，指涉艺术发展这个人类实践活动本身，将其指定为一种客观外在并试图将其超越。形式本体论拒斥模仿本体论和表现本体论，认为艺术形式结构就是艺术本身。否认艺术品是通向他者的手段而赋予艺术形式本身以价值。这在思维层面充分彰显了人类创新思维的魅力。

文化本体论是通过艺术的审美解放功能对社会现实加以批判的一种本体论。人类社会发展到 20 世纪，人类实践的结果、人类的社会现实和被这些决定的人的异化，成为文化艺术本体论批判的对象。人类的启蒙运动尽管促使了人的觉醒，但另一方面又发展了人控制、支配自己的权力，发展了工具理性，从而对人的内在自然加以限制，人的全面丰富性被压抑；人退化为片面地追求物质享受，精神贫乏越发凸显。而文化本体论正是对这一现实进行的反思和批驳。创新思维的竞争性针对的对象随着时代的变更而改变，人类实践的直接对象和重要对象在改变，从自然到自身，从社会到人性，不同的历史阶段面对的具体问题不同。人类创新思维指涉的对象随历史变迁而改变本身就是其竞争性的具体体

现，这种改变本身也是一个不断发现、不断超越的过程。

于是，创新思维竞争性也演化出创新思维时效性的问题。创新的历程是一个不断推陈出新的过程。昔日的思维创新，要么变得陈腐而被历史尘封，要么化身为司空见惯的客观存在。创新思维的本质植根于当下，此处无意否定历史上思维创新的价值，那毕竟是当今和未来的思维创新的积淀和宝贵源泉，但那更主要的是创新思维史的问题。时效性针对的客观环境和人类精神世界的具体情况与其历史不完全一样，所以时效性问题是思维创新必不可少的考虑因素。

四、创意之法则与方向

法则和方向问题是一个具有固化气质的概念，显然与思维创新有些相悖。法则是对历史的总结，方向是对未来的期许，此二者均具备时效性的特征，纵然期待其具有四海皆准、千载不变的效用也是妄想；何况历史地看，法则易于突破，方向便于修正，其阶段性效力得以发挥成为法则和方向追求的目标。创新思维作为学理探讨可以以纯思维的方式进行表达，创新思维的具体运作却不然。创新思维不仅仅是对既存现状的突破、淘汰甚或颠覆，更主要的是对未来的期许和构建。思维创新有很多法则，转向法、集成法和开创法比较典型。转向法突破常规思维方向，从逆向、横向、纵向、内向、外向等全方位进行思维创新，形成一种开阔的视野和开放的思维状态。集成法创新思维也是多角度、多层次的创新思维方式，集成法是一种有机的集成，不同内容和形式之间可以有各种各样的集成方式。集成法作为概括性的总结，在具体的实践操作中有无限种可能性。开创法是指在原先的基础上，采用更先进的物质手段，运用更前卫、更完善的创新理念进行的实践创新活动，较之现状往往具备质的进步。在实践中各种方法互相依存、互相启发、相得益彰。创新思维具体针对的实践活动千差万别，但其现代性方向应该具备以下

三点：生态性、构建性和趣味性。生态问题是当今世界共同面临的问题，直接关涉人类自身的生存，生态性理所当然应该具备方向性指导意义。构建性指的是创新思维对人全面发展方面的考虑，是创新思维如何更好地为构建和谐家园出谋划策的问题。因为人类的创新思维所蕴含的巨大能量不仅具有积极的一面，同时也具有消极的一面，如何很好地进行选择性思维创新也是一个关涉人类未来前途命运的问题。趣味性是一个美学命题，作为思维创新方向性的一个内容同样具有重要的意义。趣味性思维创新直接针对人性的完善方面。现代工业社会中极权主义和消费主义的融合、单面社会和单面思维的融合，造成了现代人的异化和单面人的出现。将人异化成全面僵化的物，成为按照技术理性行事的工具，人更多地被动接受，而失去主动创造。创新思维要在自己缔造的人造自然中更好地保持自身的存在，体现自身的价值，趣味性是一个重要的方向。

思维创新问题是一个综合、复杂的问题，其内在具有新陈代谢的自身规律，是人类思维的本质属性，如何很好地将思维创新与生活中的具体实践相联系，是一个庞大而重要的课题。在竞争异常激烈的当今世界，思维创新具有广阔的领域，如何立足自身、立足实践，充分发掘创新思维的宝藏，是一个关涉全局的重要问题。

至此，我们已经对设计中的艺术创意的三个参照进行了说明，这些说明是对设计中的艺术创意在历史中进行定位，是一种回望式的参照。这些历史回顾可以帮助我们更好地认识这个现时代命题，从而将我们的话题引入当下设计中的艺术创意问题。

第二章 设计中艺术创意之趣味论

趣味是美学史中的重要范畴，美学思想中包含丰富的关于趣味问题的内容，对这些思想进行总结，有助于我们多方面理解趣味问题。在设计的艺术创意问题中，趣味是一个非常重要的内容，艺术创意很大程度上都和趣味具有紧密的联系，通过对美学中趣味的研究，可以对设计中的艺术创意进行较为深入而本质的认识。在当今这样一个多元化的时代探讨艺术创意的趣味，应该从以下两个方面进行论述：一是对趣味这个概念本身进行解读；二是追随审美趣味演变的历程，分析趣味与设计中艺术创意之间的内在联系。

第一节 趣味概念本身的探讨

《现代汉语词典》（商务印书馆 1988 年版）上解释："趣"字有趣味、兴味的意思；"味"字本义是指物质所具有的能使舌头得到某种味觉的特性，或者物质所具有的能使鼻子得到某种嗅觉的特性。"趣"

"味"合在一起是指使人愉快、使人感到有意思、有吸引力的特性。探讨"趣"和"味"的本义是理解美学史中趣味概念的出发点，探究趣味与人类早期审美判断之间的联系，以加深我们对趣味的理解。

一、创意通过创造趣味达到自我实现

亚里士多德在《论灵魂》中讲到，在人类的五种感官中，视、听、嗅三种感官机能是一种"远感机能"，必须经过介质才能够感受到对象，唯独触觉和味觉属于"近感机能"，无须经过介质就可以感受到对象。除触觉外，人类的其他感觉的灵敏度都远逊于别的动物。人类的触觉具有最高的精密度，与一般的触觉相比，味觉可以说是一种特殊的触觉，具有"触摸"的含义。① 人类的触觉较之其他的感觉更加直接地作用于人的感受神经，触觉表现出更大程度的真实性和稳定性。视听感觉则因为难以掌握的光波和声波而使人产生一种距离感和不确定感。康德则从趣味的本义出发说"趣味"这个词"其本来意义是指某种感官（舌、腭和咽喉）的特点，它是由某些溶解于食物或饮料中的物质以特殊的方式刺激起来的。这个词在使用时既可以理解为仅仅是口味的辨别力，但同时也可以理解为合口味。"② 通过亚里士多德和康德的论述，我们可以进一步理解审美判断中为什么会使用趣味这样一个概念。人类审美活动迄今为止主要是以视觉和听觉为主，而在设计中的艺术创意则更多地以视觉为主。趣味一词的出现主要还是一种语言修辞学中通感在美学史中的体现。通感作为一种修辞手法，是指利用诸种感觉相互交通的心理现象，以一种感觉来描述表现另一种感觉的修辞方式。通感的运用通常可以产生令人回味无穷的效果。通过在不同感觉之间的流通，审

① 〔古希腊〕亚里士多德. 灵魂论及其他 ［M］. 吴寿彭，译. 北京：商务印书馆，1999：116.

② 〔德〕康德. 实用人类学 ［M］. 邓晓芒，译. 重庆：重庆出版社，1987：137.

美的体验绕梁三日而不绝，能够丰富和充实审美带给人们的体验。古今中外通感在艺术创作中的运用非常丰富。古希腊诗人和戏剧家的作品里就存在这种词句。荷马（Homer）就曾写过这样的诗句："象知了坐在森林中的一棵树上，倾泻下百合花也似的声音。"（《通感》钱钟书）这是把知了声（听觉）比作倾泻下来的百合花（视觉）。亚里士多德的心理学著作里已说明声音有"尖锐"和"钝重"之分，那是比拟着触觉而来，因为听觉和触觉有类似处（《通感》钱钟书）。贾岛《客思》中的"促织声尖尖似针"，汤显祖《牡丹亭·惊梦》中的"呖呖莺歌溜的圆"，用"尖"和"圆"字形容声音，也是听觉和触觉之间的通感形式（《通感》钱钟书）。在汉语当中很多词语都体现了通感式的表达，比如，我们说"光亮"，也说"响亮"；我们说"热闹"，也说"冷静"。

在通感繁多的例证当中，我们认识到人的各种感觉之间的互感和交通。在这些通感的运用当中，我们会发现感觉之间的互换存在一个规律性的情况，通常是视觉和触觉进入听觉，触觉进入视觉。这种规律和人的感觉强度、稳定性和灵敏度存在直接的关联。从听觉到视觉再到触觉，其感受强度、稳定性和灵敏度是逐步增强的。声音往往会吸引视线，而视觉又会刺激触觉的活动。味觉作为一种特殊的触觉具有更为强烈的感受性。所以从这个角度讲用"趣味"一词来形容审美体验，有其必然性原因。康德（Immanuel Kant）认为"口味的辨别力"可以说明趣味引起特殊的感受力而成为审美判断中的重要范畴，而"合口味"又说明视觉和听觉在审美判断当中具有和味觉选择相类似的逻辑内涵。

二、创意经由感觉活动而显现

在趣味进入审美判断伊始，趣味的命运几经周折，主要原因就是对趣味理解的简单感性化和人类理性成长所造成的冲突。在古希腊哲学中"理性"占据着重要位置。哲学家可以通过感官经验抽象出世界的本

原，如将"水""气"或者"火"等作为世界的本原。不论本原是什么，都倾向于通过感觉对世界进行认知。在此基础上，精神和视、听、味、嗅、触五种感觉的区分已得到了进一步的深化。由于感觉到的事物千差万别，人们认为通过感觉所获得的认识不是真知识，只有通过理性认识获得的知识才是真知识。德谟克利特明确提出理性优于感性，将认识分成"真理性的认识"和"暧昧性的认识"两种。他认为经过感觉所获得认识是一种暧昧的认识，这种认识的能力有局限性，只能针对可以直接感受到的和在感受能力范围之内的知识，而理性则是可以超越感觉的思维层面。自此，感觉和理性、感觉和知觉有了区分，西方哲学史针对这种区分又发展出丰富的理论内涵。这些理论成果从不同角度进一步厘清人类感性和理性之间的联系和区别。约公元前 490 年到公元前 420 年，智者学派的重要代表人物普罗泰戈拉（Protagoras）提出一个重要的命题："人是万物的尺度；合乎这个尺度的就是存在的，不合乎这个尺度的就是不存在的。"① 这句话作为评判认识对象存在或成立与否看似精练而明确，但细品其中意味，存在以下两方面的问题：一是人是作为单独个体的人还是作为一个种类的划分；二是基于上条，人作为一种尺度，其共通尺度和个性尺度之间的关系问题。所以黑格尔认为这一命题，一方面就每一个人有特殊个别性和偶然性而言，人是不能作为尺度的，因为个别性意义上的人是自私自利的，是主观的；但是，另一方面，就其理性本性和普遍实体性而言，即作为一般主体而言，人是绝对的尺度。② 黑格尔的这种评价当然是基于个体和主体概念之间的区别进行的阐述。但无论如何在对存在问题的批判上，人的地位得到了强调。"它一反神是万物尺度的神话传统和人是自然产物的自然哲学传统，把

① 〔德〕黑格尔. 哲学史讲演录：第 2 卷［M］. 贺麟，王大庆，译. 北京：商务印书馆，1959：27.

② 〔德〕黑格尔. 哲学史讲演录：第 2 卷［M］. 贺麟，王大庆，译. 北京：商务印书馆，1959：27.

神、物、人的关系颠倒过来，使人成为衡量存在的标准、主宰万物的力量，可以看作西方哲学史上第一个强调主体能动性的典型命题，对于破除外在的限制与束缚，启发人们重视自身价值，具有重要的启蒙意义。"①

　　苏格拉底（Socrates）则进一步明确了感觉在认识中的处境。他肯定理性在认识世界中的价值，从理性出发探讨万物存在的原因时，追求概念的普遍性定义。"在苏格拉底看来，人由灵魂、肉体以及这两者的结合三部分组成。自由占统治地位的是人的灵魂。因此'认识你自己'并不是认识人的外貌和躯体，而是认识人的灵魂。灵魂中最接近神圣的部分是理性，理性是灵魂的本质。于是认识灵魂就是认识理性。"② 苏格拉底对理性推崇的同时并没有完全否定感性，他只是指出感性会影响理性的发挥，感性也可能遮蔽真理。苏格拉底说过："凡是产生快感的——不是任何一种快感，而是从眼见耳闻来的快感——就是美的……凡是美的人、颜色、图画和雕塑都经过视觉产生快感，而美的声音，各种音乐、诗文和故事也产生类似的快感，这是无可辩驳的。"他进而提出"美就是由视觉和听觉产生的快感"③ 的命题，并认为视听产生的快感"都是最纯洁无瑕的，最好的快感"④。苏格拉底此处的快感潜存一种道德的依据。在色诺芬（Xenophon）的《回忆录》中记载了苏格拉底和他的弟子阿里斯提普斯关于美的问题的对话，认为从不同的价值标准看粪筐和金盾各有其美，这里隐含了"美是价值"的观点，美是事物的价值属性，审美关系是一种价值关系。在苏格拉底那里，美和善是

① 张志伟. 西方哲学史［M］. 北京：中国人民大学出版社，2002：68.
② 凌继尧. 西方美学史［M］. 北京：北京大学出版社，2004：20.
③ 〔古希腊〕柏拉图. 文艺对话集［M］. 朱光潜，译. 北京：人民文学出版社，1963：198-199.
④ 〔古希腊〕柏拉图. 文艺对话集［M］. 朱光潜，译. 北京：人民文学出版社，1963：200.

统一的，这并不是说美就是善，而是说美和善作为价值有其统一的本质。① 而在《会饮篇》中色诺芬记载了苏格拉底和美男子克里托布卢的对话，将"美是效用"的观点推演到了荒谬的地步。苏格拉底当然承认克里托布卢的外貌比自己美，他的对话正是以诙谐的方式暗含生理上合目的性的器官，不一定就是美的，美的对象不同于合目的性。美不同于善，不同于效用。美和它们的区别在于形式，因为美的事物如眼、鼻等，属于有观赏价值的领域。② 在美与善、美与效用的区别中，美的本质性问题被抽象出来，与此同时感觉在审美实践中的意义也得到认可。

苏格拉底在对理性的推崇和对感觉的部分认定的矛盾中，将理性和感觉区分开。作为对这种分离的一种反叛，苏格拉底的学生阿里斯底波（Aristippus）创立的居勒尼学派则将快乐和感觉联系起来，认为感觉的舒畅运动产生快乐，快乐就是善。黑格尔用"极其简单的"来形容阿里斯底波与其信徒的这一学说。他们运用感觉来规定理论上的真实和实践上的真实，将感觉认为是真实的存在。感觉成为认识的标准，并且是行动的目的。③ 这种将理性的判断重新归入感觉的观点，成为主观经验感觉论的理论基础，导致对感官的过度依赖。之后的伊壁鸠鲁（Epicurus）明确将经验作为一种认识论原则，尊重感觉的真实，宣称感觉是外物影响进入人的感官引起的，认为感觉是真理的标准。感觉不是错误认识的缘由，而是推理和判断的不正确导致错误的认识。他认为快乐是最高的善，这种快乐是一种伴随约束和理性的快乐，他反对放纵的肉体快乐。④ 这里的感觉已经不是单纯意义上的感觉，而是一种在经验积累的基础上带有直觉性质并含有理性内涵的感觉。

① 凌继尧. 西方美学史［M］. 北京：北京大学出版社，2004：20.
② 凌继尧. 西方美学史［M］. 北京：北京大学出版社，2004：20.
③ 〔德〕黑格尔. 哲学史讲演录：第2卷［M］. 贺麟，王大庆，译. 北京：商务印书馆，1959：135-136.
④ 范明生. 西方美学通史：第1卷［M］. 上海：上海文艺出版社，1999：709.

　　柏拉图是一个观念论者，他把世界分成三种：第一种是理式世界，它是先验的、第一性的、唯一真实的存在，为一切世界所自出。第二种是现实世界，它是第二性的，是理式世界的摹本。第三种是艺术世界，它模仿现实世界。与理式世界相比，它不过是"摹本的摹本""影子的影子"，和真实"隔着三层"。① 可以很清晰地看到，感觉在柏拉图那里是为理性获取材料的通道。他认为，"创造主自己创造了神圣事物，但把创造可朽事物的使命交给了他的儿子。他的儿子模仿他的做法，从他那里接受了灵魂的不朽本质，以此为中心塑造有生灭的形体，用这种形体来运载灵魂，又在形体内建造了一个具有可朽性质的灵魂，这种灵魂会受到各种可怕的、不可抗拒的情感的影响。"② 这一段论述是苏格拉底认为人由三部分组成的精彩演绎，透露出一种更高层次的自我意识，可以看出柏拉图对感觉的排斥。柏拉图对感觉的排斥主要是对人肉体欲望的排斥，而柏拉图对美的事物的感觉则首先是以对理式的理性观照为基础的感觉。他说："如果美本身以外还存在着别的美的东西，那么，它仅仅因为分有了美本身而成为美的。""美的东西之所以美，仅仅由于美本身出现在它上面，或者它分有了美本身，或者由于美本身和它相结合。""一切美的东西由于美本身而成为美的。"③

　　与柏拉图对世界的划分不同，亚里士多德认为物的理式存在于物自身，在物的内部发生作用，理式和物之间不存在任何的二元论问题。柏拉图的理式论是"一般在个别之外"，而亚里士多德的理式论是"一般在个别之中"。他认为，存在于物内部的理式既是一般性，又是个别性。在批判和发展柏拉图理式论的基础上，亚里士多德形成了自己的形

① 凌继尧. 西方美学史［M］. 北京：北京大学出版社，2004：32.

② ［古希腊］柏拉图. 柏拉图全集：蒂迈欧篇［M］. 王晓朝，译. 北京：人民出版社，2003：322-323.

③ 凌继尧. 西方美学史［M］. 北京：北京大学出版社，2004：33.

式观：个别蕴含着一般、必然和规律。① 由于对实在物的重视，亚里士多德一反柏拉图对感觉的蔑视，对感觉经验相当重视，肯定人的感性生活，认为感觉经验虽然没有告知人们事物的原因，却提供关于个别事物重要的知识，感觉是外物作用于人的感觉器官而引起的，所以它同时是人们关于世界知识的来源。②

亚里士多德承认感觉在人类关于世界知识方面的价值后，对人类的诸种感觉做出进一步具体探讨。他对感觉的区分首先基于他对灵魂的分类。最低的一类是植物的灵魂，主要表现在消化和繁殖功能上。第二类是动物的感性灵魂，主要表现为感性知觉、欲望以及移动等，它可以发展成想象和记忆。第三类是高级的一类即人类的理性灵魂，它的活动主要包括认知与实践两方面。高一级的灵魂包括低一级的灵魂，低一级的灵魂则不能包括高一级的灵魂，亚里士多德也由此得出"人是有理性的动物"的著名论断。他在《灵魂论》中，详细研究了各种感觉的具体机能。认为触觉和味觉是一切动物所共同具备的基本的感觉方式，是一切动物生存所依据的重要感觉手段。

可以看出趣味在美学史中奠定了丰厚的基础：趣味不直接关涉肉体欲望；需要在经验世界有千百万次的体会；需要理性的积极参与；与价值相关；人类的趣味具有共同性和个别性的问题；可直接以形式作用于人的感官；等等。这些早期对趣味的探讨也是最为根本的探讨，成为后来趣味演变和发展的滥觞，直至今天，艺术创意依然需要考虑这些方面的问题，依然可以从先哲对感觉的思辨中得到启迪。

① 凌继尧. 西方美学史 [M]. 北京：北京大学出版社，2004：54.
② 范玉洁. 审美趣味的变迁 [M]. 北京：北京大学出版社，2006：17.

第二节　创意趣味中经验与理智之辩

趣味作为一个美学命题，成为 17 至 18 世纪美学家争论的话题：到底趣味是一种感觉经验还是一种理性反思？真理在争论中得到完善和升华。感觉和理性都是人类固有的本质，难以决然分开，但是通过学术的论战，趣味与经验和理性的联结越发明朗。经验论思想历史悠久，直至 17、18 世纪，在英国发展成为一种经验主义。人们将经验主义作为一种认识论和方法论来探讨趣味的标准。经验主义思想的诞生，正好呼应了当时的艺术创作实践，作为一种理论，经验主义强有力地支持了新的艺术创作。

一、创意趣味以经验为基础条件

弗朗西斯·培根（Francis Bacon）是英国唯物主义经验论的奠基人。培根反对关于世界知识的不可知论，坚持要树立人对自然感觉和理解力的权威，认为一切知识都是来自观察和感觉，人类应当面对自然、面对事实，以经验和观察作为基础。这从理论上形成了与理性的对峙，事实上是在充实和肯定人性的多面性，是对理性的补充和完善，是对个体人的肯定。

经验在设计艺术创意中具有十分重要的意义。许多具有创意的设计，首先需要将经验作为基础，在此基础上，能够实现创意，同时才会产生很好的鉴赏创意，感受其中的趣味性，从而实现设计者与欣赏者的沟通。经验一词，作为一个动作的过程，是主观和客观之间的碰撞和互动；作为一种状态，它成为以主观形式存在的思维材料。为了建立和传

达一种趣味，设计者在创意设计的过程中，首先要调动曾经或是眼前的经验材料，联结设计目标，逐步细化和建立起承载趣味的设计。趣味性的确立是创意的重要因素，难以完全地分清彼此之间的界限。趣味在设计中的确立，只是趣味实现的一部分，趣味的完全实现需要接收者的参与。要在鉴赏中，将创意趣味回归经验、回归生活，并从中体验到一种意味，快乐或是交流的愉悦，这样才是真正地实现了创意的趣味。

（一）创意趣味多元性以审美主体主观性为条件

培根的学术思想得到托马斯·霍布斯（Thomas Hobbes）的继承和发扬。霍布斯曾是培根的秘书，他同样不承认天赋观念。霍布斯成为英国经验主义美学理论的第一个提出者。霍布斯认为"在我们以外（实在地）并没有我们叫作形象或颜色的东西"①，他睿智而清晰地认识到人的认识的主观性和相对性，人类的感觉经验和事物客观存在的状况之间是有本质区别的，感觉和客观之间只是建立了一种联系，人们认识到的是这样一种联系，这种联系又因人而异。所以霍布斯对趣味产生的不确定的结果并不满意。霍布斯本身就是一个相对主义价值论者，他对美的观点紧密联系着他的人性论观点。霍布斯认为，我们对某些东西有爱好或是欲望，就是爱这些东西，我们就把它们称作"善"；与此相反，如果我们对某些东西抱有反感，就是憎恨这些东西，我们就把它们称作"恶"。愉快就是"善的显现或感觉"，而不愉快就是"恶的显现或感觉"。② 霍布斯潜在地认为善与恶和美与丑存在着内在的逻辑联系。但是由于霍布斯相对主义的观点，导致他对趣味的认识丧失一种客观的存在依据，难以寻求一种普遍趣味的存在，趣味缺乏科学性。

① 〔英〕霍布斯. 论人性［M］//北京大学哲学系外国哲学史教研室. 十六—十八世纪西欧各国哲学. 北京：生活·读书·新知三联书店，1958：93.
② 〔英〕索利. 英国哲学史［M］. 段德治，译. 济南：山东人民出版社，1992：66.

　　趣味的标准问题的确是一个难以解决的问题。在设计中的艺术创意问题上，霍布斯给我们的启示是，应对趣味有更为完善的认识。趣味的主观性和相对性，是趣味本身存在的重要依据。没有主观性和相对性，趣味也便失去了其本身价值。设计创意的丰富性和多样性，本来就是针对趣味的主观性和相对性。但不能因为主观性和相对性的存在，就否定趣味在人类实践当中客观存在的可能。因为趣味与经验之间的紧密联系，经验源于生活，生活实践的客观性决定趣味同样具有某种客观成分。霍布斯趣味的相对性和主观性的观点，指明设计创意的无限可能性。霍布斯关于趣味的相对观否定了人类生活的共同之处。而设计创意更多应该树立"创意无限，兴趣共鸣"的设计理念。趣味虽然各有不同，但可以通过生活环境、年龄阶段、文化背景等发现兴趣的共同点，挖掘人类经验的相同之处，进行设计创意。设计应当充分认识到因相对而带来的丰富创意的可能性，而且应该对创意受众进行分类研究。

（二）创意趣味是外在对象和心理活动共同作用的结果

　　霍布斯对人的认识有主观性和相对性的论断，从理论上启发了创意趣味的丰富性，但同时也因其主观和相对导致了趣味标准的缺失，与此同时提出了一个重要的命题：趣味是否有客观标准？其基础何在？洛克（John Lock）的《人类理解论》为趣味标准的客观可能性提供了初步的理论依据。洛克认为，人生开始之时，心灵是绝对空虚的。他把婴儿的心灵比作白板，只有后天的经验才能在上面写下相应的文字。人类的感性机能和思维机能，都不存在作为知识源泉和基础的天赋观念。人类的一切观念都是从外在而来，一切知识都是源于经验的。这种经验有别于机械的唯物主义经验论，是经过理性加工过的经验。经验包括外物作用于人的感官所产生的感觉，以及内心的反思和自我观察。外部知觉和内部知觉是我们一切观念的唯一源泉。洛克把"人心在自身所直接观察

到的任何东西，或知觉、思想、理解等的任何直接对象"，都称为"观念"，而把"能在心中产生观念的那种能力"，称作被观察物体的"性质"。① 他认为观念的来源有两个：一个是外在感觉的对象，一个是"心理活动"。洛克的心理活动不仅能够认识到感觉的对象，同时能够提供一套外在对象不能给予的观念，诸如知觉、思想、推论、信仰等。这样一来洛克就把经验和人内在的思维能力联系起来，进而把观念分为简单观念和复杂观念。感官接触外物，就形成简单观念，如黄、白、冷、热等。若干简单观念结合成一个复杂的观念。美就是复杂的观念，"由若干简单观念结合而形成的观念，我们称之为复杂观念，如美、感激、人、军队、宇宙等"②。在洛克那里，趣味应当是对象的形式、色彩与观赏者的结合。

二、创意趣味以理智为必要因素

洛克的理论对创意趣味的启迪，以细化的分类方式指明，人类趣味的兴奋点是简单和复杂的组合。创意趣味所涉及的范围既有简单的感官经验，也有深入、复杂的内心活动。洛克从人类认识能力由浅到深的大跨度提供了创意趣味的宽广领域。因为经验在观赏者头脑中的积淀，趣味可以通过简单的色彩组合或者形制的变化，引起经验记忆的联想，从而体味其中的趣味；同样，创意也可以通过较为复杂的形式，调动和刺激人们经验记忆的活跃，从而体会到趣味的魅力，实现创意的价值。

（一）艺术创意内含道德因素

经验主义走到洛克这里，逐步以一种崭新的表达方式将经验和"心理活动"分开，心理活动实际上也就是理性，单纯经验难以完善地

① 〔英〕洛克. 人类理解论［M］. 关文运，译. 北京：商务印书馆，1959：100.
② 凌继尧. 西方美学史［M］. 上海：学林出版社，2013：262.

证实和说明趣味的问题。但洛克没有明确地提出这一点，真正提出内在感官是人天生固有的人是夏夫兹博里（Anthony Ashley Cooper Shaftesbury）。夏夫兹博里是英国启蒙运动美学家和道德家。他提出性善论，人天生具有"道德感"（moral sense），能够直觉地感知和区分美丑善恶，当然这种能力既是一种禀赋，又需要发展和完善。在《道德家们》中夏夫兹博里写道："粗犷的峭壁、布满苔藓的山洞、蛮荒的岩穴和怒吼的瀑布以生糙自然令人骇怖的美，比精致的花园更能引起想象，也更加壮丽。精致的花园是对自然拙劣的模仿。"① 而这些美也不过是"第一性的美的苍白的影子"。第一性的美指宇宙的和谐，即自然神。

（二）艺术创意要追溯美的终极依据

《道德家们》还直接肯定了美和善的统一。在善之外没有真正的审美快感，在美之外没有真正的道德愉悦，美和善是异域同质的两个概念。他在谈到内在的精神美在外在的感性美中的表现时，区分了三种等级的美。第一种是"死形式"，实际上就是物体美。"它们由人或自然赋予一种形式，但是它们本身没有赋予形式的能力，没有行动，也没有智力。"② 例如，金属石头，人造的宫殿、雕塑、马车和庄园，以及人的血肉之躯。第二类是"赋予形式的形式，它们有智力、行动和作为"。这实际上是精神领域的美，例如，高尚的行为和禀性。第二类的美高于第一类的美，由于第二类的美，"死形式获得光彩和美的力量"。第三类的美是最高的美，它是一切物体美和精神美的原因，是产生"造型原则"的根源。这是第一性的美。它"不仅包括通常称为形式的那些形式，而且包括创造形式的形式"，"任何一种属于第二等的美，或者任何一种由第二类美派生出来的美，都无例外地、全部地、自始至

① 凌继尧. 西方美学史［M］. 北京：北京大学出版社，2004：221.
② 凌继尧. 西方美学史［M］. 上海：学林出版社，2013：265.

终地溯源到这最高的和绝对的一类美……例如，建筑、音乐以及人所创造的一切都要溯源到这一类美。"①

（三）艺术创意要寻求经验根源

夏夫兹博里的观点给趣味提供了一个更为坚实的理论基础。经验不应当是随意的，而是有其根源，有其合理性。在设计当中，任何创意不应该是空穴来风的，而是具备更高一级的"形式原则"。创意的趣味应当能够凸显设计的合理性，与其合理功能达成和谐统一；而不应该一味地追求新颖的趣味，否则，那将是低级的、恶的创意。创意作为一种外在形式，虽然被划归"影子的影子"，但是影子应该能够体现出深层的合理性，应该是通向和谐自然的完美通道。夏夫兹博里的哲学观点决定了他本人对审美判断的不确定性十分不满，反对趣味随意化和个性化，反对单纯的爱好和随心所欲的个人趣味，主张趣味的普遍有效性。在他那里，趣味不再是"某人的审美趣味"，而是"人民的审美趣味"或"英国的审美趣味"。趣味具有一定的标准，或者说趣味在一定的范围内具有相对稳定的标准，这里的"范围"一词可能是时间、地域或是阶层等，这一点对设计创意具有重要的指导意义。

第三节　代表性美学家对审美趣味的解读

在西方美学家中，有很多人对审美趣味进行过较为系统的探讨，在这些论述中不乏真知灼见，或提出新的思想，或对已有问题进行进一步

① 凌继尧．西方美学史［M］．北京：北京大学出版社，2004：222.

阐述，都对审美趣味问题做出了自己独有的贡献，值得我们认真解读，进而对设计中的艺术创意问题从美学角度进行深刻的认识和了解。根据对审美趣味探讨之深刻性和丰富性，在本节中，我们选择哈奇生、休谟、伏尔泰和康德作为对审美趣味进行美学思考的典型代表。

一、哈奇生美学思想

哈奇生（Francis Hutcheson）是英国的美学家和道德家，他更加强调内在感官的天赋性。天赋的内在感官和多样化的审美趣味之间的矛盾成为哈奇生审美趣味论述的起点。

（一）审美趣味差异性的由来

夏夫兹博里的思想得到哈奇生的进一步论证和发展。针对洛克及其支持者对自己的驳难：如果内在感官是天生的，为什么世界上有那么多不同的审美趣味？哈奇生从两个方面为自己的观点进行了辩护。首先，外部感官是人天生就有的，这是大家所公认的，它们所产生的快感或不快感事实上先于习俗、教育或对利益的期待，虽然这些因素可能加强或是减弱这种快感或是不快感。外部感官的感觉千差万别，那么内在感官也具有这种差异性。其次，审美趣味的差异性来自"观念联想"。"观念联想使原本不能引起我们快感的事物，变得令人愉快和喜爱的。同样，观念偶然的外在联系能够对本身不含有任何不愉快因素的形式产生厌恶。这也是对某些动物的形状和某些其他形式表现出许多没有根据的厌恶的原因。例如，许多人的某些观念联想到猪、各种蛇和某些昆虫，就对它们产生厌恶，虽然它们实际上还是相当美的。除了和这些动物相联系的偶然联想外，无法用其他原因解释这种讨厌。"[①] 哈奇生认为特

① 凌继尧. 西方美学史［M］. 北京：北京大学出版社，2004：224.

定的环境或是外在形式，因为联想可以和特定的内在感受联系起来，审美和伦理之间也可以通过联想建立联系。哈奇生的内在感官强调美感的直接性和直觉性、美感的不涉功利、美感的联想作用，认为美感行为有别于认识行为和意志行为。

（二）创意趣味发生具有瞬时性

哈奇生关于美感的论述具有独到之处，但他没有说明美感直接性与审美经验之间的联系，没有说明外在感官的重要性。事实上，这种直接性更多地表现在审美客体和审美主体刹那间的审美碰撞上，更多地表现在主客互动的时间上，是在内在感官长期积淀的基础上的突然触发。也可以看出创意的趣味在欣赏者这里是需要一个过程的。注意力的牵动和被吸引，需要无涉功利的具有创意的外在形式，而更进一步的审美体验，需要内在感官的加入。在外在形式和内在功利，或审美取向之间建立一种稳定而畅通的联结，才真正实现了审美趣味的价值。哈奇生提到过偶然的联想，在设计创意当中，设计者应当能够刻意地创造出不加修饰的偶然联结，提供给消费者无心的自由联想。创意的这种趣味性正是以偶然的思维历程表征创意趣味的必然性和一般性因素。哈奇生虽然认识到美感的差异性，但是更加强调美感的普遍性和共通性，因为美的存在不仅源于客观的物质基础，内在感官也是美之共通性存在的内在客观原因。设计创意中趣味的创造，正是为相同或相似的审美心理提供具有合理可能性的思维语境。

（三）创意趣味有绝对和相对之别

哈奇生把美分为绝对美和相对美。绝对美是直接在事物中看到的美，不和其他事物进行比较；相对美是指事物相对于其他存在事物的美。绝对美如自然物，人造物，科学理论、公理、定理的美；相对美是

对象作为模仿物具备的美，主要指模仿性艺术的美。此两种美的基础都是寓多样性于一致性。绝对美一致性表现于对宇宙结构的直接感知；相对美则是摹本与蓝本的相似。这对设计创意来讲正是从两个方面探讨其趣味的来源：首先，设计自身结构的合理性。合理性既能合乎人的直观审美感觉，也能让设计本身合乎与人类在互动中的尺度，合理性结构体现出来的生命意识正是创意的重要基础，甚至在一定发展阶段正是创意本身。其次，相对美是创意趣味的重要存在方式。相对美正是通过哈奇生联想心理在设计创意同实践经验之间，建立起奇妙的一致性，并从中体味出趣味。

二、休谟美学思想

真正直接而详尽地论述审美趣味的人是大卫·休谟（David Hume）。休谟是英国的哲学家、心理学家、历史学家和美学家，是英国经验主义的集大成者。休谟认为人类的一切知识来自经验，而经验被归结为我们感官的印象，即第一性感觉和内心关于第一性感觉的观念，也就是反思。休谟的学说都是以人性论作为基础的。他说："即使数学、自然科学和自然宗教，也都是在某种程度上依靠于人的科学；因为这些科学是在人类的认识范围之内，并且是根据他的能力和官能而被判断的。如果人们彻底认识了人类知识的范围和能力，能够说明我们所运用的观念的性质，以及我们在做推理时心理作用的性质，那么我们就无法断言，我们在这些科学中将会做出多么大的变化和改变。"①"人性由两个主要的部分组成，这两个部分是它的一切活动所必需的，那就是感情和知性；的确，感情的盲目活动，如果没有知性的指导，就会使人类不适于社会的生活；但由于心灵的这两个组成部分的分别活动所产生的后

①〔英〕休谟. 人性论：上册〔M〕. 关文运，译. 北京：商务印书馆，1980：6-7.

果，却也可以允许我们分别加以考察。"①

（一）审美趣味是一种强烈的印象

在《人性论》中，休谟把感觉、情感、情绪和思维等都纳入"知觉"。根据外物对人的刺激和人对外物的反映状态，包括强度、时间等，休谟将知觉分为"印象"和"观念"。将"进入心灵时最强最猛烈的那些知觉"称为"印象"（impressions），其中包括初次进入人们视野的那些感觉、情感和情绪。"观念"（ideas）是指"我们的感觉、情感和情绪在思维和推理中的微弱意象"②。休谟认为观念来自印象，是印象的摹本。印象给人的刺激直接而强烈，而观念对印象的摹写则显得缺乏生动性。印象进一步可以划分为"感觉印象"和"反省印象"。感觉印象主要指对象给人的感官上的印象，如冷、暖、苦、乐等知觉；而反省印象主要是感觉印象留在心中的"观念"产生的欲望、希望、恐惧、排斥等心理印象。"观念"可以分为"记忆"和"想象"。休谟划分知觉的体系，对我们理解设计创意中的趣味和经验问题具有重要的启发意义。设计创意给观赏者的第一感知首先从感觉印象出发，伴随反省印象，形成一种记忆观念，这种观念又承载反省印象，进而表征出好恶的审美趣味。贯穿审美趣味的这种思维逻辑顺序还有一个重要的概念——理智。

（二）理智在审美鉴赏和审美创造中的不同表现形式

对于理智在审美趣味中的意义，休谟写道："理智传达真和伪的知识，趣味产生美与丑的及善与恶的情感。前者按照事物在自然界中实在的情况去认识事物，不增也不减。后者却有一种制造的功能，用从内在

① 〔英〕休谟. 人性论：上册 ［M］. 关文运，译. 北京：商务印书馆，1980：533-534.
② 〔英〕休谟. 人性论：上册 ［M］. 关文运，译. 北京：商务印书馆，1980：13.

情感借来的色彩来渲染一切自然事物，在一种意义上形成了一种新的创造。理智是冷静的、超脱的，所以不是行动的动力……趣味由于产生快感或痛感，因而就造成幸福或痛苦成为行动的动力。"① 休谟还通过诗歌进一步论证理智和趣味之间的差别，"因为诗的美，恰当地说，并不在这部诗里，而在读者的情感和审美趣味里。如果一个人没有领会这种情感的敏感，它就一定不懂得诗的美，尽管他也许有神仙般的学术知识和知解力"②。休谟深刻地认识到理智和趣味在时空存在方面的互相排斥性，但理解理智和趣味的非共时性，要正确认识此二者在设计创意中的相互关系问题。不管从设计者还是从欣赏者的角度，理智和趣味都是必需的心理活动和体验。设计者的设计工作首先是基于一种对生活的理解，对设计生活有着情趣饱满的体验、记忆和整理，运用自己的理智将趣味创造或者复现出来。人的思维方式决定了在一个时刻只能关注一件事情。在理智工作的舞台上，趣味就暂退幕后。所以设计者的工作是在理智驾驭下的趣味和趣味牵动后的理智互相作用的结果。欣赏者在观看设计时，其趣味的体验可以直接而强烈地表现出来，具有强烈趣味性的体验往往不需要理智对经验记忆的整理和对人性内在感觉的反省，趣味有时很排斥理智的干扰。但这些并不能否定理智在观赏者心中存在的可能性。

设计中的艺术创意是一个理智和激情共同作用的过程。设计需要精确的理智，艺术创意毫无疑问需要激情的参与。在具体的操作过程中，理智和激情需要互相协调、彼此默契才能有好的艺术创意。创意在很多情况下发端于突然闪烁的一个点子，往往是一个不甚清晰的想法。在这种情况下，激情通常强势于理智。设计者处于急切不安的状态，这也被

① 朱立元. 西方美学范畴史：第 2 卷［M］. 太原：山西教育出版社，2005：290.
② ［英］休谟. 论人的理解力［M］//北京大学哲学系美学教研室. 西方美学家论美和美感. 北京：商务印书馆，1980：110-111.

称为灵感或者是直觉。直觉也是美学史中的一个重要的范畴，许多美学家包括克罗齐（Benedetto Croce）以及写有《直觉》一书的凯瑟琳·怀尔德（Kathryn Wilder）认为直觉是一种超感性的感觉，不需要推理就能实现对现实的把握的特殊认识，也就是认为好的创意源自直觉，不需要借助诸如信息载体、表象或是其他类型的经验而存在。直觉一度被认为是和逻辑推理迥然有别甚或对立的活动。直觉在思维领域的发生状态的确是和逻辑推理迥然有别的，表现出突然性和剧烈性，没有逻辑推理的过程存在。但这并不能说明，创意直觉就是无源之水、无本之木，就是空穴来风。创意直觉实际上是逻辑理性突然迸发的一种独特现象，直觉刹那的背后有着充分的理性判断作支撑，是以理性判断为基础的，这种隐藏在背后的基础是在过去积累起来的。

创意发端于忽闪的一点，还要经历一个漫长甚至艰辛的过程才能够成熟起来。设计师在创意开始从一个点子出发，点子的诞生也是激情饱满的时刻，但这个点子在内心深处处于极度不稳定的活跃状态。在艺术创意的过程中，设计师需要对这个点子不断地进行修正，甚至最后成熟的创意，已经和创意伊始的点子大相径庭，这是一个理智强势于激情的过程。

在创意活动中，没有激情的调动、没有直觉的参与是很难产生一个好的创意的。正如苏珊·朗格所言："直觉是逻辑的开端和结尾，如果没有直觉，一切理性思维都要受挫折。"① 而联结这一头一尾直觉的就应该是理智和逻辑推理。尤其在创作过程中，激情和直觉都应该退居幕后，逻辑思维应该占据舞台的中心。这样才可以将起始的激情和直觉的火花发展成璀璨的设计创意。黑格尔在《美学》第一卷中讲道："啼哭在理想的艺术作品里也不应是毫无节制的哀号……把痛苦和欢乐尽量叫

① 吴予敏. 美学与现代性［M］. 西安：西北大学出版社，1998：10.

喊出来并不是音乐。"① 鲁迅在《两地书》中也写道："我以为情感正烈的时候，不宜做诗，否则锋铓太露，能将'诗美'杀掉。"② 这些思想都表达了激情和理智在艺术中的关系。在设计的艺术创意活动中，理智和逻辑推理更是应该得到深刻认识的问题。在设计实践中，创意激情和直觉启动理智和逻辑推理，起到催化、支撑理智和逻辑推理运行的作用，在创意成果成熟以后，激情和直觉又重新跃然于艺术创意作品上。

（三）审美趣味的发生植根于主体本身

关于美的本质，休谟说过："美不是事物本身的属性，它只存在于观赏者的心里。每一个人心见出一种不同的美。这个觉得美，另一个人可能觉得丑；每一个人应该既抱定自己的感觉，又不把它强加给别人。"③ "我们可以继续观察并得出结论说，一个人独立行动，谴责一个事物而赞扬另一个事物，称一个事物丑陋可憎，另一个物体美丽可爱，所有这些性质实际上完全不属于物体本身，而只属于谴责者或称颂者的感情。"④ "一个人如果不习惯意大利音乐、听觉不能掌握它的复杂性，你们绝不要劝他相信意大利音乐比苏格兰旋律好（休谟是苏格兰人——译者注）。除了审美趣味外，你们再也提不出任何证据。至于我们的对方，他的审美趣味在这件事中是起决定作用的证据。如果你们聪明的话，你们每个人要承认双方都对。如果遇到审美趣味中类似分歧的诸多情况，你们双方都要得出这样的结论，美和价值完全是相对的，它们处在使人愉快的感觉中，这种感觉是由物体适合人心的结构和构造形

① 〔德〕黑格尔. 美学：第 1 卷 ［M］. 朱光潜，译. 北京：商务印书馆，1979：204-205.

② 鲁迅. 鲁迅全集：第 11 卷 ［M］. 北京：人民文学出版社，2005：99.

③ 朱光潜. 西方美学史（下）［M］. 北京：商务印书馆，2017：723.

④ 凌继尧. 西方美学史 ［M］. 上海：学林出版社，2013：269.

成的。"① 此处休谟将审美趣味的基础植根于人自身，这就将审美趣味导向一种主观主义，但休谟没有自此停住而是进一步论证审美趣味的客体特征和主体内在的客观性。"美是'对象'各部分之间的一种秩序和结构；由于人性的本来的构造，由于习俗，或是由于偶然的心情，这种秩序和结构适宜于使心灵感到快乐和满足，这就是美的特征，美与丑（丑自然倾向于产生不安心情）的区别就在此。"这段话表明美具有客观基础，这就是对象的一种秩序性和结构。除此以外，休谟还把合目的性、合比例性、人体的健康和强壮看作美的客观根源，有时直接把这些属性称作美。② 关于主体内在客观性，休谟首先从人的生理性角度进行阐发："对饮食的口味和对精神事物的趣味非常相似……尽管美丑，比起甘苦来，可以更肯定地说不是事物的内在属性，而完全属于内部或外部的感受范围；我们总还得承认对象中有些东西天然适于唤起上述反映的……如果器官细致到连毫发异质也不放过，精密到辨别混合物中的一切成分：我们就称之为口味敏感，不管是按其用于饮食的原义还是引申义都是一样。"③ 休谟承认审美趣味的差异性，赞同"趣味无争辩"。"对于同一个对象不同的人有许多不同的意见，然而存在着一种、并且只有一种公正的和正确的意见：全部困难在于怎样确定和证实它。"④ 差异不是相对主义，差异中蕴含着普遍和稳定的东西。观察表明，普遍的审美趣味是存在的。如果认为微不足道的诗人奥吉尔（Ogier）和弥尔顿（John Milton）一样伟大，鼠丘和大山一样高，水塘和大海一样宽，那是荒谬的。"两千年前在雅典和罗马博得喜爱的那同一位荷马今天在巴黎和伦敦仍然博得喜爱。气候，政体、宗教和语言各方面所有的

① 凌继尧. 西方美学史［M］. 北京：北京大学出版社，2004：226.
② 凌继尧. 西方美学史［M］. 北京：北京大学出版社，2004：226.
③ 〔英〕休谟. 论趣味的标准［M］//马奇. 西方美学史资料选编：上卷. 上海：上海人民出版社，1987：528.
④ 凌继尧. 西方美学史［M］. 上海：学林出版社，2013：271.

变化都没有能削弱荷马的光荣。权势和偏见能够使没有才能的诗人或雄辩家一时声誉鹊起，然而他的名望不可能持久和得到公认。"① 从休谟对审美趣味产生的主客两个方面寻求的普遍性可以看出，设计中艺术创意作为一种可以把握的追求目标的可能性。客体上，创意形式具备让审美主体产生趣味的形式；主体上，人们的审美体验具有共同性。在审美体验的实践中，主客体的客观性是存在的，这需要设计者精准地探求和掌握这种客观性，并在设计实践中将这种普遍性和趣味的多样性结合。休谟认识到趣味的普遍性，同时也从个体内外两个方面分析了趣味的多样性。

从个体内在原因可以看出审美趣味差异性的原因。首先，审美需要主体一定的生理基础。我们在探讨设计创意中的趣味问题时，都是预设一个在生理上完全健全的人。审美趣味的发生因为审美个体内在官能的区别而千差万别，趣味产生的强度、联想的角度和趣味发生的契机都与审美主体的内在官能直接相连。趣味发生于主体和审美客体之间的呼应，设计创意的趣味是以一对多发生的。因为审美主体内在官能的不同，同一客体设计会产生丰富的审美体验，没有主客之间的呼应就没有审美体验的丰富性。休谟指出，生理器官发生变化可能会直接影响审美趣味的发生。比如，发高烧的人对味道的辨别和患黄疸病的人对颜色的区分会与常人有别。其次，心理结构也会明显地影响审美趣味的多样性。不同年龄段的人审美趣味会大不相同。休谟指出，年轻人总是热衷于对恋慕和柔情的描述，而年长者则对持身处世的人生感悟更喜爱。不同年龄段的人之间固然有所不同，一个人在不同年龄段中同样也表现出不同的审美取向。一个人在年轻时喜欢流行音乐，随着年龄的增长，可能会喜欢美声甚至京剧。在设计中考虑不同年龄阶段的受众，是创意成

① 朱光潜. 西方美学史（上）[M]. 北京：商务印书馆，2017：253.

功的必要法则。创意不必能够引起所有人的审美趣味，恰恰相反，如果希望一个创意能够引起所有人的趣味，这个创意很有可能是失败的。审美主体的审美兴奋点因为心理差距各有不同，只有关注于某一受众群体，寻求该群体的审美特质，才更有利于产生成功的创意。休谟在《论美与丑》中写道："因为选择喜爱的作家和选择朋友是一个道理，性格和脾气必须相符。欢笑或激情，感受或思考，这些因素不管哪个在我们的气质中占首要地位，都会使我们和与我们最相像的作家起一种特殊的共鸣。"① "喜剧，悲剧，讽刺诗，颂诗各有其拥护者，人人都认为自己所偏嗜的体裁高于其他体裁。"② 最后，审美主体思维能力的不同也会导致趣味的差异性。休谟曾经指出："多数人所以缺乏对美的正确感受，最显著的原因之一就是想象力不够敏感，而这种敏感正是传达较细致的情绪所必不可少的。"③ 休谟认为人的思维能力和想象力的不平衡也是产生趣味差异性的原因，并且想象力的充分发展是导向完善审美趣味的途径。设计创意不单单是调动受众的审美趣味，也应当在审美经验中做到趣味和引导并行，逐步使审美主体在审美实践和体验趣味中提高自身审美鉴别力和审美品位。实际上休谟关于生理、心理和思维的分析是人自身内部审美体系的三个不同层面，这三个不同的层面不是决然分裂的，而是彼此之间保持着极为紧密的联系，在创意设计中将问题细化分类有利于创意的成功。

除了个体内部的原因，造成审美趣味差异性的原因还有个体外部的原因。休谟认为外部原因主要是每个人生活的时代、社会环境以及宗教信仰不同。人绝不仅仅是生理上和先天所具备的人的本质所决定的产

① 姚睿娟. 西方美学史［M］. 北京：煤炭工业出版社，2016：259.
② 〔英〕休谟. 论美与丑［M］//马奇. 西方美学史资料选编：上卷. 上海：上海人民出版社，1987：526.
③ 〔英〕休谟. 论美与丑［M］//马奇. 西方美学史资料选编：上卷. 上海：上海人民出版社，1987：527.

物，人既是一切社会关系的总和，更是文化传统的产物。不同的文化传统、政治背景和自然气候都会深刻地影响一个人的审美趣味。设计创意绝不能脱离这些个体以外的因素盲目进行。很多创意中的趣味都需要受文化背景影响的文化心理的参与才能够实现，同样，很多所谓的创意不但没有产生必要的效果，反倒让受众产生逆反的心理甚至是排斥的心理。文化基因在人类心灵中的地位，有时候会远远超出生理上的影响。休谟指出："我们在阅读中总是更喜欢那些类似我们时代和国家的描写和人物，对体现不同风格的描写和人物则比较冷淡。"① 休谟还说道："宗教信条一旦'上升'为迷信，不管什么与宗教风马牛不相及的情感都要加以附会——这也是文艺作品的缺陷。"② 可以看出文化因素在审美趣味中产生的影响是何等的不可忽视。虽然当代世界是一个文化交流和融合的时代，但文化传统的惯性依然要求设计者在进行创意设计的时候适当考虑文化的因素；虽然现代文明人或许能够认知或者包容异己文化的存在形态，但这种认知和包容更多的是一种理性的思维活动，而审美趣味的发生则是直接关涉审美主体内心感性体验的心理活动，这二者还是具有明显区别的。

（四）审美趣味具有可培养性

趣味的差异性有其存在的合理性因素，但休谟坚持认为有一种"真实的趣味标准"存在。"只有卓越的智力加上敏锐的感受，由于训练而得到改进，通过比较而进一步完善，最后还清除了一切偏见……这类批评家，不管在哪里找到，如果彼此意见相符，那就是趣味和美的真

① 〔英〕休谟. 论趣味的标准［M］//马奇. 西方美学史资料选编：上卷. 上海：上海人民出版社，1987：527.
② 〔英〕休谟. 论趣味的标准［M］//马奇. 西方美学史资料选编：上卷. 上海：上海人民出版社，1987：530.

实标准。"① 也就是休谟说的"普遍的褒贬原则"。但"即使是在风气最优雅的时代能对高级艺术作出正确判断的人也是极少见的"②。休谟提出了培养和提高审美趣味的方案。

首先，坚持不懈的训练可以提高和改善人们的审美趣味。休谟指出："要想提高或改善这方面的能力最好的办法无过于在一门特定的艺术领域里不断训练，不断观察和鉴赏一种特定的类型的美。"③ 这里的"这方面的能力"是指人的审美感受的敏感程度。这的确是一个重要的方面，人的审美趣味的提高必须要有一定的经验积淀，积淀成为内心的自然状态，这种自然状态提供给人们从事审美判断的思维基础和平台。敏感的思维能力是锻炼的结果，不管是对色彩还是声音的敏感都是这样。这种审美能力的积淀和训练是在有意和无意间进行的。通常只要像休谟建议的那样，审美敏感度是会加强的。举一个简单的例子，我们看到自己同胞的面孔，会比较容易判定此人的美丑，而乍一看到外国人尤其是另外一个种族的人，似乎不那么容易判定其美丑，这就是经验积淀对审美敏感产生影响的一个有力证实。审美敏感实际上就是感官神经思维在持续的训练中不断强化的直接结果。其次，比较对提高审美趣味具有至关重要的作用。比较是认识世界的重要方法，比较几乎贯穿人类思维的整个历程。当我们看到一件产品的外观设计时，或许会对其有一个直接的审美感受，这种审美感受仅仅是基于人们先前的经验积淀得出的愉快与否的评判，这种评判更多显示出其主观性。如果通过比较，就会更加直观地显示哪种产品能够产生更为强烈的审美体验。在比较中，审美可以通过客观存在物之间的差别作出更好的判断。进而，人们会有更

① 姚睿娟. 西方美学史［M］. 北京：煤炭工业出版社，2016：257.

② 〔英〕休谟. 论趣味的标准［M］//马奇. 西方美学史资料选编：上卷. 上海：上海人民出版社，1987：524.

③ 吴世常. 美学资料集［M］. 郑州：河南人民出版社，1983：308.

为深刻的理解和记忆。再次，趣味判断应该排除偏见的影响。偏见是一个历史的范畴，其存在受到多方面因素的制约。从审美判断的角度出发，偏见的存在既在情理之中，又在特定情况下有悖于情理。在一个文化相对稳定和封闭的社会形态中，审美判断通常无所谓偏见与否。社会的共识即个人的眼光，个人的眼光从来就是由社会历史大环境所造就的。但在一个文化急剧交流和碰撞的时代，偏见就凸显出来，这种偏见是因为既定的审美视角已经不足以应对多元的存在状态，从而产生了肯定此而否定彼的情绪判断。为了提高审美判断，有必要放弃偏见。在对艺术的鉴赏当中，休谟认为，放弃偏见可以从以下几个方面进行：一是将自己立足于作品所需之处。任何作品都有其诞生的历史空间，艺术作品中永恒的价值需要特定的时代作为背景，设身处地理解当时人们的立场和眼光，才能够更好地实现审美判断。二是排除对作者的好恶，客观公正地就物论物。不要把对作者的喜好，投入对作品的审美判断当中。三是尽量将自己时代的价值判断、社会习俗屏蔽在审美判断之外，不要武断地批评与自己的价值取向和习俗相异的事物。四是注重大众审美取向，不要固守个人的审美情绪。这样才更有利于培养和提高自己的审美水平。最后，休谟认为理性对提高审美判断同样是非常重要的。他说："理性尽管不是趣味的基本组成部分，对趣味的正确运用却是不可缺少的指导。"① 感性的敏感程度对那些可以直观审美的事物至关重要，比如，绘画、雕塑、音乐等。但对诸如文学之类进行艺术鉴赏，就不可避免地需要理性的参与。休谟还认为排除个人偏见需要理性的参与，所以理性对于审美趣味的提高同样是不可或缺的因素。

① 〔英〕休谟. 论趣味的标准［M］//马奇. 西方美学史资料选编：上卷. 上海：上海人民出版社，1987：522.

（五）审美标准具有普遍性

休谟的建议有其前设的判断，前文提到他认为审美标准具有普遍性，虽然寻求这种审美趣味标准的可能性值得怀疑。基于这种判断，提出了如上的建议。虽然有其片面性，但其理论意义和启发性却是不容置疑的。这些建议对于理解设计中的艺术创意具有很重要的启发性价值。首先，设计中的艺术创意是在设计的基础上进行的艺术创造，这种艺术创造主要指涉一种情感和心理体验的创造。形式美或者说形式的合理性是其基础。没有长期的训练和对形式的精确掌握、运用，就丧失了艺术创意的基础。在长期的训练当中，可以更加精确和敏锐地把握实现艺术创意的形式。其次，设计创意的趣味性可以通过比较生动地显现出来。好的设计创意，需要对存在的相关产品进行广泛深入的调查，发现已存创意的优点加以改进并改变其存在的不足。避免闭门造车导致的盲目浪费。设计界的引领时尚，也一定是在现存的设计创意的基础上有所改进。再次，放弃个人的喜好，注重研究大众化的审美倾向。作为一个成功的设计者，不但要拥有自己的个性，同时这种个性应当具备吸引大众的特质。这种特质是个性与共性的完美结合，个性既诞生于个体，也可以渗透和吸引群体的审美眼光。个性在群体中普遍引起强烈审美感受的过程中走向共性，共性通过群体中每个人愉悦的审美体验体现个性，这就是个性与共性的结合。最后，趣味的诞生由于感性和理性的参与而表现出不同的过程。感性经验可以通过视觉或听觉直观地对设计创意产生趣味，但有些创意是要在理性的参与下，通过间接的联系和判断生发趣味。这两种过程在设计创意欣赏中都是普遍存在的。

休谟作为西方美学史上第一个对趣味进行全方位研究的美学家，将感觉和情感光明正大地确立为审美判断的重要因素，这对西方美学史是重要的贡献。其探索建立趣味普遍性基础的普遍人性，虽然排除其他一

些诸如宗教、文化、政治等重要因素的影响，但作为一种对绝对审美标准的悬设和特定社会背景下的普遍性，不无意义。趣味，是一种更高层次的审美标准，更是人们对生活的不断的新发现和新体验，这种"新"或许并不仅仅是在审美标准上的进步，更多地体现在欣赏者的心情之"新"或者说是向"新"态的不断回归。

在休谟《论趣味的标准》的直接影响下，英国著名的政治活动家、政论家和美学家伯克（Edmund Burke）在其著作《论崇高与美两种观念的根源》第二版中补充了导论《论审美趣味》。伯克确信存在着审美趣味的普遍原则，因为审美趣味和感官从外部世界获得的感觉有许多共同性，特别是和普遍的味觉有共同性。伯克认为趣味"只不过是指心灵的官能，或是那些受到想象力与优雅艺术作品感染的官能，或是对这些作品形成判断的官能"①。伯克认为审美趣味共同原则是以感官、想象力和判断力三种心理功能为逻辑起点的。"所谓鉴赏力，就其最普遍的词义，不是一个单纯的概念，它分别由感官的初级快感的知觉，想象力的次级快感，以及关于各种关系与人的情感、方式与行为推理官能的结论三部分组成。所有这一切都是形成鉴赏力的必要条件，所有这一切的基本组成在人心中都是相同的，因为感觉是我们一切观念的伟大本源，因此也是我们一切快乐的本源，如果感觉不是不确定的，鉴赏力的整个基本组成对所有的人都是共同的，因此，对这些事物的结论性的推理就有了充分的基础。"② 感官是审美趣味的基础，感官的结构对于所有的人而言是同样的。外部感官是想象的根源，既然外部感官是一致的，那么，人们的想象之间就有很大的相似性。人们的判断力也是相似的，因为受到相同的逻辑原则的支配。由此伯克得出结论说，审美趣味

① 〔英〕伯克. 崇高与美——伯克美学论文选［M］. 李善庆，译. 上海：上海三联书店，1990：3-4.

② 〔英〕伯克. 崇高与美——伯克美学论文选［M］. 李善庆，译. 上海：上海三联书店，1990：17.

的标准就像思维的标准一样，在所有的人那里都是相同的。① 伯克认为：“所有感觉快感，视觉快感，甚至感觉中意义不清的味觉快感，对所有人都是相同的，无论是高贵的还是低贱的，博学的还是无知的。”② 说到想象力，伯克认为想象力是感觉的表象，无涉理性，因为感觉具有一致性，想象力同样具有一致性，但这不能直接导向审美趣味的一致性，“就趣味属于想象而言，其原则对于所有人都是相同的，人们受影响方式没有差异，影响的原因也没有差异，但是在程度上却有差异，这种差异主要产生于两种原因，或是由于较大程度的天然敏感性，或是由于对对象的较密切、较长久的注意”③。这里伯克指出了影响想象力的先天和后天两方面的因素。其想象力与理性没有关系，伯克将审美判断等同于理性判断，认为：“判断的缺陷是形成鉴赏错误的原因。”理性判断会导致审美判断出现大分歧，从而对趣味起到消极作用，形成错误的或是拙劣的趣味判断。伯克对理解力的认识有其独特之处，其理解力更为主要的是关涉自身经验而来的理解能力，具有极大的个性因素。他说，判断的缺陷“可能起因于理解力的天然弱点（理解力由感官的力量构成），或更常见的是可能起因于缺乏适当的、良好的指导训练，这种训练本身能使人的趣味敏捷、有力。除此之外，无知、疏忽、偏见、草率、轻浮、固执，一句话，所有那些影响对其他事物进行判断的情感、不良的动机，都可能在更加微妙而优雅的领地损害人的趣味”④。从伯克对趣味的论述，我们可以进一步发现设计创意之复杂性。从伯克所说的感觉和想象力两个方面进行设计创意，可能比从审美判断的角度

① 凌继尧. 西方美学史［M］. 北京：北京大学出版社，2004：232.
② 〔英〕伯克. 崇高与美——伯克美学论文选［M］. 李善庆，译. 上海：上海三联书店，1990：6.
③ 〔英〕伯克. 崇高与美——伯克美学论文选［M］. 李善庆，译. 上海：上海三联书店，1990：14.
④ 〔英〕伯克. 崇高与美——伯克美学论文选［M］. 李善庆，译. 上海：上海三联书店，1990：18.

要简单得多，但导入鉴赏者理性判断是设计创意不可缺少的内容。

三、伏尔泰美学思想

法国启蒙运动时期是 18 世纪法国资产阶级革命的准备时期。法国启蒙运动思想家把艺术作为意识形态斗争的工具，相信艺术开启民智的教育功能，这使得艺术的地位发生了重要的变化。在方法论上，法国启蒙运动美学研究艺术时，把它作为人和世界的系统中的一种成分。从这种视野出发，美学主要研究审美趣味、艺术特征和艺术创作问题。法国启蒙运动美学受到英国经验主义的强烈影响，基本上是唯物主义的。关于审美趣味，这里主要探讨启蒙运动三大领袖之一伏尔泰（Voltaire）的观点。伏尔泰对审美趣味做了深入的探讨，认为审美趣味和人的认识能力有关，"精微的鉴赏趣味在于对瑕中见瑜和瑜中见瑕的一种敏锐的感受力"①。伏尔泰反对笛卡尔（René Descartes）关于审美判断的天赋观念，嘲笑说："笛卡尔在他那几部幻想作品里说我们在认识乳母的乳房之前就已经有形而上学思想了。"② 伏尔泰说："我们的最初的观念乃是我们的感觉。我们一点一点从刺激我们的感官的东西得到一些复杂的观念，我们的记忆力保存下这些知觉；然后，我们把它们放在一些一般观念项下加以整理，于是通过我们那所具有的这种组合和整理的唯一能力，我们的各种观念就产生出人们的全部广阔的知识来。"③ 伏尔泰的论述展示出其受经验论的影响和唯物主义的哲学观念。伏尔泰关于趣味有如下三个观点对于我们理解和认识设计创意具有启发。

① 〔美〕雷纳·韦勒克. 近代文学批评史 ［M］. 杨岂深，杨自伍，译. 上海：上海译文出版社，1987：51.
② 〔法〕伏尔泰. 哲学词典 ［M］. 王燕生，译. 北京：商务印书馆，1991：707.
③ 范明生. 西方美学通史：第 3 卷 ［M］. 上海：上海文艺出版社，1999：616.

（一）审美判断具有直接性

伏尔泰认为人的审美判断"是在瞬间完成的，就像我们的舌和上颚立即可以区分所品尝的食物的味道一样；在这两种情况下，辨别超过思想"①。伏尔泰明确地肯定了审美趣味判断的瞬间性和非推理性，他还写道："就像美食家能够立即嗅出并马上辨出两种甜酒的混合物的味道，具有审美趣味的人、行家也能一眼就看穿两种风格的混杂，他可以发现同美混在一起的丑。"② 从伏尔泰的论述中，我们可以看出，审美趣味具有直接性，是在"瞬间"完成的。这种直接的审美能力是个体的心理直觉本能，从这个角度出发，就存在"通行于一切时代和国家"③ 的普遍的、不变的美。除此之外，也可以看出伏尔泰认为审美能力类似于一种技能，是对审美对象进行细微判断的分析技能。审美判断技能高超的眼光，正像"美食家"的鼻子。

（二）审美判断具有相对性

审美判断虽然具有直接性，伏尔泰同时也认识到审美趣味的良好与低劣、健全与歪曲的差别。艺术中的低劣趣味只推崇人为的美，而对自然的美麻木不仁。艺术中的歪曲趣味热衷于矫揉造作和装腔作势，忽视质朴和自然。伏尔泰的观点将审美趣味从热衷宫廷文化转向对文艺中新生事物的关注。艺术中的审美趣味的发展比生理趣味要难得多，培养精神趣味需要时间和习惯的力量。比良好的趣味更高一筹的是超凡的趣味。"超凡的趣味不仅是辨认作品是否美的能力，不仅是对作品整体美的意识，而且是感受这种美、在和它接触时体验到激动的能力。""超

① 凌继尧. 西方美学史［M］. 上海：学林出版社，2013：280
② 凌继尧. 西方美学史［M］. 北京：北京大学出版社，2004：237.
③ 〔法〕伏尔泰. 趣味［M］//北京大学哲学系美学教研室. 西方美学家论美和美感. 北京：商务印书馆，1980：126.

凡的趣味不仅是直觉的感受美的能力，不仅是接触到美时无以名状的激动，而且是品味细微差异的技能。"① 可以看出，伏尔泰对于趣味差别的论述具有特定的时代背景。趣味不仅仅是作为一种判断，更应该是一种情感的交流和共鸣，当然这种高超的审美趣味是可以培养的。

趣味的差异除了具有优劣之分，审美趣味还具有相对性。这种相对性既有社会原因又有自然原因。伏尔泰举例说，伦敦居民喜欢的一些细节，可能巴黎居民不会产生任何印象。英国人对来自海洋生活的比拟和隐喻的运用比巴黎人要擅长得多，因为巴黎人很少能够看到舰艇。② 他还诙谐地说道："如果你问一个雄癞蛤蟆：美是什么？它会回答，美就是它的雌癞蛤蟆，两只大圆眼睛从小脑袋里凸出来，颈项宽大而平滑，黄肚皮，褐脊背。如果你问一个几内亚的黑人，他就认为美是皮肤漆黑发油光，两眼凹进去很深，鼻子短而宽。如果你问魔鬼，他会告诉你美就是头顶两角，四只蹄爪，连一个尾巴。"③ 审美趣味的相对性不仅仅是横向的不同文化、传统、地域所造成的，同一民族的审美趣味在不同的历史阶段也是不同的。这种相对性主要是指引起审美趣味的客观存在和寻求审美事物的眼光。

（三）审美趣味具有共同性

除了相对性的论述，伏尔泰承认审美趣味的共同性。"有共同的、一切时代和一切民族都没有争议的美，但是也有个别性质的美。"④ 伏尔泰虽然没有直接阐述共同性的缘由，但共同性正如韦勒克（R. Wellek）曾经评论说，伏尔泰"始终是诉诸普遍性的趣味，而这种普遍

① 凌继尧．西方美学史 ［M］．北京：北京大学出版社，2004：237．
② 凌继尧．西方美学史 ［M］．北京：北京大学出版社，2004：237．
③ 〔法〕伏尔泰．论美 ［M］//北京大学哲学系美学教研室．西方美学家论美和美感．北京：商务印书馆，1980：125．
④ 凌继尧．西方美学史 ［M］．北京：北京大学出版社，2004：238．

性的趣味就是建立在一般的人类天性的原则之上的古典主义的趣味"①。

四、康德美学思想

康德引领了作为哲学革命的德国古典哲学。美国学者韦勒克把德国古典美学的康德称作"现代美学的奠基者"。他认为康德以后的整个美学史可以被看作讨论、批驳和发展康德思想的集合。康德美学在前人的基础上总结出一套关于审美判断的观点，其中很多观点对于我们理解什么是审美趣味，对于我们深刻认识设计中的艺术创意问题具有启发意义。

（一）康德主体心理能力概述

康德哲学体系的出发点依据的是主体的心理能力，而不是客观存在的结构。康德把主体认识能力中的感性认识分为感官和想象力。感官又分为外部感官和内部感官。外部感官就是身体性感官，需要外在有形事物的刺激才可以形成表象信息；内部感官是一种感性直观的单纯的知觉能力，属于思维能力的范畴，直接受主体心灵的支配。外部感官又可以分为生命感和官感。生命感是指刺激整个神经系统的感觉，如冷暖感、恐惧感、舒适感等；官感实际上就是五官所产生的局部的神经感受。康德把人类全部能力分为知、情、意三个方面。知是认识能力，情是愉快和不愉快的能力，意是欲求的能力。康德三大批判中的《纯粹理性批判》研究的是认识能力，是一部关于认识论的著作。纯粹理性批判是对无涉实践经验的纯粹形式上的理性本身的批判。在康德看来，一切知识来自经验，但不仅仅停留在表面的经验，而是在经验基础上形成的概念之间的判断。判断有分析判断和综合判断。康德认为分析判断不是知

① 〔美〕雷纳·韦勒克. 近代文学批评史：第 1 卷 ［M］. 杨岂深，杨自伍，译. 上海：上海译文出版社，1987：57.

识的来源，综合判断才是知识的来源。分析可以更清晰地认识事物，但不能增加新的认识。综合则是建立一种新的判断，可以产生知识。分析判断如"一切物体都是广延的"，物体这个概念已经包含广延这个属性，广延是物体内在的属性，物体就是广延占据空间的东西。综合判断如"昨天很冷"，这里的"昨天"和"很冷"分属不同领域，一个是时间领域的概念，一个是所谓生命感领域的概念。但这种综合判断没有普遍的必然性，康德于是找出了第三种判断：先天综合判断。在数学、自然科学中存在着这种判断。例如，"两点之间直线最短"这一命题，是先天的，并且具备经验所不能提供的普遍必然性。康德认为先天综合判断需要以先天原理和感性经验相结合的方式得以成立。《实践理性批判》是一部伦理学著作。实践是指对象性的意志行为。人类的行动应该超越欲望的支配，必须以理性提供的道德行为规律为依据。如果人的一切行为都是从道德律出发，意志就是一种自由的状态。①

康德把世界分成了物自体和现象界两个部分。现象界就包括人类自身在内的自然，对现象界的认识是《纯粹理性批判》的内容，人类无法经验性地认识物自体，也无法从理论上证明。物自体的存在需要在道德上加以信仰。所以在康德的前两个批判中，现象界和物自体、自然的必然和道德的自由是两个各自隔离的封闭系统。为了将此二者联系起来，康德晚年写了《判断力批判》，该书导论明确指出"判断力批判作为使哲学的两部分成为整体的结合手段"。美学是如何联结认识论和伦理学、现象界和道德界、感性和超感性的？我们对属于现象界的美的评价，往往含有道德的意味。"'我们称呼自然的或艺术的美的事物常常用名称，这些名称好像是把道德的评判放在根基上的。我们称建筑物或树木为壮大豪华，或田野为欢笑愉快，甚至色彩为清洁，谦逊，温柔，

① 凌继尧. 西方美学史［M］. 北京：北京大学出版社，2004：281.

因为它们所引起的感觉和道德判断所引起的心情状况有类似之处.'在这些情况下,审美趣味能够从感性的现象界过渡到超感性的道德界。"①

(二)审美判断不涉利害

康德从质、量、关系和情状四个方面分析审美判断和美的特征,这和他在《纯粹理性批判》中对逻辑判断的分析完全相同。为了寻求审美判断的普遍意义,这种论述结构的类似性存在必然性。康德对这四个方面的论述,对于我们理解设计中的艺术创意问题具有重要的启示意义。

从质的角度出发,审美判断的特征在于:"为了判别某一对象是美或不美,我们不是把〔它的〕表象凭借知性连系于主体和他的快感和不快感。"② 审美的依据只能是主观的,康德由此引出审美判断不涉利害的观点。利害感与占有欲相联系,必然会考虑对象的存在与否,而康德认为审美判断不关心对象的存在。"人只能知道:是否单纯事物的表象在我心里就夹杂着快感,尽管我对于这里所表象的事物的存在绝不感兴趣。人们容易看出:如果说一个对象是美的,以此来证明我有审美趣味,关键是系于我自己心里从这个表象看出什么来,而不是系于这事物的存在。每个人必须承认,一个关于美的判断,只要夹杂着极少的利害感在里面,就会有偏爱而不是纯粹的欣赏判断了。"③ 就个体审美角度而言,审美是主观的、不涉利害的和纯粹的。

(三)审美判断具有普遍有效性

从量的方面看,审美虽然是主观的,一切审美判断虽然都是对具体

① 凌继尧. 西方美学史〔M〕. 北京:北京大学出版社,2004:282.
② 凌继尧. 西方美学史〔M〕. 北京:北京大学出版社,2004:284.
③ 凌继尧. 西方美学史〔M〕. 北京:北京大学出版社,2004:284.

事物的单称判断，但审美同时主张普遍的有效性。审美判断的普遍性是它的不涉功利性的直接后果。主体对感到愉快不依据自身任何偏爱，主体感到愉快是完全自由的。于是他就不能找到私人的只和他的主体有关的条件为这愉快的根据，因此必须认为这种愉快是根据他所设想人人共有的东西。结果他必须相信他有理由设想每一个人都同感到此愉快。①审美判断是主观个人的体验，缘何具有普遍有效性呢？康德认为，审美判断时的心意状态是人人相同的。对象的形式是符合人的两种认识功能（想象力和知性）的，引起它们自由和谐的运动。

设计中的艺术创意问题是基于功能利害的审美活动，但这并不与康德关于审美判断的质与量的论述相冲突。纯粹主观的审美判断是现代设计实践中重要的前提条件，正是主观纯粹的审美自由和普遍有效的审美共性，才是促进设计艺术创意蓬勃发展的内在原因；正是基于审美感受具体性和审美感受共通性的特点，现代设计市场才会出现功能相似而审美形态相异的批量产品。

（四）艺术创意创造"附庸美"

从关系方面看审美判断，康德提出了"自由美"（"纯粹美"）和"附庸美"（"依存美"）之间的区别。"有两种美，即自由美和附庸美。第一种不以对象的概念为前提，说该对象应该是什么。第二种却以这样的一个概念并以按照这概念的对象的完满性为前提。第一种唤作此物或彼物的（为自身而存在的）美；第二种是作为附庸于一个概念的（有条件的美），而归于那些隶属于一个特殊目的概念之下的对象。"②属于自由的美如"花，自由地素描，无任何意图地相互缠绕着的，被

① 凌继尧. 西方美学史 ［M］. 北京：北京大学出版社，2004：285.
② 凌继尧. 西方美学史 ［M］. 北京：北京大学出版社，2004：285.

人称作簇叶饰的纹线"①，"一种单纯的颜色，譬如一块草地的绿色，一个单纯的音调（别于音响及噪音）"②，"无标题的幻想曲，以致缺歌词的一切音乐"③ 等。自由美的领域极其有限。文学、造型艺术都涉及内容意义，它们的美是附庸的美；人、马、建筑首先要符合客观的目的，即完满的，才能是其所是，才谈得上进行审美判断，所以也都是附庸美。在现实中，附庸美比自由美更能够表现美的理想。康德认为美的理想实际上是审美标准。美的理想有两方面的内容：审美的规范观念和理性观念。"理想本来意味着一个符合观念的个体的表象。"④ 理想和概念不同，概念是抽象的，理想则是抽象和具象的结合。就理想包括观念而言，它是抽象的；就它作为个体的表象而言，它是具象的。康德关于理想的观点打破了他的审美形式主义封闭的圆圈。只有在纯粹的分析研究中，美才能完全隔绝于善，审美才能彻底独立于利害和概念。在现实中，美要服从理性观念，表现道德理想，创造审美趣味。设计中的艺术创意作为附庸美，它不断追求的是一种理性的表现模式，并不断开创理性形态的无限可能性。

（五）审美判断具有情感共通性

康德关于审美判断的情状方面的论述，可以成为这种追求的依据。康德认为审美判断具有必然性，这种必然性要具备主观性的原理，"这原理只通过情感而不通过概念，但仍然普遍有效地规定着何物令人愉快，何物令人不愉快"⑤。这种主观性原理也称为"共通感"（共同的感觉力）。共通感就是形式调动的人类知性和想象力的自由和谐的运

① 凌继尧. 西方美学史［M］. 北京：北京大学出版社，2004：341.
② 姚睿娟. 西方美学史［M］. 北京：煤炭工业出版社，2016：308.
③ 凌继尧. 西方美学史［M］. 北京：北京大学出版社，2004：341.
④ 朱志荣. 康德美学思想研究［M］. 上海：上海人民出版社，2016：171.
⑤ 凌继尧. 西方美学史［M］. 北京：北京大学出版社，2004：288.

动，是一种主观的合目的性。

康德从质、量、关系和情状四个方面分析了审美判断，揭示出其中的一系列二律背反：审美判断不涉及利害，它不是实践活动，然而却能像实践活动一样产生愉快感；审美判断是个人的意见和单称判断，然而却有普遍性；审美判断是没有目的的合目的性；审美判断不涉及概念，然而却有必然性。这些二律背反命题两个对立方面的结合就成为设计中的艺术创意形式美和功能美融合为一、设计理想在现实生活中的物化、审美个性与共通交流完美结合的哲学依据。

综上所述，我们会发现，美学思想从个体内在心理和外在经验、审美差异性和审美共通性、审美趣味的瞬时性和审美趣味理智、审美趣味的绝对性和审美趣味的相对性、审美趣味的纯粹性和审美趣味的利害性以及审美趣味的培养与提高等多个角度和层面进行了深入的研究和分析。美学思想是人类对审美实践和审美体验进行深刻分析而总结出来的精华，是人类审美理论的宝贵财富，具有广泛和长久的适用性，其中关于审美趣味的每一个方面的论述都对我们理解设计中的艺术创意的趣味问题具有重要的启发意义。

第三章 设计中艺术创意之思维论

艺术设计不仅是一种物质性的构造和组织创新行为，也是艺术性和审美精神的创造过程。可以说，物质功能性构建了设计本身的躯体，而艺术创意则生动描绘了设计的灵魂。

创意与思维二者是密不可分的，"思维是创意之母，创意是思维的花朵和果实"①。设计离不开思维，更离不开创意。思维能力是人认识事物本质和规律性的本领，其中创意思维是"人类思维的最高形式，也是整个创造活动的实质与核心"②。设计本身便是一个改造世界、改善生活的思维过程，而正是有了艺术创意思维的介入和提升，使得设计不但可以改造客观物质世界，也能改造人的内心世界；不但可以改善生活，更能创造新的生活方式，这也就达到了真正创造的境界。那么，人们是通过怎样的创意思维方式达到预期的效果，而这种艺术创意在设计中的运用，它的根本目的是什么？又有哪些思维因素会影响创意思维的发挥？

因此，本章主要从三个方面来论述设计艺术与创意思维之间的关系

① 王文博. 创意思维与设计 [M]. 北京：中国纺织出版社，1997：37.
② 王文博. 创意思维与设计 [M]. 北京：中国纺织出版社，1997：47.

问题。一是归纳人类所拥有的创造思维能力以及对科学的创意思维方法的运用问题;二是进一步探讨人所特有的艺术创造天赋,以及主动地运用艺术创造性思维的目的;三是通过分析妨碍创造性思维的因素,来了解思维的惯常定式,并突破它代之以科学的思维训练,从而更好地在设计中发挥创意思维的作用。

第一节　艺术创意的思维方式

在黑格尔看来,"精神是主动的,它的活动是以特定的方式进行的"①。那么"特定的方式"便是思维方式。对于"思维方式"的理解,它"从实践的角度来看,是主体存在方式即实践方式的内化与积淀;从文化学角度来看,是一个文化体系中最深层的本质和该文化体系各种存在形式之间保持一定张力的'纽带';从认识论的角度来看,是人的认识定式和认识运行模式的总和"②。而对于具有艺术创意内容的设计思维方式来说,并不仅仅是对特定时代的经验、知识、观念、智慧的信息转换变化,而是注重以感性形象化思维来表现意识和理念,以审美的创造活动再造现实和虚拟世界,以具有方向性、程序性的思维模式能动地、独特新颖地解决问题的一种创造性思维方式。

对于设计创意思维的研究,各专家学者已经从思维活动的抽象程度,思维性质,思维的物质表现性质,思维主体的时代、地区、族类的不同等多种划分方法,做出了比较详尽的"种""类"的分析和论述。在此,本书以思维的结构为根据、以思维方法与原则为标准,将设计中

① 〔德〕黑格尔. 哲学史讲演录:第4卷 [M]. 北京:商务印书馆, 1983:85.
② 陈中立,等. 思维方式与社会发展 [M]. 北京:社会科学文献出版社, 2001:136.

的艺术创意思维分为跳跃式和辩证式，从而找出艺术创意过程中起到重要作用的某些思维方式，并归纳地探讨各种思维形式综合作用所形成的创意活动。

一、跳跃式

跳跃式说明在创意过程中人的思维的活跃性和不确定性。设计中的艺术创意有时不一定按照线性的、严密的逻辑思维方式依次发展，而是一种突如其来的、无法言说的激情表达，具有强烈生命活力的思维活动。

（一）直觉思维

瑞士著名心理学家、精神分析学家卡尔·古斯塔夫·荣格（Carl Gustav Jung）在分析"直觉"这一概念时提道："直觉是以无意识形式或手段表现出的一种知觉……这是一种极重要的功能，因为，在你处于原始状况下时，许多无法预见到的事情都可能发生。那时，你需要你的直觉，因为你几乎无法通过你的意识概念判断将会发生什么。"[①] 的确，直觉是一种非常重要的认识过程，也是创造活动中重要的"出发点"。在具有审美性、艺术性的设计创意中，直觉的作用更是功不可没。

首先，直觉思维是直接领悟美感的能力，是艺术设计者敏锐感受力和整体迅速洞察能力的直接体现。普列汉诺夫（Georgi Plekhanov）谈到美感直觉性时，在《没有地址的信》中指出："一件艺术品，不论使用的手段是形象或声音，总是对我们的直观能力发生作用，而不是对我们的逻辑能力发生作用。"[②] 由此我们可以看出，无论是欣赏者还是设

① 〔瑞士〕F. 弗尔达姆．荣格心理学导论［M］.刘韵涵，译．沈阳：辽宁人民出版社，1988：219.

② 普列汉诺夫哲学著作选集：第 5 卷［M］.曹葆华，译．北京：生活·读书·新知三联书店，1984：409.

计者都会通过一种或然性的非逻辑思维，即直觉思维，对所认识、改造的对象的形状、色彩、空间等要素做出自己的整体性认识和把握，从而做出判断。"……他不计较实用，所以心中没有意志和欲念；他不推求关系、条理、因果等等，所以不用抽象地思考。这种脱净了意志和抽象思考的心理活动叫作'直觉'，直觉所见到孤立绝缘的意象叫作'形象'。美感经验就是形象的直觉，美就是事物呈现形象于直觉时的特质。"① 在生活中，我们常常发现女性的直觉在很多时候优于男性，在设计产品的适用性判断上也是如此。这是因为，女性的思维更偏重于感性和直觉，更易于从直接感观来贴近产品的细节和实质。在实际设计中，专业设计人员对产品有一种专业直觉，从而设计出满足人们心理需求的产品，甚至引领人的时尚和消费。如服装设计师不仅能够敏感地嗅到流行元素的潮流，从款式、造型结构、流行色、配饰等方面形成新的思路，给人新奇之感，而且能够根据流行状态，预测出服饰流行大致的周期性过程，从而掌控时装的传播与蔓延。这时，我们发现，并不是所有人的直觉都能用于某个专业领域，同时，也不是所有直觉都能被发展为有趣的优秀设计。直觉的产生，必须具备一定的相关知识和经验，才能够发掘、利用好知觉的"敏感"，创造出有生命意味的设计形式。正如苏珊·朗格所认为："对于艺术意味（或表现性）的知觉就是一种直觉，艺术品的意味——它的本质的或艺术的意味——是永远也不能通过推理性的语言表达出来的。"②

其次，直觉思维是艺术创新的发端。日本著名的理论物理学家、介子理论的创始人，于1949年获得诺贝尔物理学奖的汤川秀树（Yukawa Hideki）认为："人类必须从直觉或想象开始，然后他才能借助于自己

① 朱光潜.谈美［M］.上海：东方出版中心，2016：8.
② 〔美〕苏珊·朗格.艺术问题［M］.滕守尧，等译.北京：中国社会科学出版社，1983：62.

的抽象能力来前进。""在人和有成果的科学思维中直觉和抽象总是交互为用的。不但某种本质性东西必须从我们丰富的然而多少有点模糊的直觉图像中抽象出来，而且同样真实的是，作为人类抽象能力的成果而建立起来的某一概念也常常在时间的进程中变成我们直觉图像的一部分。从这种新建立起来的直觉中，人们可以急需做出进一步的抽象。"① 我们再来看一下直觉的定义："所谓直觉，就是对于一些新出现的现象或事物，未经过严密的逻辑程序，直接地认识到其内在本质或规律的思维活动，是一种认识过程的突变、飞跃、升华。"② 由此我们可以看出，直觉是认识新事物的起点，进而也是创新的发端。如在仿生设计中我们可以发现，人们通过直觉思维，发现了周围生活中动、植物的奇特形态所展现出的非凡生存本领，从而得到启发，运用于人类日常生活用品外观或功能的设计中。在这种直觉体验的基础上，不断地观察、反复地试验，进而创造出新事物，拓展了设计表现的空间。

（二）灵感思维

灵感思维"是在一定的抽象思维或形象思维的基础上，显意识与潜意识相互作用，产生前所未有的新概念或新意象的一种突发性思维形式"③。它是最具有创造性的思维过程之一，它与直觉思维有所不同，是一种无法寻迹、突然发生的质变和飞跃的创造性思维过程，在设计艺术中是设计师创造力的精彩展现，这就使得所创造出来的事物更具"人性化"和"个性化"。

首先，灵感的迸发是"人"神思妙悟的显现，充分体现了"人"的创造灵性，因而创作的艺术作品是有生气的。在唯物主义看来，灵感

① 卢明森. 创新思维学引论［M］. 北京：高等教育出版社，2005：105.
② 卢明森. 创新思维学引论［M］. 北京：高等教育出版社，2005：105.
③ 杨春鼎. 文艺思维学［M］. 南京：东南大学出版社，1989：84-85.

是人们对于曾经反复探索而尚未解决的问题，通过偶然因素的激发、诱导而顿悟的一种特殊心理现象。一方面，通过我们自身的经验，灵感的产生常常会伴有注意力高度集中，情绪激越、强烈，思绪清晰、敏捷的心理状态。灵感思维所体现出来的"人性化"便是人对物的感触情绪的显现。例如，郭沫若在谈到《凤凰涅槃》一诗创作的过程时说道："《凤凰涅槃》那首长诗是在一天之中分成两个时期写出来的。上半天在学校的课堂里听讲的时候，突然有诗意袭来，便在抄本上东鳞西爪地写出了那诗的前半部分。在晚上行将就寝的时候，诗的后半意趣又袭来了，伏在枕上用着铅笔只是火速地写，全身都有点作寒作冷，连牙关都在打战，就那样把那首奇怪的诗也写了出来。"[1] 通过郭沫若先生讲述写诗灵感来临的自身感受，我们可以发现，在艺术作品创作过程中，我们会为奇思妙想而激动，会为偶然思路而兴奋。另一方面，国内外学者通常以人的"潜意识"和"显意识"或"无意识"和"有意识"来说明灵感的存在原因，而正是人的这种意识之间的交互作用，使得艺术设计作品富于人性化、生动而有活力。如 19 世纪英国的作家卡莱尔（Thomas Carlyle）就说："无意识是创造的标志，而有意识充其量也不过是机械的粗制滥造的标志而已。""匠艺的作品是有意识的、机械的，而天赋的作品是无意识的有生气的。"[2] 在灵感孕育、实现的过程中，人的潜意识活动在一定范围内得到显意识功能的合作，从而进行新旧信息的同构活动，当潜意识推出的"新信息""有效符号"合理、合目的地反馈到显意识，经过确认又以新的指令性信息输送给潜意识重新加工，如此反复、高度刺激便出现了灵感。这种意识活动是人所特有的，如美国艺术心理学家阿恩海姆（Rudolf Arnheim）所说："灵感不再被

① 郭沫若. 沫若文集：第 11 卷［M］. 北京：人民文学出版社，1959：144.

② ［英］H·奥斯本. 论灵感［J］. 朱狄，译. 国外社会科学，1979（2）：86.

视为来自外部，而是来自人的内部；不是来自上天，而是来自人间。"①

其次，灵感思维的运用使得设计者的艺术创意作品呈现出无法复制性和独特性，这就是创意凸显个性化和创造力的基础。正如"美学之父"鲍姆加登所说："灵感状态下产生的艺术作品具有非模仿性和不可重复性。"② 这种个性化不仅体现了环境等外在因素的影响，也表现出每个人的经历、气质个性、文化修养等内在因素的差别。在艺术创作中，灵感是创造性活动的源泉，通过个人经验、知识的积累，以及外部环境的诱发，新思想、新事物在瞬间爆发。如明代的著名思想家李贽曾说道："且夫世之真能文者，以其初皆非有意于文也。其胸中有如许无状可状之事，其喉间有如许欲吐而不敢吐之物，其口头又时时有许多欲语而莫可所以告语之处，蓄积已久，势不可遏。一旦见景生情、触目兴叹，夺他人之酒杯，浇自己之垒块；诉心中之不平，感数奇于千载。"③再如，在我国台湾学生的创意作品中，根据对"心"的内涵、意义的不同理解以及不同外在事物的启发，每个人所创造出来的形式丰富多彩，即使是同一个含义，形式也不相同，体现了不同的个性。可见，灵感是创造性思维过程中认识发生飞跃的心理现象，是个人情怀的偶然结果，因此作品效果往往意想不到、风格迥异。

通过以上对"直觉思维"和"灵感思维"的简要论述我们可以看出，它们是艺术创意思维的一个重要组成部分，是人类感悟力和灵性的自然表现，也是创造力的直接体现。它们的特点便是思维的跳跃性、不可预知性，给艺术带来无法想象的奇特效果和令人振奋的创作热情。在设计艺术创作中，设计者多年的实践训练和经验、丰富的想象和联想、

① 〔美〕鲁道夫·阿恩海姆. 走向艺术心理学〔M〕. 丁宁，译. 郑州：黄河文艺出版社，1990：308.

② 滕守尧. 美学〔M〕. 南京：南京师范大学出版社，2006：33.

③ 卢明森. 创新思维学引论〔M〕. 北京：高等教育出版社，2005：114.

独特的个性和激情，通过直觉思维和灵感思维等方式得以实现和不断创新。

二、辩证式

辩证地思考、分析问题是人类认识、理解事物的一种方法。这种方法通过对应的范畴及关系，涉及事物本质既相互对立又互相关联的两个方面，形成一个复杂交错而又全面、生动的网络系统。列宁曾指出："辩证法是一种学说，它研究对立面怎样才能够统一，是怎样（怎样成为）同一的——在什么条件下它们是同一的、是互相转化的，——为什么人的头脑不应该把这些对立面当作僵死的、凝固的东西，而应该当作活生生的、有条件的、活动的、互相转化的东西。"①

辩证式的各种思维方式，并不是一般意义上的抽象逻辑的理性思维，而是在一系列范畴的矛盾运动和相互作用中，通过逻辑带动联想、想象等思维方式，用这样的概念和命题解剖艺术美的本质，寻求其中的规律，从而实现设计中艺术美的创造。

（一）顺向思维与逆向思维

顺向思维与逆向思维是按照事物发展的逻辑顺序的方向划分的。在设计艺术中，通过对事物本质、规律的常态认识以及逆向、批判、颠倒的反叛手段的互相比较和转化，使得设计中的艺术创意更出奇制胜。而其中，逆向思维的运用，更凸显了设计艺术创意的价值所在。

首先，顺向思维是人类运用最多、最普遍、最常见的思维形式。就顺向思维的主要特点来说，国内学者卢明森总结道："第一，与时间的方向一致，符合事物的自然发展进程和人类认识发展的顺序；第二，能

① 列宁全集：第 38 卷 ［M］. 北京：人民出版社，1986：111.

够发现、认识以正态分布出现的新事物及其本质与规律；第三，提高了日常工作与生活中大量常规问题的处理效率；第四，人类的绝大多数普遍使用，是应用最广泛的思维活动。"① 可见，顺向思维方式符合人的一般思维规律，顺应了事物发展的平稳状态。在科学技术理论中，主要就是靠正向思维演绎推理；而对于设计艺术创意来说，顺向思维所形成的作品容易被人接受，但没有令人称奇之处，从而显得司空见惯。

其次，逆向思维与顺向思维相比，则多从相反的方向去思考，反其道而行之，用质疑的眼光打开一片新的天地。例如，日本松下产业公司分别在东京、名古屋和大阪的铁路车站内开设了摄像机商店，这些商店的目的不是销售，而是专门向旅客出借该公司最新型的摄像器材。借用的方法很简单：出示月票和本人的身份证即可，在两天的期限内，旅客可以用借来的摄像机在游览地随意摄像，并可在四家商店中的任何一家归还。由于是免费借用，许多游客纷纷上门。松下公司的出发点是："先为游客提供免费产品，顾客掌握了其使用方法后，就有可能购买。"事实证明，松下公司这种"欲擒故纵"的市场行销策略是成功的。同样在设计艺术中，逆向思维的实例举不胜举。如在创意水杯设计中，设计师首先将白色的纸杯上附以人喝水时鼻与口的正常形态图像，这是顺向思维的体现。而在随后的纸杯图形设计中，骷髅形态是对正常人体形态的反叛，犀牛图形又是对人与动物概念的逆向思考。这种反常规的图像，不仅给人视觉及心理上的震撼，而且拓展了人们的想象空间，有趣味更有意味。在具体的设计艺术实践中，我们可以通过时空顺序的反向、结构形状的反向、功能的反向、性能的反向、心理的反向、角度的反向等正反思维方式，达到设计创意的目的。

顺向思维与逆向思维相反而又辩证统一，有顺向思维就有逆向思

① 卢明森. 创新思维学引论 [M]. 北京：高等教育出版社，2005：193.

维，有逆向思维就有顺向思维。顺向思维并不等于说没有创意在其中，而逆向思维的运用同样要有创造才能实现其价值。

（二）纵向思维与横向思维

纵向思维与横向思维是以空间概念上的思维方向进行划分的。在设计艺术中，通过纵向思维的深入逻辑分析和横向思维的扩散认知，使更多层面、更多角度的内容成为设计艺术创意的源泉。

首先，我们先来看一下二者的定义。纵向思维是指在一种结构范围内，按照有顺序的、可预测的、程式化的方向进行的思维形式，这是一种符合事物发展方向和人类认识习惯的思维方式，遵循由低到高、由浅到深、由始至终等线索，因而使设计清晰明了，合乎逻辑。横向思维则是指突破问题的结构范围，从其他领域的事物、事实中得到启示而产生新设想的思维方式，它不一定是有顺序的，同时也不能预测。横向思维是爱德华·德·波诺（Edward de Bono）教授针对纵向思维提出的一种看问题的新程式、新方法。他认为纵向思维者对局势采取最理智的态度，从假设—前提—概念开始，进而依靠逻辑认真解决，直至获得问题的答案；而横向思维者是对问题本身提出问题、重构问题，它倾向于探求观察事物的所有不同方法，而不是接受最有希望的方法，并按照它去做。这对打破既有的思维模式十分有用。

其次，我们再来看一下波诺教授通过横向思维与纵向思维的对比，分析得出二者的区别："纵向思维是做选择，横向思维是促生成；在纵向思维中重要的是正确性，而在横向思维中重要的是丰富性；纵向思维通过排除其他途径来选择一条途径，横向思维不是选择途径而是试图开辟其他途径；纵向思维是分析的，横向思维是启发的；纵向思维按部就班，横向思维可以跳跃；一个人在进行纵向思维时，每一步都必须正确无误，而横向思维则不必；在纵向思维中，使用否定来堵死某些途径，

在横向思维中没有否定；一个人在进行纵向思维时，他集中于一点，而排除不相干的东西，一个人在进行横向思维时，他欢迎偶然闯入的东西；对于纵向思维，范畴、类别及名称都是固定的，对于横向思维则不然；纵向思维遵循最有希望的途径，横向思维探察最无希望的途径。"①例如，移动存储器 U 盘的外观及结构设计，由最初的拔开、插合结构开始，逐渐被设计成旋转回合、隐蔽藏合等结构形式。通过对 U 盘结构空间的深入认识和开放性分析，以"结构形式"这一点出发，进一步深入探究更合理、更节省空间、更精巧的形态设计。在设计过程中使用了横向思维，结构上使产品方便、灵巧，艺术形态上也更加丰富多彩；同时也使用了纵向思维，按照一定思路延伸，从而对事物某一方面有了更深层的了解，设计也将更加合理化、多样化、有效化、智能化。

如果横向思维是水平无限延长的面，那么纵向思维则是垂直深入的线。有了水平面无限广阔而又丰富的延伸，又有垂直线深入精细的发展，设计艺术创意思维的结构将会更加稳固，发展空间也将越发广阔。

（三）发散思维与聚合思维

发散思维与聚合思维是根据解决问题过程中的思维运演状态而划分的。在设计艺术中发散思维会让想象力自由驰骋，而聚合思维则促使想象回到现实。具有艺术创意的设计作品，正是在发散思维与聚合思维的相互作用中实现艺术与功能的统一。

发散思维与聚合思维是 1967 年首先由美国心理学家吉尔福特（J. P. Guilford）运用心理学的调查方法，经过多年研究在《人类智力的本质》一书中提出来的，他称之为发散性加工（divergent production）与辐合性加工（convergent production），认为发散性加工是"根据自己记

① 〔英〕爱德华·德·波诺. 横向思维 [M]. 上海：东方出版社，1991：18-26.

忆贮存，以精确的或修正了的形式，加工出许多备择的信息项目，以满足一定的需要"，"是一种记忆的广泛搜索"；而辐合性加工是"从记忆中回忆出某种特定的信息项目，以满足某种要求"，"是一种记忆的聚集搜索"。① 经过多年的研究和探讨，国内学者得出了更加丰富的内涵和外延，"发散性思维即产生式思维，运用发散性思维产生观念、解答、问题、事实、行动、观点、方法、规则、图画、概念、文字。思维发散过程需要发挥知识和想象力，而收敛思维是选择性的，在收敛时需要运用知识和逻辑"②。那么在设计的艺术创意过程中，这一对矛盾统一的思维方式又发挥了怎样的作用？

首先，发散思维为艺术创意的实现提供了众多的创意源，是设计创新的有效方式。发散思维从性质上看，更多地与创造、生发、想象、突破相关，因此有利于设计师将艺术创意向多方面、多方向进行发展延伸。例如，在图形创意的基本元素训练中，根据"点"进行发散思维的联想和想象，我们能够从自然、生活中得到各种各样与"点"有关的形象，贴近生活而又生动有趣。

其次，发散与聚合的思维方式是设计作品实用性和艺术性综合体现的基础，在两种思维的互对互补中达到最佳的契合点。一方面，发散思维的重要作用和意义在于，人们利用联想、想象等形式，获取了更多的解决方案和艺术设想。它和创造力有直接的联系，可以使设计师的思维变得更加灵活多变、丰富开阔。另一方面，聚合思维具有普适性、稳定性、持久性的特点，对实现设计功能的条理、合理目的起到了重要的作用。例如，在汽车造型设计中，设计师根据发散思维可以将汽车的外形设计成方盒形、云朵形、子弹形、酒瓶形、昆虫形等多种造型，这体现

① 傅世侠，罗玲玲. 科学创造方法论——关于科学创造与创造力研究方法论探讨 [M]. 北京：中国经济出版社，2000：379.

② 傅世侠，罗玲玲. 科学创造方法论——关于科学创造与创造力研究方法论探讨 [M]. 北京：中国经济出版社，2000：379.

了设计师无限扩散的丰富想象力，为设计的标新立异、奇思妙想提供了广博的创作源泉。当设计师面临选择一个最终的理想方案时，他们会运用已有的知识和经验，通过聚合思维方式，将各种方案思路有条理地进行分析、思考，从而创作出最符合流体力学、机械结构、美观外形等多方面的最佳组合方案。这便是设计过程综合运用发散思维与聚合思维的必要所在。

聚合思维与发散思维在一收一放、一紧一松、一张一弛中，体现了设计艺术创意的逻辑规律、内在张力和巨大潜力。设计艺术也是在聚合思维与发散思维相互配合、相互转化的过程中实现了艺术与功能的完美结合。

（四）求同思维与求异思维

求同思维与求异思维是从性质规律以及人的心理方面来划分的。求同思维是对客观事物本质规律的认同，求异思维是在思维中自觉地打破已有的思维定式、思维习惯或已往的思维成果，在事物各种巨大差异之间建立"中介"，突破经验思维束缚的思维方法。

首先，求同思维方式通过归纳演绎总结出创意的各种形式，并可以传授、模仿从而推广。求同思维"其客观根据就是客观事物本身所具有的共同本质与规律，其思维科学的理论根据就是逻辑思维，其认知心理学的过程就是被原有的认知结构认同。……求同思维的重要特点就是符合形式逻辑。现有的科学技术基本都是按照形式逻辑建立的，教育在传授这些科学技术时，也就把形式逻辑传授下来，使之成为人类传统思维方式的主体。从心理层面上说，历代传承下来的科学技术与传统的思维方式逐渐沉淀为头脑中的认知结构，认知的过程也就成为这种认知结

构对新输入的信息是否认同的过程"①。在设计艺术创意中，求同思维并不能带来设计中的完全创造，但是对共同本质和规律的认识，有助于我们打破常规使设计的产品与众不同。

其次，求异思维的宗旨是标新立异，这为艺术创意的实现提供了心理支持和思想准备。在具体设计中，设计师往往以人们感到陌生的形式展现作品，新颖而出奇制胜。如《美髯、美面》剃须刀系列广告中，设计者一反常态，将人的头部翻转，突出下巴胡子的造型，不仅表现了剃须刀好用，还给人带来了趣味感，吸引了人们的关注，达到了广告信息传递的效果。求异思维也同样是艺术创意的主要手段，为设计注入了个性化。

求同思维与求异思维二者也需要辩证统一于设计之中，我们才能在真正理解、把握设计艺术本质的基础上有更大的创新。

通过以上对一系列辩证式思维方式的简述，我们可以发现这些相互矛盾又相互依存、相互对立又相互转化的思维方式，从主观与客观、内容与形式、现象与本质、个别与一般等不同角度，全面揭示了艺术创作的特殊规律。这是设计艺术创意思维的需要，也是艺术辩证法独特风貌的深刻体现。

总而言之，不论是跳跃式的直觉思维、灵感思维，还是辩证式的顺向与逆向思维、发散与聚合思维、求同与求异思维，都在设计艺术创新过程中起到了"突破"和"超越"的核心作用。突破以往惯性的思维，突破传统经验的思维，突破保守陈旧的思维；超越也不仅是外在造型、色彩、材料等方面的物质超越，更重要的是通过设计作品艺术化的创意所体现出来的一种审美境界和人生态度的精神超越。这种突破和超越是设计中艺术创意的发端和重要组成部分，同时也决定着设计艺术作品生

① 卢明森. 创新思维学引论［M］. 北京：高等教育出版社，2005：196.

命力的延续。

第二节 影响设计艺术创意的几种思维定式

作为心理学概念的"定式"，最早由德国心理学家缪勒（G. Muller）和舒曼（F. Schumann）在1889年提出来，后来经由苏联心理学家乌兹纳捷（Dimitri Uznadze）发展成为一种心理学理论，认为定式是一定心理活动所形成的准备状态，决定着同类后继心理活动的趋势。心理定式具有积极的一面和消极的一面，积极的一面体现出心理活动的稳定性和前后的一贯性，消极的一面表现为心理活动的惰性与呆板，影响灵活性的发挥。思维定式就是从心理定式发展而来的，思维本身也是一种高级的心理活动。

思维定式是按照积累的思维活动经验教训和已有的思维规律，在反复使用中所形成的比较稳定的、定型化的思维路线、方式、程序、模式。它有两个特点：一是思维模式，即通过各种思维内容体现出来的思维程序、模式，既与具体内容相联系，却又不是具体内容，而是许多具体的思维活动所具有的逐渐定型化了的一般路线、方式、程序、模式；二是强大的惯性或顽固性，不仅逐渐成为思维习惯，甚至深入潜意识，成为不自觉的、类似于本能的反应。尤其表现在，要改变一种思维定式是有一定难度的，首先需要有明确的认识，并能够自觉改变；其次要有勇气和决心。

设计中的艺术创意问题首先是一种思维活动，思维定式存在于人们生活的各个方面，当然也包括设计实践。思维定式在形成的开端和过程中必然具有某种独特的价值，只有具有这种独特的价值才可能被人们在

更长时间、更大范围进行学习和传播，从而形成思维定式。设计中的艺术创意思维定式一旦形成，对新的艺术创意来说往往是很大的障碍，因此为了很好地进行新的设计艺术创意，必须对设计思维定式进行深入剖析和大胆破除。设计思维定式的主要害处是，它严重限制了设计实践的理论和解决设计新问题的思路。依赖于思维定式，虽然可以简单、迅速地解决许多具体的设计问题。但很容易让设计者在设计过程中产生惰性，容易主观倾向于某种方法可以解决一切问题。甚至在不断的重复性设计中，强化这种设计方法的科学合理性，并排斥其他方法。长此以往，设计者就只能徘徊于框框之中，作茧自缚。这就使设计人员丧失设计创新的生命力，是设计实践中最大的悲哀。

设计思维定式在一定范围内有其积极的一面，当然我们应当尽可能地保持和发扬有利因素，但设计思维定式妨碍艺术创意的因素我们应当坚决予以破除。结合设计中的艺术创意问题，我们从中选出传统思维定式、书本思维定式、经验思维定式、权威思维定式和从众思维定式五种思维定式分别加以介绍，提高对它们的认识，为更好地进行设计实践铺平道路。

一、传统思维定式对艺术创意的影响

传统问题从来都是一个重要的问题，任何社会都有自己的传统，而任何社会都正在发生着重大的改变。在保持固有传统和与时俱进之间，人们有着不同的态度。在继承和弘扬中华民族的优秀设计理念、方法、原则和放弃对传统过于执着的观念而放眼现代、放眼西方之间，我们应该如何看待设计传统和设计传统定式？如何面对它们对设计艺术创意的影响？

中国有着悠久的设计传统，存在于设计实践的各个领域，品类繁多，风格各异，形制万千。这些设计传统是我们的先人一辈辈传承和演

化出来的。站在现代人的立场，这些设计传统因为是历史传承，都具有一种客观存在基础。一方面，这些传统是我们的祖先在设计实践中经验与智慧的结晶，虽然这种设计传统所依据的不一定都是科学分析，但绝大多数都是值得后人珍惜、借鉴和继承的。其中有些方法、理念很有价值，这些方法至今依然在设计的各个领域具有指导意义。比如，明代家具设计中的合理性元素等，仍然对今天的家具设计具有指导意义。其流线型的靠背设计，不仅具有视觉美感，而且很符合人体的受力结构。这类传统在民族设计特色中蕴含着普适的科学因素，其合理性是实践经验的科学总结，具有相对恒久的指导意义；还有一些设计传统，因其在长期历史潮流中的广泛传播，对人们的审美心理进行了强有力的塑造，并形成特定的民族审美心理。如很多抽象纹样，已经成为中华民族的审美符号，承载民族的审美传统，具有鲜活的审美生命力。在全球化浪潮中，这些都是民族特性的重要内容和依据，是保持文化多样性的重要方面，我们应当在新的历史时期将其继承和发扬。上述两类设计传统，前者内在具备客观科学基础，后者具有主观内在基础，都对现代设计具有一定程度的积极影响。很多有害无益的设计观念和方法相信已经在时代传承中被陆续淘汰。另一方面，这些设计传统理念和方法因为沉淀于历史意识深层，与社会的发展、科技的进步、风尚的变迁有较大的距离，往往落后于现实。这类设计定式就需要突破。正如，我们不能因为传统中对颜色的规定，约束现代丰富的设计色彩可能性；因为封建道德对妇女着装的约束，而放弃现代时尚、多元的审美风格。

设计传统定式有别于其他的一些传统观念、传统习惯。一些传统观念、传统习惯较之设计传统更具有内在的确定性、稳定性，往往不需要说出何种道理，而成为一种内心的认识模式和惯性。设计传统定式首先作用于人们的视觉感受，离内心的稳定性还要保持一种距离，视觉对于新形式的接受较之内心的改变更具有优势。尽管如此，设计传统定式思

维还是会在很大程度上约束设计创意。日本东芝电器公司在 1952 年前后曾经积压了大量电扇卖不出去，7 万多名职工费尽心机地想了不少办法，进展仍然不大。有一个小职员提出了改变电扇颜色的建议，这个建议引起公司领导的重视，决定采纳，将黑色换成蓝色，果然见效，新电扇一上市，大受顾客的欢迎，一时掀起抢购热潮，短短几个月就卖出几十万台，扭转了积压的局面。黑色电扇不仅仅是生产厂家的设计思维定式，还极大地约束了消费者的审美范围。① 思维定式主要指一种内在的约定俗成的认识事物的方式，改变色彩，从手段上讲很简单，其意义在于对传统设计思维定式的突破。

设计思维定式是历史传承下来的，深入意识深处，在不经意中发生作用，内化为下意识范畴，约束人类设计思维的发展，所以有必要破除传统设计思维定式。首先，应当有意识地提高对传统设计思维定式的认识。设计传统通常经过历史的洗礼保留下来，虽然存在时代差异性，依然有其存在的合理因素，应当对其进行筛选和鉴别；但设计传统定势往往具有阻碍设计创意的顽固性，应当提高警惕，突破设计思维定式的局限。其次，在具体的设计创意课题中，要自觉考虑设计思维定式的可能性有哪些，分析这些思维定式与创意之间发生冲突的可能性，尽量清除阻碍创意的传统思维定式。通过这种意识，避免传统设计思维定式在不知不觉中发生作用。最后，应当随时关注各种传统设计思维定式，要特别关注突破传统设计思维定式的成功设计案例，既可以提高对设计思维定式的认知和警惕，又可以总结破除思维定式的经验教训。

二、书本思维定式对艺术创意的影响

现有的科学、技术、文学、艺术是人类几千年认识世界、改造世界

① 卢明森. 创新思维学引论 [M]. 北京：高等教育出版社，2005：157.

的经验教训的总结，书本知识的积淀和传授，使人类文明的阶梯不断垒高，避免从直接经验重新摸索，节省了大量的宝贵时间。书本是人类文明的重要载体，是宝贵的精神财富。书本是前人的肩膀，通过书本，我们可以向更高的目标攀登。设计艺术创意，不是空穴来风，一定是有厚重悠久的人类文明作为基石，为人类文明的大厦添砖加瓦，并接受人类文明的筛选和评价的事业。很多传世乃至当今时代杰出的设计作品，往往都是知识渊博、生活经历丰富的设计家创新思维的结晶。书本知识是设计艺术创意肥沃的土壤，没有这样的基础就没有丰收的创意果实。

书本知识以文字等符号形式记载了曾经的创意思路，总结了过往的创意经验。对书本知识的理解和运用需要一个从静至动、从死到活的转化过程。正是因为这个过程的存在，我们对于书本知识才必须有分析地学习、批判地继承。设计中的书本思维定式往往认为书本上的内容都是正确的、动不得的。这种思维定式夸大了书本知识，是一种片面、有害的观点。首先，设计中所涉及的书本知识更多的是一种理论的陈述和经验的总结，设计艺术创意所面对的都是一些具体的课题。在书本知识和具体课题之间存在着巨大的差别。简单地照搬照套，势必会造成设计的刻板和程式化。很多的书本知识也未必具有亘古不变的合理性和适用性，绝大多数知识都是相对真理，随着时间、空间的转换，其适用范围也在变化。其次，门类设计细化使专业书本知识难以应对复杂的设计实践。设计艺术创意所涉及的领域非常宽泛，学科交叉越发突出。单纯依赖本门类的书本，势必造成设计艺术创意的失败。最后，书本仅仅是某个人和某个有限群体的学术成果，其局限性不言而喻。如果单纯依赖书本，难免偏颇和片面。

现在已经出现了大量直接针对设计中的艺术创意问题的书籍，这在很大程度上为设计人员开启设计思路提供了有益的帮助，但对于这些书籍的学习，还应该注重以下两个方面的考虑。首先，对设计艺术创意的

评价没有最好，只有更好。要能够对设计创意进行客观公正的判断，既要对经验进行学习研究，也要考虑其不足和有待改进之处，从而为具体设计实践提供更为全面的设计思路。其次，对于书本中的设计创意理论，要在设计实践中进行具体检验，针对具体课题、条件灵活运用。实践是检验真理的唯一标准，仅仅满足于设计理论定式，对设计艺术创意的意义是极其有限的。对理论真谛的掌握，只有在设计实践中学习，才能够更好地去实现。另外，广泛地阅览书籍，通过比较才能更好地进行鉴别，才能发现更为科学的、适宜的设计创意理路。针对书本知识中国自古有训"尽信书不如无书"。南宋著名词家辛弃疾在一首《西江月》中有这样两句："近来始觉古人书，信着全无是处。"关键在于"信着"，完全相信。房文斋先生仿辛翁口气做了这样解释："那不过是牢骚而已。古人书中语，岂能无一是处。不然为何至今书癖难更？不过，倘若奉为圭臬，亦步亦趋，不敢越雷池一步，往往事与愿违。故出此亵渎语。"① 可以看出要得到正确的结论必须广泛阅读，不能片面地受到某一本书的局限。这对于不断充实设计艺术创意、突破书本思维定式具有重要的意义。

三、经验思维定式对艺术创意的影响

经验是人类在认识世界、改造世界的社会实践中积累的宝贵精神财富，历来受到高度重视。经验的获得是人类文明得以顺利进行、快速发展的重要保障。经验是个人人生成长和成熟过程中重要的能力积累，是个人得以在社会上顺利生活的重要因素，宝贵的经验是每个个体不懈追求和累积的重要内容。

设计实践中的经验是设计者在长期的设计活动当中所获得的关于设

① 卢明森. 创新思维学引论 [M]. 北京：高等教育出版社，2005：163.

计课题的主观体验、感受和认识，是对设计目标的把握和设计客体规律的熟练运用。这些能够在很大程度上提高设计的效率，普及有效的审美形态、审美风格。设计经验主要是关于设计的感性认识，并以此为基础形成一部分内在、稳定的理性认识。设计经验形成于主体与设计客体之间的互动，以主观形式承载客观内容，并且受到主体条件的限制。设计经验往往关涉具体设计课题的表面现象和外部联系的认知，以感性认识为主要认识方法，通过充分的感性认识达成一种内在的近乎理性的理解，而事实上这些理解只是一种经验的规律，没有达到科学定律的水平。设计经验往往是对设计课题在笼统的、宏观的、定性的层面上形成的认知，没有进行细致的、定量的分析和总结，因此表现出停留在肤浅的理解程度。但因为生活中的经验不需要过多探究其所以然，所以还是具有重要的意义，但作为设计经验，为了更好地进行设计中的艺术创意就需要对这些经验进行更为深入细致的分析和总结。

设计的经验思维定式是在设计创意中不由自主地按照惯常的设计理念进行创意设计，并自信于创意之新颖性和独特价值，忽视了设计经验的相对性和片面性。这种经验会极大地限制设计中艺术创意的新想法和新思路。设计中的经验定式，在完成常规工作任务中具有一定的意义。但艺术创意强调的是创新思维的运用，而经验思维定式往往会成为创新思维的桎梏。经验思维定式限制了新的设计创新，局限了想象力的发挥，这些都不利于设计艺术创意的进行。打破设计经验思维定式的局限应当从以下两方面着手。首先，对经验思维定式要具备警惕和反省的自我意识。不能被经验思维定式所困而不自觉，要超越设计经验思维定式，对其进行对象性审视和研究，发掘其有价值的部分，摒弃其无价值的部分。这项自觉行为，应当作为设计艺术创意的一个具体的工作环节，而不应当仅仅停留在内心的活动。其次，为了更好地突破经验思维定式，应该关注设计中经验定式带来的正面和负面价值的典型案例，进

而逐步总结出经验和教训。经验思维定式所造成的设计工作的失败产生的教训和突破经验思维定式而带来的成功经验一样具有参考价值。经验定式虽然没有达到科学的认知水平，但具有科学定律的属性，对于设计实践中的经验思维定式的理论分析应当和设计实践中的经验总结二者并举，才能更为有效地将经验思维定式控制在最为合理的思维层面。

四、权威思维定式对艺术创意的影响

权威是人类文明固有的社会现象，其自然生根，不需人为，其表现形态和具体内容多种多样，各个领域都有自己的权威。权威在一定程度上是必要的，因为其自身强有力的合理性内核，对于保持社会团体组织的秩序性，顺利进行社会实践具有重要的意义。"权威是有组织的群体社会活动的产物，是群体在相互协作、统一行动过程中通过总结经验教训所形成的为众人所信任、服从的势力，是权力与服从、威望与信任的统一；是自然形成的，不是人为树立的。"①

设计实践中同样存在着权威的问题，设计权威的形成具有自身独特的要素。其表现为广泛的社会审美认可度；独特人群掌握着设计某一方面的话语权力；对其他相关设计可能会造成有形或无形的否定或打击。但在设计创意实践中，权威能够形成，必然具有其合理性因素。这些合理性因素包括的方面非常广泛，根据不同设计门类可以有不同的表现。如靳埭强先生运用中国传统水墨元素进行现代性改造，运用于平面设计之中，取得了巨大的成功，并产生巨大的影响，形成了一种权威式的设计理念和方法。这种权威，以具体形式为载体，改造了中国传统审美元素和文化符号，激活了中国传统审美情趣，在泛滥的现代派和国际风格之中，加入了传统审美符号独具魅力的一笔。这种权威开创了一派崭新

① 卢明森. 创新思维学引论 [M]. 北京：高等教育出版社，2005：167.

的局面，开拓了平面艺术创意巨大的可能性空间，一时间人们纷纷效仿。这股权威所带来的浪潮的确带来了巨大的成果。当对权威的认可和追随变成一种盲目服从的时候，权威的价值就会因权威思维定式的出现而大打折扣。权威本来是受创新和真理等积极因素的影响，具有鲜活的生命力，但当权威对人们的影响屏蔽了权威诞生伊始的独特价值属性，而变成一种单纯的强大势力，影响和束缚其他设计可能性的时候，权威思维定式就成为束缚创新的枷锁，必须予以破除。

在设计实践中，权威思维定式一旦形成，权威的作品、风格、方法就成为设计成败的衡量标准，人们的思维就会受到外在的强大压力而固化，无法创新。绝对化和夸大化的权威，否定了设计艺术创意发展与创新的其他可能性。"权威"替代"实践"，而成为检验真理的标准。为了避免这些不良后果的发生，还是应当正确认识和分析权威的特性，总结权威形成伊始的内在机制。比如，靳埭强对水墨的现代性运用是成功的范例，中国古代那么多具有形式美感的设计符号都可以成为现代设计中艺术创意的源泉。注重总结，注重分析，保持设计者冷静的自我意识和热烈的审美情感的完美统一，客观公正地看待权威带给我们的影响。

五、从众思维定式对艺术创意的影响

"从"为跟随，"众"为多，从众就是放弃自己的主见，顺从多数人的意志。在设计创意上则表现为追随大众流行的审美模式。从众也叫作随大流，从众思维定式是普遍的人类社会现象，具有深远的根源。人类社会以动物性群居为最初的社会形态，自我与群体的天然合一植根于人之本性当中，起初没有自己与群体之分的意识。这是生存环境所造成的直接思维的结果，脱离群体就难以生存。进入现代社会，人们依然具有从众心理，虽然已经告别原始群居生活所天然具备的团体意识，但从众心理在其他一些更为具体的方面，以较为间接的方式表现出来。诸如

身份认同、罚不责众、简单便捷等都可以成为从众思维定式的内在诱因。

设计的从众思维定式会扼杀独立思考、标新立异的创新精神。从众思维定式将设计者的大脑锁定在既定程式之中，设计者会不自觉地放弃尝试新事物的愿望，因为这种从众思维定式，将多元的设计可能性向一种模式靠拢，从而使设计实践变得枯燥单调。事实上多数人的审美形态并不一定就是无懈可击的，很多新尝试往往可以打开新的局面。然而人们在巨大的浪潮之中，往往不愿意逆流而行，或者说没有勇气面对逆流的压力。然而面对从众思维定式，"反潮流"具有重要的意义。尤其是在设计领域当中，更能够显现出"反潮流"的独特价值。很多成功的设计创意都是通过改变潮流来实现的，设计领域较之其他领域更容易从从众思维定式中走出一条新路来。

总之，影响设计中的艺术创意的众多思维定式，正是艺术创意所应当直面的方面，对这些定式的认识和突破，是成就设计创意不断前进的动力。上述五种定式不是完全各自分离的，往往以不同方式进行互相转化。定式强化或弱化的整个过程，是设计艺术创意否定之否定的循环上升和不断丰富的过程。人们在理解设计思维定式对设计实践产生影响的时候，有以下两对范畴需要引起足够重视。

首先，是小与大的问题。形成定式，必定要从一定的传统、书本、经验、权威和主流出发，这一发端在质和量上都具有小的特征。弱小但具有强大的生命力，就会形成大的发展态势。这种大的形成的过程，是设计艺术创意风行和普及的过程；大局面所形成的思维定式反过来又影响了设计思维的多元性，从而将大再一次转变为小，这样就形成了大小的辩证转化。

其次，是内与外的问题。在创意发端之时，设计者置身设计思维之外，能够站在一个更高的角度审视设计成果。但当影响创意的思维成为

一种定式的时候，设计者不自觉地又被思维定式包含在内，无法自觉。只有自觉地突破定式的束缚，才能客观冷静地看待设计定式有利的一面，并保持设计创意多元的思维模式。

综上所述，设计中的艺术创意，即创新思维是开拓人类认识新领域、创造新事物的思维过程。它不仅能够把握事物的发展规律，利用这些规律改造出新形式的产品，而且通过选择、突破、超越的重构，创造出具有新价值的思想成果和方式，特别是与其他艺术思维融会贯通，将得到令人难以置信的效果。

创造是人的天性表现，是人的知、情、意力求高度和谐的过程。通过艺术创意思维在设计中的运用，设计作品展现出无限的创造力和表现力。作品中表现出来的奇异性可以引起人的注意，趣味性用来调动人的情绪，美感以激起人的愉悦，而由此产生的共鸣体现了人们对创意的认同，并将不断改善人们的生活。这是人类对思维特殊性和创造性淋漓尽致的发挥，也是对真善美趋向有机统一的永不停止的追求。

第四章 设计中艺术创意之逻辑论

逻辑学是一门从思维内容中抽出思维的逻辑形式加以研究的学问。与此对应，对设计中艺术创意的逻辑学探讨，是从审美符号、形态与审美情感、趣味之间的关系抽象出二者的逻辑结构进行研究，探寻艺术创意的逻辑结构形式。为此，首先要论述创意符号与审美情感之间的关系问题，通过这种关系的分析，为论述创意逻辑问题提供结构要素。

第一节 创意是符号与情感的联结

美国符号论美学家苏珊·朗格认为，人类心智的真正解放必须经过符号逻辑的训练。① 卡西尔（Ernst Cassirr）认为人所创造的各种符号形式是人类文化世界的一个重要组成部分。每一种符号形式都是人类内在思维和精神的外现。从文化人类学的角度出发，卡西尔认为通过符号

① 吴风. 艺术符号美学 [M]. 北京：北京广播学院出版社，2002：3.

创造和认知活动，人类与动物界区分开来，并进入文化的世界。人在符号的世界中获得了自由，符号世界同时也是自由的世界。人类的智慧在很多情况下是通过对符号的运用来体现的。人类的精神世界更是通过符号的表达得以具化。在当今这样一个符号消费的时代，一个民族的创造力应该充分在符号的创造中得到表达和发挥。设计中的艺术创意是一种符号的创造，是通过符号传达的。简单地讲，这种符号起到一种沟通与联结的作用。

符号联结人自身和设计物，是沟通人和设计物的中介；符号联结人与人自身，将人对自身的认知和反省体现为习以为常的生活；符号联结人与人，将人与人之间的情感交流、实践活动跃然于鲜活的符号之上，达到一种共鸣的审美状态。符号的这些功能需要优秀的创意不断地进行创造，符号广泛存在的同时也为创意提供了宽阔的舞台。那么设计中的艺术创意如何在符号的这些方面实施呢？

首先，人与设计物之间的符号。这种符号是人类从外界设计物中得到有用的信息，然后基于这些有效信息反馈到设计物所内含的有益功用。得到有效的信息需要符号清晰明了，符号不能包括过多复杂的结构、色彩等。设计创意应当突出表现这些符号，这些符号能够让人们了解设计物的内涵。由于承担这些功能的符号与物质技术的距离较其他两个方面更加紧密，所以具有更大的确定性，创意的发挥空间因为其确定性而相应变小，但发挥空间小并不代表没有艺术创意的可能，往往越是突破局限的创意越具有吸引力。

其次，符号联结人与人自身。这种联结主要是符号创意带给人的情感共鸣性和趣味相契性。这种符号可以充分地展示创意的能量，为创意思维提供广阔的空间。虽然每一个人的情感依恋和趣味倾向具有相对的稳定性，但这种稳定性主要是指人的一种稳定的内在性格，而实际上这种稳定的内在性格却可以在外在世界找寻到许多契合点，这些契合点是

生活丰富性的表现，也是人内在审美幸福感的外在源泉。

最后，人与人之间的联结。人与人之间的联结是由艺术性的精神关怀和设计物完美的人文关怀共同构成的，是人的普遍性审美情结在器物上的体现。每一个人所拥有的设计物或者所接触的设计物虽然具有个体性，但这种个体性行为的外延却是人类普遍的认知实践和审美活动。符号对人与人的联结，是个体与群体完美结合的典型代表。

符号将器物的科技内涵、人的情感认知和社会的文化心态紧密联系在一起。创意的充分发挥就是不断丰富现存的符号世界。符号的丰富繁荣，同时也是科技进步、人心充实幸福、社会文明发展最为直接的表现。

一、创意符号创造情感空间

总体而言，与语言这种确定性推理符号相比较，设计中的艺术创意所创造出来的符号是一种不确定的符号。人类凭借语言这种理性思维的符号形式，揭示各类事物之间的相互作用规律和逻辑关系，但它的效用是有限的。人类的视觉不仅仅满足于充当获取语言符号、为人类思维提供活动原料的工具，而且还具有直接作用于人的精神世界的需求。这种直观的审视，可以实现语言无法完成的任务。创意符号可以表现人类的情感。这里所说的情感是指广义的情感，指任何可以被感受到的东西——从一般的肌肉觉、疼痛觉、舒适觉、躁动觉和平静觉到那些最复杂的情绪和思想紧张程度，还包括人类意识中那些稳定的情调。设计中的艺术创意可以针对人类的这些方面进行广泛深入的创意实践，通过创意符号表达人所能感受到的一切。一切主观经验或内心生活，从一般的主观感觉、感受到最为复杂的情绪、情调、情感。① 艺术创意符号可以

① 吴风. 艺术符号美学［M］. 北京：北京广播学院出版社，2002：12.

让人将自己的情感投射到设计物中。正因为情感的复杂性、创意符号的契合性才使不确定的表象性符号成为一种最为切近的情感符号，成为符号消费社会中不可或缺的组成部分。

二、创意符号情感是普遍性和独特性的结合

艺术创意要建立在对情感体验本身的洞察与剖析上，这一过程伴随着不断地揭开面纱的抽象过程。抽象意味着揭掉偶然的面纱，剔除非本质的因素，如此而出的创意才真正将"情感概念"物化为独特的符号，这种符号本身又承载了人类普遍的情感体验，符号的独特性是表现情感的普遍方式，从而实现普遍性与独特性的结合。

"幻象是艺术中的一个极其重要的原则，一个凭借它就可以不必经过科学抽象中的概括过程就能够取得艺术抽象的中心原则。"① 设计中的艺术创意符号是创造出来的，而不是制造出来的。我们可以比较一个普通的只考虑功能性的饮水杯和一个加入了艺术创意的饮水杯。前者只对其功能性进行了考虑，它有自己的形状和功能，但其形状和材质只是从自身的使用功能着眼，仅仅是一件容器，是按照杯子最平常的形状制造出来的。它本身占据了一定的空间，而这一空间主要是针对水的特性、手柄的把握特点和喝水的适宜性。这个空间几乎是一种物理空间，当然不可完全否定其蕴含的哲学理念和人文关怀，《道德经·第十一章》说明"有无相生"："三十辐共一毂，当其无，有车之用。埏埴以为器，当其无，有器之用。凿户牖以为室，当其无，有室之用。故有之以为利，无之以为用。"但创意符号的运用，在实现杯子使用功能的基础上，除了创造出占据物理空间的形状，还创造出一种气氛，一种想象或是幻象的空间，人类情感得以停留和依据的空间，这就是创意符号带

① 〔美〕苏珊·朗格. 艺术问题［M］. 滕守尧，等译. 北京：中国社会科学出版社，1983：28-29.

来的一种心理空间。

艺术创意符号所展现出来的想象空间应当同设计实体本身的物质空间保持一种统一性，这种统一性也是功能和审美的和谐统一，这个方面同时也在一定程度上限定了设计中艺术创意的可能性。设计中的艺术创意通过创意符号的运用带给我们的空间不完全等同于纯艺术的想象空间或意象空间。创意符号所营造的空间建立在设计物本身的物理空间之上，或者是和设计物本身的物理空间存在紧密关联，两个空间通常是彼此联系、须臾不分的；而纯艺术的意象空间则是一个可以脱离艺术创作的原料，独立存在，正所谓"得象忘言，得意忘象"。也正因为上述的差别，设计中的艺术创意不可能也不应该具有纯艺术表达所展示的巨大自由度。创意符号所带给我们的想象空间，在我们同设计物接触的过程中，产生一种体验和交流的愉悦。生活在充满创意符号的环境中，可以陶冶情操，增强审美，不断使生活变得丰富和美好。

三、创意符号具有生发性品质

当今时代是一个审美经济时代。在这样一个大的时代背景下，创意符号成为经济活动的重要组成部分，它的存在必然如雨后春笋般欣欣向荣。创意符号既是顺应时代的产物，也是引领潮流的生力军。创意符号具有极大的生发性，理解这种生发性应该从以下三个方面进行考虑。

首先，创意符号是当下时代的主要特征。每个时代都有其主流的社会标志和审美方式。纵览中华民族几千年的设计文明史，我们可以清楚地看出，在每一个朝代都有其重要的时代审美标志和主要的审美领域。传统设计中的艺术构思，是时代科技水平和物质手段所决定的设计领域的总体水准。远古的陶器稚拙纯朴中透露出对生命形式最为原始，也最为根本的追问和表达，青铜器饕餮纹的威猛狰狞标示出对礼制的崇拜和对天命的敬畏，漆器工艺所展示的是精美细致的风格特征，唐三彩的流

光溢彩与时代的盛世繁华相合拍，宋瓷宁静淡雅的高雅格调与朝代羸弱的政治局面和对精神追求的社会普遍现象有关，元代瓷器的粗犷豪放与草原文化相契合，以此显示出文化碰撞的清晰印记。我们可以看出每一次设计实践的兴旺发达都和一种工艺的成熟存在紧密的联系，每种工艺的成熟都具有生发性的特点，可以带动设计领域的巨大变革、发展和繁荣。每个时代的工艺实践和设计创作、每种工艺的繁荣兴旺都和科技水平、物质手段保持紧密的联系。传统社会设计中艺术创意更多地表现出对科技水平和物质手段的依赖，并以此为设计的出发点是设计想象力的最终局限所在。但我们应当承认，基于已有的设计手段，中国传统设计领域堪称将创意的可能性已发挥到极致，许多优秀的设计作品我们今天也很难达到，令人叹为观止。而在当今科技快速发展、物质手段相当高明的时代，生发性诱因已经从过去的具体物质技术手段演变成思维创意。在具体的设计中，创造性的思维可以更少地受制于物质手段，而直接从功能和构思出发进行"颠覆性"的逆向设计。当下时代，较之传统社会，创意将具有无与伦比的强大生发性。

其次，创意符号的生发性还突出表现在审美眼光的培养上。一个设计创意丰富的时代同时也是一个审美眼光犀利、审美眼界宽广的时代。审美眼光可以借助丰富的艺术创意发现生活，发现意义，发现趣味。生活中并不缺少美，而是缺少发现美的眼睛。人们在日常生活中或许会因为司空见惯而熟视无睹，或是因为生命其他方面的因素而无暇留心身边的美。而创意符号的一个重要来源就是生活中的点点滴滴。他们将生活的细节通过艺术加工提供给人们，通过艺术手段将生活的意味强化，给人们眼前一亮的审美体验，这种创意会让人有陌生而熟悉的美的体验，进而不断地培养人的审美眼光，生发出更为高级的审美视角和生活品位。创意符号的这种生发性既可验证创意的成功与否，也为艺术创意制造了不断前进的压力和动力。创意符号培养了人们的审美眼光，与此同

时，人们的审美眼光也更加挑剔，生活也更加丰富和美好。

最后，创意符号的生发性在上述两种因素的影响下，自然而然表现在对审美情景的构建上。中国传统美学中关于"情景"的论述颇为丰富，主要是从美学的角度探讨纯艺术中的意象问题。南宋范晞文在《对床夜语》中强调，诗歌意象是"情""景"交融的产物，"情"与"景"是不可分离的，即所谓"景无情不发，情无景不生"①。明末清初哲学家兼美学家王夫之也尤其重视情景统一的美学问题。王夫之反复强调，"情"与"景"的统一是内在的统一，而不是外在的拼合，正所谓"景中生情，情中含景，故曰，景者情之景，情者景之情也"②。创意符号的生发性突出地表现在审美情景的构建上。审美主体在创意符号的生发情景中，自然而然地会融入一种审美的心境当中，情景之间，彼此生发，互相促进。创意符号所创建的情景也是"人诗意地栖居"最直接的现实践行。"人诗意地栖居"是 18—19 世纪德国诗人荷尔德林（Friedrich Hölderlin）晚年写的一首诗中的一个短语。荷尔德林和黑格尔是朋友，也多次拜访过席勒（Friedrich Schiller）。自从海德格尔（Martin Heidegger）在《荷尔德林与诗的本质》（1936 年）、《人诗意地栖居》（1951 年）等文中对这个短语做出阐述后，这个短语就广为传颂。海德格尔是 20 世纪德国著名的哲学家，人的存在是他所关心的问题。海德格尔认为，有无诗意是存在的标志，诗意地栖居是真正的存在，没有诗意的栖居就不是存在，诗意使栖居成为栖居。"诗意地栖居"是相对于"技术地栖居"而言的。海德格尔主张诗意地栖居而反对技术地栖居。③ 在当今技术占据统治地位的年代，为了保持人性的完整，创意符号情景的生发性作用举足轻重。

① 叶朗．中国美学史大纲［M］．上海：上海人民出版社，2005：297．
② 叶朗．中国美学史大纲［M］．上海：上海人民出版社，2005：457．
③ 凌继尧．美学十五讲［M］．北京：北京大学出版社，2005：250．

四、创意符号过程以抽象为条件

抽象、概念通常被看作与情感和形象不相容的东西，抽象和概念属于科学，而情感和形象属于艺术，而在创意符号的创造中抽象是一种重要的能力。在《现代汉语词典》中，"抽象"一词有两种解释：一是从许多事物中，舍弃个别的、非本质的属性，抽出共同的、本质的属性，叫抽象，是形成概念的必要手段；二是不能具体经验到的，笼统的，空洞的。这两种解释在创意符号的创造中都有更具体、更深入的阐述和理解。

首先，抽象在创意符号的创造过程中是以过程性的方式存在的，是创意符号诞生的必要条件。创意符号，传达一种人们可以理解和接受的讯息，承载这种讯息和情感的创意符号是独特性和普遍性的统一体。要达成这种统一，设计者就要从纷繁复杂的实践生活中提取可供普遍观照的存在形式，即从许多事物中排除个别的、非本质的，提出共同的、本质的属性，这种普遍形式蕴含着人们共通的审美情感和审美趣味。这种提取毫无疑问就是一种抽象的过程。这个过程首先发生在设计者那里，设计者既要抽象出具有代表性的具体形式又要抽象出具有典型性的情感和趣味，然后使二者相向而行，打通通往创意符号的契合点，这是一个双向的抽象过程。抽象的能力是人类与生俱来的本能，人类远古巫术仪式和流传下来的神话故事，都是典型的抽象活动的产物，并创造出神奇的表象性符号。

创意符号的诞生是主观情感的客观化，这种主观情感同时也是客观存在的，将内在的具有客观性的主观情感外化并具化为创意符号，使内在主观情感有一种客观具化的呼应形式，并通过这种呼应形式实现人与物、人与人之间的情感交流。这些过程都需要抽象能力的发挥。抽象能力是人与生俱来的能力，就人类历史而言，它不是一个历史的范畴，但

对抽象能力的自我认识是一个历史的范畴。

其次，在创意符号的创作过程中，抽象作为一个过程，其结果不是笼统的、空洞的，而是可以具体经验的。创意符号的诞生需要一系列抽象思维的参与和作用，抽象的最终目标是具体的、个性鲜明的。具体客观的创意符号包含了一系列抽象的思维过程，这种抽象过程既是情感和趣味传达的载体，与此同时也体现出一种生命的意蕴，可以讲创意符号是一种设计出来的生命形式。

抽象在创意符号中的存在形式有以下三个概念需要加以强调，即联系、投射和转换。在创意符号中，抽象的典型特点是联系。联系在对创意符号的直观中，我们也可以说成一种综合，这种综合是情感、趣味与符号的综合，符号透露出情感和趣味，情感和趣味寓于符号之中，这是浑然一体的过程。在这种情况下，情感即符号，符号即情感。

那么，如何理解抽象在创意符号中的投射和转换呢？投射是指人将自己的感情投射到创意符号上，投射的过程也是一种审美的过程。在这种审美的过程中人的情感转换成创意符号，并在人的审美过程中实现情感的交流和互动。人的情感通常说是一种主观的内在经验，其存在是一种客观现象，但又用主观一词来形容，其主要原因不在于情感是人内在的一种经验，而是这种经验更多地表现出一种不确定和难以掌握的存在形态，或者奔涌而出，或者寂寥而敛。但在创意符号的面前，透过情感的投射和转换，人的情感成为一种较为稳定的存在。创意符号要实现这种情感交流的功能，抽象是必不可缺的。在创意符号的创造中，抽象是一种有意识的活动状态；在创意符号的欣赏和观照中，抽象通常在无意识地发挥作用。设计者的情感和激情处在设计过程的两端，而观照者的情感经常伴随着整个过程。

五、创意符号中的形式问题

创意符号以一种视觉形式而存在。为什么某些视觉形式能够成为创

意符号？我们如何来解读创意符号的形式问题？对这些问题的解答有必要回顾历史中关于形式问题的论点。

形式概念的演变不仅仅从视觉角度出发，还可以从认识论、本体论和方法论三个角度加以认识。公元前六世纪的毕达哥拉斯学派把数看作万物之源。从前人们不能把数同用数来计算的事物本身区分开来。毕达哥拉斯学派发现，数绝对不是事物本身，事物是流动和变化的，而数的运算则永远是一样的。① 于是人们对数产生膜拜，毕达哥拉斯学派直接宣称数是神，神首先是数。数理形式成为世界的本原，人们也通过数理形式来认识世界万物。这种形式既是一种本体论，也是一种认识论。作为抽象理性思维的发端，"形式"的发展一发不可收拾。柏拉图是一位观念论者，他把世界分成三种：第一种是理式世界，它是先验的、第一性的、唯一真实的存在，为一切世界所自出。第二种是现实世界，它是第二性的，是理式世界的摹本。第三种是艺术世界，它模仿现实世界，与理式世界相比，它不过是"摹本的摹本""影子的影子"，和真实"隔着三层"。② 这里的理式就是形式演变的一个重要环节。发展到亚里士多德那里，形式又被拉回到现实生活当中。他认为，不管是人造物还是自然物，任何事物的形成有四种原因：质料因、形式因、动力因和目的因。其中的"形式"就是柏拉图的"理式"。柏拉图将物的理式与物相脱离，进而形成与现实世界相对立的理式世界，并把它移植到天国中去。③ 亚里士多德则将其重新拉回现实世界。近代哲学家康德提出了先验形式的概念，认为一切知识都是从经验开始的，但他并没有在经验面前止步，认为知识不是孤立的概念，而是概念和概念之间的判断。判断分为分析判断和综合判断。分析判断不能增加新的知识，综合判断才可

① 凌继尧. 西方美学史 ［M］. 北京：北京大学出版社，2004：4.
② 凌继尧. 西方美学史 ［M］. 北京：北京大学出版社，2004：32.
③ 凌继尧. 西方美学史 ［M］. 北京：北京大学出版社，2004：53.

以增加新的知识，但不是所有综合判断都具有普遍必然性。所以康德找出第三种判断，即先天综合判断。先天综合判断需要以先天原理和感性经验相结合的方式才能成为可能。① 先验形式是一种进行综合判断的先验能力。黑格尔提出具有主体性的绝对理念，绝对理念在自己的发展过程中经历了三个阶段：在自然界之前，它是自在的，即一种潜能；它外化、外现为自然界，它是自为的，即变成自己的认识对象；从外在向自身复归，即回到自身，它是自在而又自为的，即自由的、无限的，达到了自我认识的目的。② 绝对精神进行自我认识的三种形式包括艺术、宗教和哲学。艺术的任务在于用感性形式表现理念，并提出"美是理念的感性显现"的命题。

20 世纪，从俄国形式主义开始，形式成为继模仿和表现之后又一个重要的艺术本体命题。维克多·什克洛夫斯基（Viktor Shklovsky）于 1917 年在《作为技巧的艺术》中，将艺术的本质归结为形式技巧。此后的解构主义、原型批评理论、格式塔心理学都注重对形式进行研究。③

自此可见，在西方哲学美学史中，形式问题包括三个方面的内容：一是物质物理学意义上的形式；二是理性精神意义上的形式；三是人先天具备的一种能力。这三个方面正是设计艺术创意符号形式的三个重要的实践依据。

创意符号形式不能脱离物质实体而存在。设计中的创意形式，较纯艺术具有较小的自由度，其自由度受到创意符号形式所依据和指涉的物态设计物的限制，或者说，这种创意符号形式的发挥受到设计功能形式的限制。功能形式在设计领域中具有抽象概括性特征，我们可以发现同

① 凌继尧. 西方美学史［M］. 北京：北京大学出版社，2004：53.

② 凌继尧. 西方美学史［M］. 北京：北京大学出版社，2004：354.

③ 吴风. 艺术符号美学［M］. 北京：北京广播学院出版社，2002：100.

一类产品有不同型号、不同款式的许多式样，但这种多样性，并没有影响我们对这类产品的认知。这种共同之处正是苏珊·朗格所说的组成各个部分之间的相互关系模式。① 这种关系模式，正是一种逻辑形式，也是构成创意符号形式的物质依据。创意符号形式应该在这种逻辑形式的基础上进行合理性创造，通常不应当完全抛弃逻辑形式进行自我设计，这在产品设计当中尤其重要，因为与环境设计和视觉传达设计相比较，产品设计中的逻辑形式更密切地与其功能相联系。创意符号形式之所以能够承载艺术创意，是因为这种形式符合逻辑形式。这种逻辑形式是在两种不同知觉的联系中得到确立的，"已知的某两种知觉形式之间的一致性并不总是通过单纯的观察就可以把握到的，只有当你认识到那些把这两种形式联系起来的性质时，你才能真正知觉到这二者展示出来的共同的逻辑形式"②。

设计中艺术创意符号形式所遵循的逻辑形式囊括两个方面的内容，一是物质形式，二是精神形式。创意符号形式既遵循物质形式的制约，同时承载、开创精神形式，此三者之间的联系就是逻辑形式。逻辑形式实际上也是一种抽象的概念，通常以直觉的方式进行把握和运用，这是人类先天具备的一种能力。维特根斯坦（Ludwig Wittgenstein）曾在《逻辑哲学论》中阐发了一种逻辑形式的理论。他说道："想象的世界无论怎样不同于真实的世界，它应该有与真实世界共同的某种东西——某种形式。"③ 这种形式，实际上就是一种逻辑形式。他的意思是，想象的世界与真实的世界之间具有一种共同的逻辑形式。于是"两个同

① 〔美〕苏珊·朗格. 艺术问题［M］. 滕守尧，等译. 北京：中国社会科学出版社，1983：15.
② 〔美〕苏珊·朗格. 艺术问题［M］. 滕守尧，等译. 北京：中国社会科学出版社，1983：18.
③ 吴风. 艺术符号美学［M］. 北京：北京广播学院出版社，2002：103.

样逻辑形式的客体，除它们的外部属性外，只是由于它们不同而相互区别"①。设计中艺术创意符号形式是对物质功能形式的张扬，它以物质功能形式为存在依据，同时超越物质功能形式。另外，它同人们的内在经验相契合，创意符号形式以符合逻辑形式的视觉形象同人们的内在情感体验形成一种异质同构体，从而实现物质形式向情感形式的跨越，并在这种跨越中实现设计中的艺术创意。格式塔心理学美学认为，艺术形式与情感意蕴之间的关系本质上是一种力的结构的同形关系。外部自然事物和艺术形式中与情感生活有关的东西实际上是由它们的各种形式因素和关系体现出来的力的式样，这种力的式样在本质上与人类情感生活中包含的力的式样没有根本的不同。因此，每当外部世界和艺术形式中体现的力的式样与某种人类情感生活中所包含的力的式样达到同形或异质同构时，我们就觉得这些事物和艺术形式具有了人类情感的性质。于是，艺术中的形式与情感在同构的基础上达成了统一。

创意符号的形式就是兼顾物质功能形式和人类情感形式两个方面，将设计物内在功用通过符号形式与情感形式的异质同构性融于人类的情感体验之中。这种异质同构性在苏珊·朗格那里被认为是情感和形式之间共同的契合点，即逻辑类似。通过这种逻辑类似性，创意符号形式成为一种生命形式。

设计中艺术创意的逻辑和逻辑学中的逻辑不同，艺术体验中的逻辑因为诉诸审美体验，通常需要将内涵逻辑以遮蔽的无意识状态忽略掉，才可以真正实现设计中艺术创意的价值。而在逻辑学中，则必须彰显出逻辑的合理性。即便如此，设计艺术创意依然存在内在逻辑，虽然这种逻辑可能因为艺术创意的感性直观而被隐藏。

① 吴风. 艺术符号美学［M］. 北京：北京广播学院出版社，2002：104.

第二节　艺术创意的逻辑结构

设计中的艺术创意是创新思维的实践性活动，是抽象思维和形象思维共同作用的实践活动，是理性和感性的结合，是科学技术和审美艺术的联姻。虽然艺术创意所需要的思维模式与逻辑思维没有太多直接的关联，但设计中的艺术创意可以从逻辑思维学中得到很多启迪，艺术创意不仅可以直接以合乎逻辑的方式充实自己的存在，而且有必要超越逻辑形成自己在设计中独特的艺术创意逻辑。首先，我们来论述设计中的艺术创意何以与逻辑思维具有如此联结的可能。本节中有关逻辑学相关知识内容，主要是参考由天津大学出版社出版的徐锦中编著的《逻辑学》一书，特此说明。

在现代汉语中，"逻辑"一词因为语境的不同具有不同的含义。第一，指客观事物的规律，这种规律具有在人群中的普遍可传达性和共识性，例如，"生活的逻辑""历史的逻辑""合乎逻辑的发展"等；第二，指特定的立场、观点、方法、理论、原则，例如，"人民的逻辑""强盗的逻辑""奴隶主阶级的逻辑"等；第三，专指思维的规律、规则，例如，"说话、写文章要合乎逻辑""得出合乎逻辑的结论"等；第四，指研究思维规律、思维形式和思维方法的科学，例如，"学点文法和逻辑"以及"传统逻辑""现代逻辑""辩证逻辑""数理逻辑"等。

可以看出逻辑思维不管专指哪个层面，它们有一个共同的特点就是"可交流性"，人们通过长期实践的积累，可以运用共同的逻辑进行思考和交流。上述的逻辑既有不以人的意志为转移的纯客观逻辑，也有人

类实践本身所形成的人类自身的逻辑存在形式，例如，传统风俗、审美取向等。而对于逻辑学这门学科而言，逻辑主要是指人类思维的规律，这种存在于主体人当中的思维形式，又具有纯客观逻辑的意味。

逻辑思维与设计中的艺术创意思维的关联和渊源是天经地义的，是人类在认识世界、改造世界的过程中形成的必然的不可分割的两个部分。这从人们在社会实践中对客观事物的认识发展可以看出，逻辑思维的发生和发展过程是从感觉开始的，而感觉正是艺术逻辑的重要因素。逻辑思维发端于感觉，首先需要人与外在客观世界的直接接触，外界事物在人脑中产生感觉、知觉和表象。感觉是人类感官获得的对事物个别属性的反映，知觉则在感觉的基础上形成整体性的反映，但同样是直接的反映，在知觉的基础上产生表象，表象可以在脱离事物后继续存在，具有概括性的特点。而这些都是艺术创意最为直接的感官反映。但逻辑不是停留在这个阶段，而是进一步发展成为更为高级的思维形式：概念、判断和推理。这些是在感性直观认识的基础上，对感性材料进行加工、整理、升华和抽象，逐步掌握事物的本质和规律。概念是反映事物本质属性或特有属性的思维形式，是思维结构的基本组成要素。判断（命题）是对思维对象有所判定（肯定或否定）的思维形式，它是由概念组成的，同时，它又为推理提供了前提和结论。推理是由一个或几个判断推出一个新判断的思维形式，是思维形式的主体。可以看出，思维具有两个基本的特征：一是思维具有概括性；二是思维具有间接性。概括性主要是因为思维是在人类对客观世界进行综合和抽象的基础上产生的，而间接性则是因为思维与客观世界的联系在发生伊始，中间隔着感性直接的认识。这是思维必然的两个基本特征，当然也就是逻辑思维的基本特征。逻辑思维是世界的共性聚集于人脑中，逻辑思维的形式（语言）与内容是共性对共性，是世界在思维层面的加工和代码。而设计中的艺术创意则通过人类的创造性能力，将精神、情绪、感觉等审美

内容直接以感性直观的形式再现为客观事物，并通过感性直观的形式被受众感知，传递一种共通的审美感受。这种交流不是概括的而是具体的，不是间接的而是直接的，是通过个性展示共性，通过个性实现艺术碰撞与交流。

逻辑思维将世界内化为思维层面的抽象形式，这是人类非常重要的本质能力，人类文明历程与此息息相关，但设计中的艺术创意思维则在设计实践中，将人类的聪明才智以感性直观的形式再现于现实世界当中，实现对人类本初实践方式的回归，是否定之否定的必然发展历程。它不但改造了世界，改造了我们的生活，甚至在一定程度上改造了人们的思维模式。人类的审美体验，很难完全脱离理性而纯粹地独立存在，设计艺术创意带给人们的审美体验，更多是对理性的挑战和冲击。逻辑思维跨过感性材料，通过语言符号进行，而设计中的艺术创意则通过感性材料直接让人产生审美体验，这两种人类心理思维能力从不同的侧面彰显人类的才能，同时实现人类更为丰富多彩的生活。

一、艺术创意是审美概念的物化

概念是逻辑学中首先要说明的一种思维形式。人们在认识事物的时候，必然试图揭示某一事物是什么，这种对某一事物是什么的回答，实质上就是反映某一事物的概念。概念是反映对象本质属性的思维形式。任何事物都具有一定的规定性，事物的质是通过属性表现出来的。属性是属于一定事物的质的属性，事物的质都是具有某些属性的质，而质和事物是直接同一的。事物的属性分为本质属性和非本质属性，概念舍去对象的非本质属性，抽象地反映对象的本质属性。概念的形成过程是对感性材料进行加工的过程，一般是通过分析、综合、抽象、概括等逻辑方法完成的。

设计中的艺术创意通过一定的形象来传达和表现一种审美体验。这

种审美形象是具体可感的，但在具体操作过程中，需要对被设计物进行认真仔细的改造甚至抽象。例如，在家具的仿生学设计中，设计师要在保证实用功能的基础上，对仿生物进行形式上的抽象和变形，既要符合功能的需要，又要通过抽象变化将仿生物的"神似"植入设计本身，实现功能和审美趣味的完美结合。这种设计创意的实现过程，同样包括了分析、综合、抽象、概括的视觉逻辑方法，在不断的设计实践中将视觉元素提炼到最为恰当的形式。但和逻辑中的概念不同，设计中表现的审美元素不一定必须是事物的本质属性，但应当是可以代表所用事物的典型特征。因为一个具体的事物，可以被许多不同部分所替代，所以设计艺术创意表现出丰富的可能性和多变的灵活性。但其视觉形象和功能实用的有机融合和情感联结应当符合人们的审美逻辑。

内涵和外延是概念的两个逻辑特征。概念的内涵是概念所反映的对象的本质属性，本质属性表现事物的本质，是客观存在的。这种客观存在一旦进入人脑并反映到概念中，就成为概念的内涵。概念的外延是指具有概念所反映的本质属性的对象，也就是人们常说的概念的适用范围。概念的内涵和外延作为概念的两个逻辑特征，是相互制约、相互依存的。内涵是概念的质，说明概念所反映的对象是什么；外延是概念的量，说明概念所反映的对象有哪些。确定了某一概念的内涵，也就相应地确定了这个概念的外延。如果对概念内涵的理解有所不同，对其外延的认识也就随之不同。内涵和外延具有反变的关系，揭示内涵和外延沿着相反方向的变化趋势，内涵越丰富，外延越小；反之，内涵越简，外延越大。

在设计中艺术创意的感官形象和审美体验，类似概念中内涵和外延的关系。设计艺术中的感官形象，因其在许多具体设计领域中受到功能的限制，所以要适当做到简洁规范，这样使用者才能具有更大的自由操作空间，操作起来更加清晰明了。这样，"少"的感官形象就会创造

"多"的审美空间。反之，如果在设计中为了丰富设计的审美元素，而不顾及使用者的具体操作，势必在盲目地复杂化的同时，压缩使用者的操作空间，造成不便，影响审美体验。在当今人造物充斥的年代，简约而不简单的设计风格从一定角度讲能够很好地迎合使用者的审美诉求。在许多知名品牌标志设计中，感官形象的简洁都可以创造出很好的审美效果。这些设计以其简洁的风格，轻松地承载了时尚、动感的现代审美取向，形成具时代感的审美共识。设计中艺术创意的"少"与"多"，正是通过简洁的感官形象承载丰富的审美体验，实现"少"与"多"的辩证转换。

通过对概念内涵和外延一般特性的研究，根据不同的分类标准，概念分成单独概念与普遍概念、实体概念与属性概念、正概念与负概念、集合概念与非集合概念。单独概念所反映的对象是独一无二的；普遍概念是反映两个或两个以上对象的概念，每个对象都要具有此类概念的属性。实体概念是反映具体事物的概念；属性概念是反映事物属性的概念。正概念是反映对象具有某种属性的概念；负概念是反映对象不具有某种属性的概念。集合概念反映的对象是一个集合体，非集合概念反映的对象不是一个集合体。

设计中的艺术创意主要传达的某一特定的审美诉求，往往背离普遍性的感官形象，它创造出的审美形象往往因其新颖性而成为独一无二的存在形式。这种独特的审美形象又通过自身的独特性，直接而深刻地作用于受众内心深处，产生普遍强烈的审美认同和审美震撼。审美创意的具体形式是多种多样的，不仅可以采取仿生的手段，以具体存在物为设计元素进行艺术加工，同时还可以改变设计物的质感、色彩、形式等方面，传达诸如温暖、犀利、时尚等不同的审美趣味。设计中的艺术创意，创造出一种审美形象将受众导向一种情绪，或是正面的如愉快、恬静、高雅的艺术体验，或是负面的如排斥的、拒绝的、厌恶的情绪体

验，诸如很多公益类广告，正是通过艺术审美形式，让受众心中产生一种排斥的厌恶感。一种是引导人们走近，一种是驱使人们远离，这一正一反的创造正是设计中艺术创意的魅力所在。设计中的艺术创意，可以充分地展示人类创造性思维的魅力，但不管创意与功能部分联结的远近，其必然有一个内在的逻辑联系，这种联系是一种有机的关联。当然这种关联有许许多多的存在方式，或是形式上的相似，或是内容上的相对，或是情感上的相通。总之，这种关联将设计物与人的审美体验组成一个有机的集合体，而不是没有关联的盲目组合。

逻辑学中不同外延的概念存在以下几种关系：全同关系、真包含关系、真包含于关系、交叉关系、全异关系。全同关系是指两个概念的外延完全重合的关系。真包含关系是指一个概念的部分外延与另一个概念的全部外延重合的关系。真包含于关系是指一个概念的全部外延与另一个概念的部分外延重合的关系。交叉关系是指一个概念的部分外延与另一个概念的部分外延重合的关系。全异关系是指两个概念的外延没有任何一部分重合的关系。

通过以上逻辑中不同外延的概念之间存在的几种关系，我们可以发现设计物功能部分与审美体验之间的关系。全同关系，主要是由于科技进步，促使新的更为便捷的样式实现故有的功能，或者新的产品带来新的功能。这种愉快的体验完全是由功能存在直接引起的。现代生活中，功能物质的发展带来的新体验成为审美生活中重要的组成部分。这或许与传统的审美原则有所不同，但在艺术和科技不断发展融合的今天，这是一个毋庸回避也不可回避的趋势。科学与艺术在生活不断富足的时代应然要走向统一。真包含关系，可以就设计物现存的功能进行部分改造，从而实现新的体验。在有些产品设计当中，将相近功能组合，或者完善已有功能都可以带给使用者新的审美愉悦。真包含于关系，是指审美感受包括了设计物的功能存在。不可否认，现代设计当中有些功能不

是生活中必需的，但由于科技的发展、市场活动的趋势，越来越多的设计物和功能主要是因审美体验而存在，这种审美体验主要是一种流行时尚，社会认可和从众心理是其存在的主要原因。交叉关系，则是实现功能的物态本身又具备形式审美价值，人们在使用这些设计物的时候，一方面，可以实现其功能需求，另一方面，可以有新奇的审美体验，在审美体验的过程中不知不觉地实现其功能，往往达到"得鱼忘筌""得意忘象"的审美体验。全异关系，则是通过设计将某种设计物和某种情绪、价值观等联结在一起，形成从无关联到有机嫁接，从而使某种设计物具有了额外的审美价值。许多广告和标志设计，正是实现这种貌似全异的联结。当这种关系建立起来以后，就成为一种类同传统文化的精神存在物，内置于世人的心中。所有这些关系，都可以作为设计中艺术创意实现的平台，进而提高设计质量，提升设计附加值。

二、艺术创意是情感命题的诉求

命题是对思维对象有所断定的思想。人的思维活动在形成概念之后，就可以运用概念对事物的情况做出断定。所谓断定，就是对事物的情况有所肯定或有所否定。命题是人们对客观事物情况的主观断定。断定是否与客观情况相符合的问题，也就是命题的真假问题。命题都有真假，凡是符合实际情况的命题就是真命题；凡是不符合实际情况的命题就是假命题。命题有两个特征：一是命题都有所肯定或有所否定；二是命题都有真假。逻辑学研究命题时，不研究命题的具体内容，命题的具体内容属于其他各门科学的研究领域，逻辑学只是从形式结构上来研究命题的特征、种类以及各种形式命题的真假。也就是说，逻辑学并不研究某个特定命题在事实上的真实，而是研究各种形式命题间的真假关系，即只研究当某种形式的命题为真或为假时，另一种形式的命题为真或为假的问题。

设计中的艺术创意同样可以从逻辑学对命题的论述中得到有价值的启迪，形成设计艺术创意自身的逻辑。创意如何创造或者说肯定一种新的存在形式？首先是要否定既定的存在式样。很多设计中的艺术创意都是在"推陈出新"的方法下实现的，这种创意逻辑是一个重要原则。比如，在许多快餐餐厅的环境设计中，为了创造出令人耳目一新的环境感受，必须有别于常规的设计，在否定常规的情况下，肯定自己的风格和特征。各种不同的座位以多变的形式被安排在整个餐厅中，通过柱子、矮玻璃墙、台阶或者曲折的走道将餐厅的整体空间分割为诸多独立的子空间，形成多变但错落有致的空间布局，既提供独立的休闲消费体验，又共享热烈的气氛。子空间的构成，不仅仅满足消费者独立性的要求，还在无形当中使餐厅功能得到展现，购物空间和饮食空间通过矮玻璃墙的分割，各得其位。餐厅内亮丽的色彩组合，也为消费者提供动感的时尚氛围。这种自由而现代的空间布局，在提供时尚饮食空间的同时，满足消费者个性消费的诉求。设计创意虽然着力否定既有模式，但它并不否定对秩序的追求，而是建立起另外一种秩序化的模式，从而实现不同寻常的新鲜审美体验。设计中的艺术创意往往是在创造一种假象中实现自身价值。逻辑学中命题非真即假，而设计中的艺术创意往往是真假共生，真假转换。艺术创意的情感诉求，就是要在功能之外创造出超越功能的假象，满足使用者的情感体验。这种假象因其精妙的构思、合理化布置，不但没有掩盖真实功能的价值所在，反而相得益彰，将假象转换成使用者心中真实的审美体验。

命题是语句的思想内容，语句是命题的语言形式，任何命题都不能脱离一定的语句而存在，命题只有通过语句才能表达。命题与语句之间的区别有以下四点。一是命题作为思维形式，是精神形态的东西，是逻辑学研究的对象；语句作为语言形式，是物质形态的东西，是语言学研究的对象。二是任何命题都要用语句来表达，但并非所有语句都表达命

题。一般地说，陈述句、反问句表达命题，疑问句、命令句、感叹句不表达命题。三是命题的结构与语句的结构不同，简单命题中的直言命题形式由主项、谓项、联项和量项组成；而表达这种命题的语言形式，则由主语、谓语等组成。四是同一个命题可以用不同语句表达，同一个语句可以表达不同的命题。

命题作为逻辑思维是一种理性思维，语句恰如理性思维的现实符号，是命题的语言形式；而设计创意也是创造一种视觉符号，但其指向的不仅仅是理性思维而更主要的是感性思维的审美体验。设计创意以物质形态的具体存在物为途径，引导或迎合主体到达一种审美的精神境界。语句有陈述句、反问句、疑问句、命令句和感叹句等，和逻辑命题不同的是，在创意设计中，不但可以采用陈述和反问，疑问、命令和感叹同样是设计中艺术创意的重要方法。各种语句虽然在表达一种确定的命题内容，其本身却包含感性经验的内容。比如，陈述与深沉的思绪，反问与尖锐的启迪，疑问与稳定的诉求，命令与坚定的信念，感叹与情绪的抒发，这些都可以为设计中的艺术创意提供灵感。陈述的创意方式，可以通过形态构成、功能实用和环境氛围的组合来实现，接受者在平稳的逻辑联系中体味到陈述式的艺术感染力。这种方式较为平稳，但也是耐人寻味的。反问式的创意方式，可以通过否定自身的方式，激发情绪、引起共鸣。在类似反对使用动物皮毛的公益设计中，就经常采用反问的方式。疑问的方式，挑战的是好奇心和对确定性的诉求。疑问式的创意法则，主要通过不确定的存在形态，以挑战接受者感觉心理对稳定的追求，在体验感觉丰富性的过程中，实现审美价值。很多具备当代艺术气质的城市小品设计是这方面的典范。命令式的创意设计，可以通过夸张的设计手法，实现指示的功能，是对设计目的有意图的强化。通过艺术性的加工，命令的强迫性以诙谐的设计手法得以巧妙实现。感叹是情感的抒发。面对令人感叹的设计艺术创意，人的心灵受到一定程度

的激发，产生或如临深渊，或望洋兴叹般的心灵体验，在创意模式夸张的手法中经常得以体现。在命题结构和语句结构的比较中，我们可以发现内容与形式之间的不同之处，但设计中的艺术创意，则是通过感觉将功能结构、审美形态和审美体验联结起来，以联结的合理与巧妙达到对审美体验和审美价值的实现。和命题与语句类似，感觉部分和审美心理具有异质同构的联想空间。但在感觉形态和审美心理之间存在不对称的情况，正如逻辑语句中存在的"歧义语句"。与对"歧义语句"的规避不同，创意设计中允许这种歧义存在。往往这种歧义反而会产生意味深长的审美艺术感受。

三、艺术创意是审美推理的过程

人们在进行审美体验活动的时候，各种审美体验是以自然涌现的方式产生的。这种自然涌现也就是不自觉地涌现，在这个过程中没有刻意的理性判断。事实上，从形式上看，审美体验的获得，大都存在两个过程：一是无意识的自然迸发；二是有意识的人为推理。这两个过程都是以人类实践中经验和理性的内在积淀为依据才能实现的。这种内在的积淀过程是一个有机合成过程，不是机械的添加，而是已经内化成人们自身的一部分，深刻地影响着人类的审美实践。审美体验中无意识的自然迸发，是人类内在积淀直接驱使着人类情感抒发，很多情况下，这一过程会忽略人类对审美对象的理性思考。而有意识的人为推理，是人们面对某些新的审美对象，重新对其进行经验和理性的总结从而达成一种领悟，进而回归到第一种无意识的自然迸发的审美境界。所以上述两个审美过程，在形式上以有无意识为差别，共同回归到直接性的审美体验中来。不管哪种审美途径，都内在地包含着一个推理的过程，我们可以从逻辑学中推理的相关特点，发现设计艺术创意的独特逻辑。逻辑学中的推理是指，根据一个或一些命题得出另一个新命题的思维形式，包含前

提和结论两个组成部分，推理所根据的命题，叫作前提。由前提得出的那个命题叫作结论。设计中的艺术创意则是通过设计存在物，引起人们特定的审美体验。

逻辑通过语言符号，实现对逻辑内涵的认识、论证或反驳；而设计中的艺术创意也是通过一种视觉符号，使人们产生一种审美的体验。此两种符号，既有本质上的不同，又有量的相关性。语言符号是人们在长期的实践交流中，由任意、随机的符号，不断演进、充实、稳固下来形成的符号；而设计中的视觉符号则是不完全稳定的，具有灵活可变性，在实践中和人们的审美情感具有直接或间接的联系。从汉字演进的历史，我们又可以发现语言符号和设计视觉符号之间在量上的相关性。汉字符号是一种通过对具象事物不断以图像的方式抽象、简化而稳定下来的文字。它记录了人类历史和思维演进的重要内容。汉字产生、发展的方法，记录了人们在视觉抽象过程中内心所蕴含的情感体验。而设计视觉符号可以说是对人类本初视觉经验的一种回归，通过具象或者接近具象的符号，通过实践经验中积存的关于形状的体验实现人们的审美体验。这个过程在文字稳定以前，占据人类长期的实践经验；同时这些视觉体验，也是文字和抽象思维诞生的必经之路。抽象思维一旦发展起来，人们直接感悟的能力就相对弱化或者相对被忽视。程式化的抽象符号，已经在一定程度上异化了人类，人们的感受力因为程式化的设计而减弱，而这种感受力本来是人类重要的本质力量。此外，语言符号与设计视觉符号的一个重要的区别就是，设计视觉符号因其直观而鲜活的视觉形象，更能直接引起人们的审美共鸣，调动起人们的审美情感，这种视觉符号，同时也就变成一种情感符号，这也是人类全面发展的重要组成部分。所以通过设计中的艺术创意实现人们的审美诉求，恢复人们视觉的感受力，是一件非常有意义的事业。

逻辑学中常见的推理分类方法存在以下几种：直接推理和间接推

理；必然性推理和或然性推理；简单命题推理和复合命题推理；演绎推理和非演绎推理。演绎推理能够进行连续的逻辑推演，而且各个推演阶段的结论都是从前提必然地推出来的。就其认识作用来看，演绎推理既可以从一般推出一般，也可以从一般推及个别，还可以从个别推至个别。非演绎推理是不能进行始终不失其必然性的连续的逻辑推演的推理。这包括归纳推理和类比推理。归纳推理是从反映个别性知识的前提出发，创造性地推出一般性知识的结论（从个别推出一般）。就认识作用方面来看，归纳推理具有从个别推及一般特点的或然性。类比推理是这样的推理：在对两类（或两个）对象做了分析比较的基础上，依据两类（或两个）对象某些相同或相似的属性，进而推断这两类（或两个）对象的其他属性也相同或相似，类比推类可以从特殊推特殊，也可以从一般推一般。

设计中的艺术创意，通过形式的创造直接推出相关联的情感。例如，有些城市雕塑设计通过不稳定的视觉效果，让人产生紧张的审美体验。如两个塔尖接触使整个雕塑保持平衡，它将人们紧张的心理通过这一点的平衡直接体现出来，以一种个别、独特的方式将人类普遍存在的心理外在地固化出来。人们在欣赏的对象性活动中，再现了某种心灵的经历，以保持距离的视角体验了紧张的审美感受。紧张的心理体验，可因各种情形而产生。大到冷战危机、能源危机、环境恶化等大的社会问题，小到个人的安危、得失、成败等心理。这个设计以直观的形式，通过收罗各种紧张的情况，以一个紧张的时间断面表现出来。这个直接的推理过程事实上内在地遮蔽了一系列的经验总结、形式选择的过程。设计创意通过收敛经验和发散体验两个过程，螺旋式地实现了艺术对生活的升华。之所以说这种设计创意是一种直接推理，是因为设计形式本身能够直接作用于人的自然心理感受，进而扩展到社会体验等方面。在设计的艺术创意中，可以通过很多形式创造出人类所经验的心理感受。

　　除了直接的推理过程，设计的艺术创意还可以通过间接的方式进行。对于这种创意形式，人们有时候难以直接洞悟，需要进行一定的分析，才能实现审美体验。比如，一些广告需要通过间接的分析，才能了解广告设计中的语境和情节，才能达到一种审美体验。审美中间接推理过程，内在地涉及了人类历史所创造的方方面面的文明成果，没有对人类成果的认知和理解，就没有这种间接推理的过程。所以很多设计创意都是一种凝练的人类文明的视觉载体，不论从设计创意的构思、改进直至成熟与鉴赏，都需要对人类文明有深入的认知。这类间接推理式的设计创意，通过独特的语境和情节设计，采用拟人、诙谐、联想等设计方法，将设计目标建立在人们审美愉悦和情感认同的基础上，从而为目标的达成奠定重要的前提和基础。

　　设计艺术创意中存有必然性的推理过程。通过特定形式的设计，人们必然会推出某种结果，这种推理不管通过直接审美体验，还是通过间接推理判断，都通向某种确定的价值导向和审美倾向。更多的艺术创意是通过视觉形式和内容，表达多重的审美意味。如"流行"主题海报设计中，设计者对现实生活中猫的形象进行了一种艺术加工，抽象地提取出猫的柔韧、灵活的身体形象。猫在玩耍的时候，经常追逐自己的尾巴。这种形象和人在现实中对流行事物的态度和行为联系起来，生动地传达了一种普遍的社会现象。但对此创意的解读不是唯一的。对于流行的追求或许只是一种徒劳，再怎么拼命也只是像猫追自己的尾巴一样徒劳，然而乐趣就在于对流行的执着追求。这是内容解读的或然性推理。内容解读的或然性情况，比较单一的推理，更能够深刻地传达设计艺术创意的表现力。除了内容解读的多重性，形式同样可以带来多重的视觉体验，并在不同视觉形式判断的交错处，体验独特的审美感受。

　　推理中有简单命题推理和复杂命题推理，设计中的艺术创意也普遍存在这两种情况。简单的艺术创意往往采取直接的艺术形式作用于人们

的审美感官，而复杂的艺术创意则是通过表面的视觉形象展现背后的、更深层次的意味。简单艺术创意创造出吸引人的直观视觉形象，通过和谐构图、亮丽色彩直接传达出美的信息，吸引人们的视线，让人在短暂的目光接触下，直接感受美的存在。这种简单的艺术创意，是使生活亮丽起来的直接主要形式。人们的心情在这种设计环境中，会得到陶冶和熏染，产生莫名的愉悦感。简单的形式直接诉诸作为自然属性的人对空间感、运动感、秩序感的追求。虽然形式本身具有时代的特征和局限，正因如此，简单形式审美本身才会产生简单的审美意味。如果说简单的艺术创意推理过程是人们对秩序性和丰富性双重的审美追求，那么复杂的设计艺术创意推理则主要是人们理性在审美体验中的价值追求和价值实现，通过理性的适度参与，结合审美形式，是简单艺术创意审美体验在一定程度上的深入。例如，复杂的设计艺术创意，则至少具有两个或两个以上独立设计元素才可以实现，或者借助艺术创意所处的环境或创意载体本身共同实现。复杂创意的推理过程，使创意本身具有与人们互动和游戏的意味；简单创意则更多是将自己直白地展示给人们。不管简单创意推理还是复杂创意推理都是以审美的形式出现。

演绎可以从一般推出一般，也可以从一般推及个别，也可以从个别推到个别。艺术创意中的演绎，必然是从个别导向个别，前一个"个别"是设计物的独特性，后一个"个别"是审美体验的独特性。而这种审美体验又具有可交流性，通过交流将设计创意导向一般共性，使一般寓于个别之中，是一般和个别的完美结合。这种创意是通过设计创造出合理性，创造出演绎的过程。在演绎推理过程中，创意设计通过特定的形象设计，使受众通过推理和想象进行二度创造，将设计者意欲表达的内容，通过特定途径的设计，实现审美演绎，丰富审美意象。如一则吸尘器广告设计中，龟壳本来和吸尘器风马牛不相及，但如果将龟壳的坚硬、乌龟肉体的柔软、吸尘器强劲的动力结合起来，生动的情节就会

在人们的想象中演绎出来。这种别出心裁的情节设计，通过一个貌似无关的内容推演出来，设计者独具匠心的设计创意引起受众的趣味认同，实现了宣传的效果，同时传达产品强大的功能和良好的品质，形象而生动，其诙谐隐讳的方式和无声胜有声的方法无疑是一次成功的功能宣传广告。再如一则睫毛膏广告，运用超长的眼镜腿表示使用睫毛膏后睫毛的修长。夸张的眼镜可以为修长亮丽的睫毛留有足够的舒展空间，通过眼镜推演出睫毛的状况，从而体现睫毛膏的"超长"效果。"文似看山喜不平"，在设计创意中，如果可以采取一定相关的形式，而不采用直接表达的形式，在人们想象力的参与下演绎出来，可以达到另一种意味隽永的审美体验。需要强调的是，这类似的演绎推理在广告中的运用需要主题提示，否则这种演绎将无所适从。

非演绎推理包括了归纳推理和类比推理。归纳推理和演绎推理是有明显区别的。第一，前提和结论联系的性质不同。演绎推理的前提和结论之间具有必然的联系，是必然性推理；而归纳推理的前提和结论之间，除完全归纳推理外，都是或然性的推理。第二，结论的范围不同。演绎推理的结论并没有超出前提的范围，而归纳推理的结论，除完全归纳推理以外，一般来说都超出了前提的范围。第三，思维的方法不同。演绎推理是从一般性认识推出个别性认识，而归纳推理是从个别性（或特殊性）认识推出一般性认识。认识的走向正相反，这是二者之间最明显的区别。归纳推理和演绎推理又有密切的联系。第一，演绎推理的前提是蕴涵结论，因而，它就为人们证明真理、确定科学理论提供了充分可靠的方法。而归纳推理结论较前提而言提供了更多的信息和概括内容，因而它就为人们发现真理和构建科学理论提供了必要的、有益的手段。第二，演绎推理的大前提是由归纳推理提供的。因而演绎推理离不开归纳推理，而归纳推理作为前提的个别性知识，须以一定的理论作为指导，并通过观察、试验等方法获得。归纳推理（不包括完全归纳

推理）的一个重要特点是：结论的知识超出了前提所提供的知识范围，换言之，前提并非蕴含结论。

如前所述，设计中艺术创意的逻辑，既有和逻辑学相类比的思维模式，也有超越逻辑并可以被接受的具备创意自身特定的逻辑。归纳不管是完全归纳还是非完全归纳，其特点都是归纳的结论都与前提范围不同，或者超越前提范围，试图通过归纳经有限推向无限，从已知推向未知。这是归纳在逻辑学中的存在状态，是一种有意识的逻辑思维状态。然而设计中的艺术创意，有时需要将无意识归纳运用到艺术创意中。也就是说，设计者通过总结人们无意识归纳的结论并有意识地将这种结论变换，并使人们产生新奇的审美感受。在现实生活当中，存在大量这种类似的情况。约定俗成、习以为常、熟视无睹等词语都是描述无意识归纳的情况。这种创意手法可以带给人突如其来的新奇感，提醒人们对无意识归纳进行自省，在理解这种创意逻辑的过程中，实现审美的意义。比如，很多道路设计创意，就是通过人们在无意识归纳中，通过视觉错觉，将道路变出超越常规道路的状况，从而实现审美体验。很多意想不到的结果，并不是不可以理解，而是与人们常规归纳的结果相差甚远，从而产生饶有意味的创意效果。通过总结和归纳人们无意识归纳的结果，并运用一定手法将无意识归纳的结果改变，从而实现艺术创意。设计者必须具有归纳的能力，设计"为人"，而不仅仅是实现自己的某种念头。从生活中归纳出大众习惯心理和惯常行为是设计师必备的功课。逻辑学中的归纳将个别统一于一般，而艺术创意中的归纳则是通过归纳的归纳，并改变之，以鲜明的独特性实现审美价值的创作。

上述归纳是艺术创意的一个角度，使人们产生"还可以这样！"的感叹；另外一个角度则是通过设计者的归纳，归纳出令人们恍然大悟或豁然醒悟的创意结果，使人们发出"原来是这样！"的感叹。前者是通过否定约定俗成实现创意，后者是通过强化习以为常实现创意。很多现

实中"无所谓"的存在物，通过特殊的艺术加工，经由设计者发现美的眼睛和创造美的双手，强化地凸显其独特的艺术魅力。

类比推理在逻辑中的运用是通过不同事物间已知部分的关系，推出未知部分的关系。而在设计艺术创意中，可以通过类比创造出新颖的物品。很多仿生学的设计在某种程度上都是一种类比方法。艺术创意不是对设计功能的否定，而是对功能形式的超越。功能结构的总结和发现，在人类设计文明中具有重要意义；当今时代，人们已经不仅仅满足于对自然物功能特征抽象的总结归纳，还需要回归并丰富设计存在物的形式多样性。这也是设计中艺术创意的重要领域和发展方向。如一些盛水器造型设计，都超越了盛水器物的基本功能形式，以弯曲随意的造型回归水的自在状态，从而创造出独特的审美意味。和逻辑学中的类比不同，逻辑学中的类比主要是寻求一致性，而艺术创意中的类比则主要是在类比中寻求差异，类比作为差异的基础，差异性形成超越类比的审美体验。以类比为基础，创意设计可以通过形式抽象、夸张放大、夸张缩小、适当变形等手段实现审美价值。

综上所述，设计中的艺术创意具有自己的逻辑结构，这种逻辑结构主要是建立在审美形式和审美体验之间，使创意逻辑具有可理解性和趣味性。在逻辑学结构和创意逻辑结构之间，通过结构要素的语言和含义向符号和情感的类比转化，逻辑学中的观点，很多都可以为理解创意逻辑结构提供参考和佐证。当然因为创意思路更加多元的存在可能性，逻辑学的相关理论无法完全穷尽设计中的艺术创意，但逻辑学中许多有启发性的理念对设计中的艺术创意依然具有重要的价值。

第五章　设计中艺术创意之经济论

　　设计中的艺术创意对推动经济发展，促进文化繁荣起到积极的作用，其表现方式是文化和经济的互生共荣。设计中的艺术创意是贴近人们生活的实践领域，充分体现在人们日常的生活起居中，人们通过市场消费，接触各种各样的创意，不知不觉地受到市场规律的影响和支配。艺术创意是通过市场行为广泛地实现其自身审美价值的，市场环节和艺术创意之间既是彼此推动，又是互相引领的关系，设计中的艺术创意对市场审美价值的贡献，揭示了其如何影响传统经济规律，增强市场竞争力，并获得超值的市场收益，为经济活动提供理论上的参考。

第一节　创意实现文化与经济共生共荣

　　经济的快速成长与成熟要比文化的成长与成熟快速很多。从个体的角度讲，经济和传统文化具有显著不同的特质。经济直接指涉物质利益，而传统文化更多关乎内心精神世界。经济状况的改善给人以切身的

感触，可以说立竿见影地对个体物质需求和心灵满足产生作用。一个浅显的例子：骑自行车比徒步行走要便捷和省力得多，开车又比骑自行车具有更大的优势，驾车既可以风雨无阻，又不需像自行车那样必须在行进中保持不倒。这里不仅仅是说明从无轮到有轮，从双轮到四轮的差别。更重要的是这种差异带给人们的心理体验。归根结底，经济的发展主要还是提供给生命一种物质性的保障，文化的张扬才可以填实生命保障的另一个重要方面，即精神性的依托和归宿。

一、创意推动经济发展

"文化搭台、经济唱戏"的提法具有深刻的历史渊源和现实背景。作为一种具有相当共识性的时代说法，必有其客观事实作为基础。在经济浪潮汹涌澎湃的市场环境下，的确存在着很多以经济利益为目的，而披着文化的外衣进行市场运作的行为。传统文化的现代性转化，甚或进行畸形和扭曲的转化而为牟取经济利益服务的现象屡有出现。而这种提法的出现，除了具有客观事实性，更主要的是源自主观倾向性。这一主一客很好地暴露了传统文化和现代经济的悖论处境，眼前利欲和长远关怀的冲突。孔子曾提出见利思义，孟子提倡去利怀义，他们认为利是社会动乱和危害人心的根源，必须进行抑制。孔孟之道作为中华文化"轴心时代"的典型代表对中华文化的构建和民族性格的形成产生了重要的影响。尤其自汉武帝的"罢黜百家，独尊儒术"起，"仁义礼智"等诸多儒家正统观念更是得到政治当权的支持和发扬。一提到"利"字，一种内心的耻感便油然而生，至少在很长一段历史时期内，中国人是忌讳公开谈论经济利益的。这种心理构建和文化模式从今人的视角望去具有极大的历史局限性。但在中国两千年的封建社会中，这种思想的确立，从一定角度讲对维护封建统治不无裨益。历史的事实同样证实了包括"重义轻利"思想在内的传统文化的确创造了稳定而久远的中华

封建文明。然而世界历史进程没有给予中国封建社会得以持续的外部条件。从 18 世纪中叶的鸦片战争开始，西方世界以船坚炮利作为现代文明的代表对传统的中国进行了大肆的侵略。自此百余年的民族灾难一次胜过一次地敲醒沉睡的国人，现代文明是拯救当时灾难深重的中国人的唯一道路。显然，发展和繁荣经济是无可回避的重要途径。改革开放以来，建立健全社会主义市场经济更是将经济建设推向时代的核心地位。

从时间的角度看，传统文化先于当代经济模式，并植根于民族性格之中；同时经济的发展更以其时代强音成为当下主流。此二者的磨合、融合直至谐和是时代赋予我们的必然课题。其实，先秦诸子还有很多关于经济物质条件的合理性论断。孔子之前，管子就曾把物质利益的满足视为提高社会道德水平的必要条件。他指出："仓廪实而知礼节，衣食足而知荣辱。"（《史记·管晏列传》）只有满足"仓廪实""衣食足"这些物质条件，才能使人们"知礼节""知荣辱"。当然，不同时代对物质消费的标准是不同的。现代社会繁荣的经济市场是国家进步、国家尊严的实践基础。荀子作为儒家代表，先秦诸子学说的集大成者，同样继承了儒家"先富后教"的思想，即规劝在上者当以义克利，同时，把重利的着眼点放于劳动大众的身上，主张惠民、富民，强调普通民众的利益。梁启雄《荀子简释》说："孟子重义轻利，荀子重义而不轻利。"[1] 荀子说："人生而有欲，欲而不得，则不能无求，求而无度量分界，则不能不争。争则乱，乱则穷。先王恶其乱也，故制礼义以分之，以养人之欲，给人之求。使欲必不穷乎物，物必不屈于欲，两者相持而长，是礼之所起也。"（《荀子·礼论》）礼起源于人的生理欲望，礼的作用是调节人们的欲望，满足人们的需求，维护人的正当利益。可见，荀子是不轻利的，他重视人们的利益价值和生存权利。时代不同，法度

[1]　梁启雄.荀子简释［M］.上海：上海古籍出版社，1956：1.

有异，但富民的指导思想是不变的。传统文化是扎根在封建社会生态之中的，作为历史产物必有其合理性因素。转入当下中国，"取其精华，去其糟粕"已然成为一种成熟对待传统文化的思想指针。文明的精华通常具有持久的生命力，不同时代表现出不同的具体形式。在当今经济时代，文化必定在一定层面和角度进行现代化转型。文化和经济从来不是互不兼容的，尽管在不少地方存在倾向性冲突。很多情况下经济与文化和谐共存，甚至互相转化。

当下中国，对"文化搭台、经济唱戏"的这一现象的解读必定是多维度的。在商界看来，文化艺术创意可以带动经济，促进利益增值；对学界而言，经济影响传统文化，担心传统文化被解构或走向式微。资本世界的最大特点是利益，它并不在意文化的民族性、地域性和传承性。并且资本具有势不可当的渗透力。文化和经济共生共荣，是发扬传统文化的必由之路。更为关键的是我们对待自己传统文化的态度，以及如何对待自己的文化。

二、创意促进文化繁荣

对外来文化的审慎之余，我们更多的应该是反思。反思创意如何促进自身文化繁荣，创意如何促进自身文化传播。从资源的角度而言，中国传统文化资源丰富。不论是思想形态还是视觉符号，都为形象化创意设计提供了丰厚的资源储备。从科技手段而言，中国的数字技术、人工智能、网络传播为文化繁荣提供了坚定的科技保障。然而，要真正实现创意促进文化繁荣，归根到底要依靠人，依靠人的创造力。首先是创意意识，不论是文化繁荣还是文化输出，对自身文化的自我意识和跨文化交流的意识都是首当其冲的思想准备。其次是创意能力，这种能力是创意精神与创意方法的综合。对人们审美现状和审美焦点的敏锐把握，对审美路径和审美逻辑的精准定位，对文化复兴路径和文化创意实现的全

面熟悉，都是创意促进文化繁荣所面对的重要问题。创意促进文化繁荣的背后，是民族自我历史的认知、民族自我意识的加强、民族文化自信的树立和民族文化力量的拓展。

当下中国面临的"文化搭台、经济唱戏"的现状与中国面对经济全球化的现状是一个问题的两个方面。一个真正的大国，不仅体现在为世界贡献了多少 GDP，它还必须在文化、在人类的价值观上，拥有影响和引导这个世界的力量。商业经济的繁荣的确给国民带来了更加丰富的生活模式。多元化也是世界发展大趋势，简单地排斥和否定是没有意义的。理性地认识这繁华富足背后的真相，对于一个民族的繁荣发展是必不可少的。西方资本市场进入中国，抑或是我们主动地引进西方资本来发展自己，是一种尊重客观历史局势的理性举措。与此同时我们也将承担随之俱来的负面影响与文化压力等。

基于发达国家对我国的经济和文化行为，我们可以认为是一种"经济搭台、文化唱戏"的策略。在国际经济交流当中，很多时候文化成为为经济开道的急先锋。文化对人的渗透是以潜在的模式进行的。一些发达国家善于利用文化的软力量扩大自己的全球政治、经济利益。"他们有在世界范围扩展文化生存空间的强韧意志和清醒意识，以及符合文化运作规律的'推销'策略和手段。"① 我们认识到这种现象背后潜存的危机，于是有了对"经济搭台、文化唱戏"的认识。

三、创意实现文化和经济之间的互动

世界文化是多样性的，经济全球化急剧冲击着世界文化多元性。任何一种文化的式微和泯灭对全人类而言都是一种损失。文化人类学者已经深刻地阐述了这种观点。正确面对全球化浪潮中我们自己的文化与经

① 曾耀农. 艺术与传播［M］. 北京：清华大学出版社，2007：103.

济，并采取积极举措是至关重要的。著名历史学家许倬云说："由黄河流域为核心的'中国'，一步一步走向世界文化中的'中国'。每一个阶段，'中国'都要面对别的人群及其缔造的文化，经过不断接触与交换，或迎或拒，终于改变了自己，也改变了那些邻居族群的文化，甚至'自己'和'别人'融合为一个新的'自己'。这一'自己'与'他者'之间的互动，使中国文化不断成长，也占有更大的地理空间。从新石器时代开始，历经了数千年，一个多元而复杂的中国文化体系，终于成形。"① 稳定的文化和进步的文化各有其历史背景，但稳定与进步的交替更迭则是文化存在的主要模式。全球化进程对于中华文化的进步是挑战，更是机遇。毋庸讳言，现代文明主要发端于西方，其中产生了众多对人类有巨大贡献的科技发明。当今文化视角一定应当是全球意识、全球观念。吸收外来有利于自身的文化，并将其吸收和内化，这是一个必然且有效的发展模式。外来文化不是洪水猛兽，我们没有必要战战兢兢地欲迎还拒。中华民族有着悠久的文化传统、深厚的历史背景，所有这些都应当成为我们坦然接受外来文化，细致辨别真伪的强大后盾。一个伟大文明一定具备接纳和融合外来文化的内在活力。伟大的文明是开放型的，是在不断吸收、拓展和融合的进程中确立的，过去是这样，现在也应该是这样，未来必定还是如此。封闭的文明会因为丧失新鲜血液而逐渐萎缩，直至消亡。科学是没有国界的，如果说中国封建社会的机制不利于科学技术的发展，那么今天的世界，我们应当积极地吸取外来科学技术发展自身，并且在吸收的基础上更进一步。在国力强盛、国运亨通的年代，民族的认同感和自信心是很容易确立的，也是很乐意接受他者文化的。但认同感和自信心在国力复兴伊始更应当得到强化和确立。当下中国正处在伟大复兴的开始，势头强劲，在这种情况下

① 许倬云. 万古江河［M］. 北京：清华大学出版社，2006：3.

更应当充分张扬传统文化的优秀内涵，化古为今、化他为我、化西为中，进而将中华文明在不断开拓中发扬光大，在继承发展中不断强大。

文明的发展不仅仅要引进来，在当今时代走出去同样重要。如何走出去是一个值得认真思考的问题。如前所述，文化与经济经常存在着倾向性分歧。但纵观历史，横向看世界，任何强势文明往往都伴随着繁荣的经济。发展经济是文化繁荣的物质保证，文化的传播同样需要经济的支撑。在文化传播方面，我们已经充分认识到其重要意义。我们在国际体育赛事、杂技表演、世博会展出、文化交流、国际电影节以及兴办孔子学院等方面所做出的努力，对发展中华文明都做出了重要贡献。这些事情都是以一种人为直接干预的方式进行的，需要一种人为力量的推动，这当然也是一种很好的模式。中华民族五千多年的文明史缔造了无数的优秀成果：建筑方面，有长城、都江堰、故宫，以及历史上的造船艺术等在当时都标榜全球；自然科学方面，中国最早发现了很多数学定律，张衡在两千年前就发明了地震测试仪；军事方面，《孙子兵法》《武穆遗书》等真正地影响了世界的军事进程和格局；哲学方面，单单《老子》和《周易》两本著作就已经把中国的哲学地位推到了世界哲学鼻祖的行列；旅游方面，包括五岳、佛教四大名山在内的世界文明的景点，每年都吸引了大量的海外游客，这也是向世界传达中国美好的一个重要载体；民间艺术方面，乐器、杂技和手工艺术等，中国都有让世界叫绝的绝活；体育武术方面，伴随着少林寺在全球的大手笔营销和品牌推广，中华武术在全球引发了一场不断升温的武术热；医药学方面，中医一直是让全世界感到神奇并赞叹的骄傲，刮痧、针灸等让各地的中国热延续；书法、绘画方面，中国的汉字不但是传文达意的工具，而且汉字本身所隐含的美学和哲学是世界上其他文字所无法比拟的；饮食方面，中国菜馆已经在很多国家开设起来。许多文明财富应当以适当的方式走出国门，走向世界，让世界了解中国。如何将我们的文明推向世界

是一个庞大的时代课题。简单讲，当下中国从政府行为来看可以分为两大类：政府直接干预和政府间接鼓励。政府直接干预，比如，开设孔子学院、参加国际竞技赛事、举办博览会等。政府间接鼓励主要从政策法规方面下手，提供政策扶持、利益保障、途径指导等。为鼓励文化创意产业的国际交流，北京发布的《北京市"十四五"时期文化和旅游发展规划》中指出要开创文化和旅游对外合作新格局。提升首都文化和旅游影响力。深化对外文化交流合作，服务保障国家外交大局，积极参与国家年、文化年、旅游年等大型文化交流活动，充分彰显中华文化的独特魅力。对标世界旅游目的地城市，开发系列精品入境旅游线路，提升故宫—颐和园—长城在内的传统旅游线路服务品质；拓宽入境旅游营销渠道；拓展入境旅游市场；提升入境旅游服务能力。稳妥有序推动文化和旅游领域"两区"建设，推进试点政策落实，促进试点项目落地。推动建设有特色的市内免税店，促进出境旅游意愿在京实现有效替代。支持更多商业企业申请成为离境退税商店，扩大离境退税即买即退试点范围。鼓励文化产业园区、特色街区等兴办小剧场、文创商店等城市文化空间，激发文化和旅游消费增长潜力。有力服务保障国家外交大局，积极参与国家年、文化年、旅游年等大型文化交流活动，充分彰显中华文化的独特魅力。举办文化交流品牌活动，持续深耕"欢乐春节""魅力北京"等海外推广活动，推介北京文化和旅游资源。借助中国国际服务贸易交易会、北京2022年冬奥会及冬残奥会等重大节展赛事，精心策划高水平文化交流活动。举办好中国京剧艺术节、中国戏曲文化周、北京国际音乐节、北京新年倒计时等品牌活动，做强国际文化节庆品牌。积极发展民间文化交流合作，支持院校、智库、媒体、企业与名家开展国际文化交流。博大精深的中华文明有着巨大的潜在财富，有待我们去发掘和弘扬。其中各种各样的艺术形式，因其感性形态对于文化的传播具有天然的优势。我们的传统神话故事可以通过动画的形式出

口；传统乐器、杂技可以组团巡演；书画艺术可以定期进行国际运作等。通过适当的运作模式，小到可以拓展就业领域，更进一步可以发展经济，大则可以弘扬文化，实现文化与经济的共生共荣。

综上所述，文化与经济的关系具有特定历史阶段和特定领域的独特性，表现出或共生共荣，或有所偏长，甚至是此消彼长的关系。当下，经济的突飞猛进和文化的继承发展，也表现出一定的时代困境，所谓的经济优先或是文化优先更多是着眼点不同所致。但无论如何，立足本民族的现状，致力于本民族的发展应当是一种合理的选择。不管经济打头阵还是文化急先锋，都有必要以艺术创意为重要方式方法，都是为了能够并肩作战，共同繁荣，造福华夏，惠及世界。

第二节　艺术创意的经济学规律论

设计中的艺术创意在当今经济活动中具有举足轻重的意义。在设计活动中增加审美价值、增加产品的附加值，当这种附加值成为市场供需关系中的重要因素，它的价值就不仅仅是一种附加，而成为地地道道的价值载体。好的商品，往往不是同类商品中价格最低廉者，而是物美价廉者。这个价廉应该是在物美的基础上的一种物有所值。然而，创意在市场中的价值实现主要是通过增强产品的竞争力来实现的。下面我们就从微观经济学相关理论中认识艺术创意如何增强产品竞争力及其审美价值的所在状态。本节中有关微观经济学的相关知识，主要参考的是华夏出版社出版的美国经济学家保罗·萨缪尔森和威廉·诺德豪斯的经济学著作《微观经济学》第十六版，特此说明。

一、艺术创意改变供求弹性

在经济学中，商品的供求对于价格变动有一定的反映程度，对此种反映程度进行定量分析的方法就叫作弹性。商品市场中存在供求两个方面，即需求的价格弹性和供给的价格弹性。我们可以通过分析，发现艺术创意是如何对弹性产生影响的。

需求的价格弹性，有时称价格弹性，是衡量一种物品的价格发生变动时，该物品需求量变动的大小。价格弹性的准确定义是需求量变动的百分比除以价格变动的百分比。不同的商品具有不同的价格弹性。当一种商品的价格弹性很高时，我们称这种物品是"富有弹性"的，意思是该种物品的需求量对价格变动反应强烈。当一种物品的价格弹性很低时，我们称这种物品是"缺乏弹性"的，也就是说该物品的需求量对价格变动反应微弱。

总之，经济因素决定了个人消费品弹性的大小：奢侈品、拥有替代品的物品及消费者有较长时间调整其行为的物品弹性较高。

我们根据价格上升时需求的变动量，可以计算出弹性。价格弹性的确切定义，是需求量变动的百分比除以价格变动的百分比。如果价格变动 1 个百分点引起需求量的变动超过 1 个百分点，则该物品就富有需求价格弹性。例如，如果价格上升 1 个百分点，导致需求量下降 5 个百分点，则该商品就富有价格弹性。如果价格变动 1 个百分点引起需求量的变动不足 1 个百分点，则该物品就缺乏需求价格弹性。例如，价格上升 1 个百分点而需求量仅下降 0.2 个百分点。如果需求量变动的百分点恰好等于价格变动的百分点，则称该物品拥有单位需求价格弹性。在这种情况下，价格上涨 1 个百分点会导致需求量下降 1 个百分点。

艺术创意存在于所有的设计领域，其中包括各种需求弹性的商品。同样功能、同样价格的商品，审美价值的大小对市场竞争力起到决定性

的影响。当今市场涵盖的商品种类跨度非常大，不管是新功能产品还是成熟产品，都需要通过艺术创意的手段，对其进行审美价值的投入。这是大审美经济时代对商品市场提出的必然课题。通过审美价值的增加，可以在一定范围内降低奢侈品的弹性，通过提高市场竞争力来实现价格弹性方面的优势。

（一）艺术创意增加市场收益

商品市场以市场收益为直接目标。不同弹性的商品，通过调整价格会对收益产生不同的影响：当需求缺乏弹性时，降低价格会减少总收益；当需求富有弹性时，降低价格会增加总收益；当需求具有单位弹性时，价格下跌不会引起总收益的任何改变。设计艺术创意的投入，可以通过额外审美价值的追加，在需求缺乏弹性的同类商品中，通过价格和审美价值的双重相互优势，增加市场占有量，实现总收益的增加。对于需求富有弹性的商品，通过审美价值的增加，可以相对降低为增加总收入而降价的幅度。

（二）艺术创意对丰收悖论和价格弹性的超越

丰收悖论是经济学中一个著名的悖论：假设某年大自然格外恩惠，寒冷的冬季冻死了所有的害虫；适于播种的春季早早到来；没有发生恶性霜冻；喜雨滋润了成长中的秧苗；阳光灿烂的十月使得收割顺利并得以运往市场。年终时，一家人愉快地坐下来计算一年的收入。但他们也许会大吃一惊：好年景和大丰收反而降低了他们及其他农民的收入。问题就在于人们对于食品的需求弹性。小麦、玉米等基本粮食作物缺乏弹性。就这些必需品而言，消费对于价格的变动反应迟钝。而这意味着收成好时，农民整体的总收益低于收成不好的时候。农业丰收提高农作物供给进而降低价格，但价格下跌并不会使需求增加很多。背后的原理就

在于食品缺乏价格弹性。

当今时代，商品市场非常发达，很多商品领域早已从卖方市场转变成买方市场。在这种情况下，大量生产简单粗放的商品，不会让人们产生消费欲望，而积压商品则会导致管理费用增加和资本滞流等一系列问题，如此一来，仅仅依靠提高产量来降低价格也不足以吸引消费行为。通过艺术创意可以使商品更吸引眼球，从而扩大商品的市场占有率。真正的丰收，需要在保证产量和质量的基础上注重审美价值的投入。

消费量并不是唯一受价格涨跌影响的变量。企业在制定其生产决策时也会受到价格影响。供给的价格弹性是一种商品的供给量对其市场价格的反应程度，确切地说，就是供给量变动的百分比除以价格变动的百分比。供给的价格弹性存在两种假设的极端情况：一种是完全没有弹性的情况。这种情况假定供给量完全固定不变，像市场上易腐的鲜鱼一样，不论市场价格如何，都必须全部出售。另一种极端的情况是供给有无限弹性的情况。这种情况是当价格有微小下降会使供给量骤降为零，而价格的稍许上升会诱发无穷多的供给。

事实上，市场经济中的绝大多数商品的供给弹性都是介于此两种情况之间的。影响供给弹性的主要因素是行业中增加生产的困难程度。如果所有的投入品很容易在现行市场价格下购得，正如纺织行业的情况，则价格的微小上升就会导致产出大幅度增加。这就表明供给弹性相对较大。另外，如果生产能力受到严格限制，如南非金矿开采的情况，即使黄金价格急剧上升，南非的黄金产量也只能增加少许，这就是供给缺乏弹性。

不论供给的弹性大小，设计艺术创意都是针对消费者需求，尽量创造出高性能、高审美价值的商品。严格地说，设计中的艺术创意不是仅仅依赖价格弹性给供给者提供市场导向，而是超越价格弹性对供给者的影响，是对现存商品追加审美价值，进而提高在同类商品中的竞争力，

将消费者眼光从异类消费品那里吸引过来。不管供给弹性的大小，艺术创意都可以使商品在同类产品中具有竞争优势，也可以在异类商品中更加吸引消费者的注意力。

二、艺术创意增加审美效用

为了解释消费行为，经济学悬设一个基本前提假定，人们倾向于选择在他们看来具有最高价值的那些物品和服务。为了描述消费者在不同的消费可能性之间进行选择的方式，人们采用了效用这一概念。效用表示满足。更准确地说，效用是指消费者如何在不同的物品和服务之间进行排序。这种排序依据的不是可观测或可衡量的心理功效或感受效用，只是一种科学构想，经济学家用它来解释理性的消费者如何将他们有限的资源分配到能给他们带来满足的各种商品上。效用可以理解为一个人从消费一种物品或服务中得到的主观享受或有用性，人们在最大化他们的效用，其含义就是他们总是选择自己最偏好的消费品组合。

对于市场上琳琅满目的商品，人们为何选择这样的商品而不选择那样的商品，这是一个值得深入研究的课题。艺术创意的参与对商品竞争力的影响是毋庸置疑的。人们可能为了买几个吃饭用的碗，或为了改变自己长时期的着装风格，从家里来到市场。但无一例外的，面对功能大同小异的商品，真正影响消费者消费行为的是商品的视觉审美价值。审美价值，是在功能之外的重要参考价值，缺少审美价值的商品在当今商品市场是缺乏竞争力的。人们对审美价值的关注，既有个体审美趣味的原因，也有大时代背景的深刻影响。单纯的功能实用价值已经不能完全满足消费者对商品效用的追求。审美价值是商品新价值的重要因素，同时也是满足新时代人们消费诉求的重要方面。

（一）艺术创意创造额外边际效用

经济学中存在一个重要的概念就是边际效应。举例说明，当你消费

冰淇淋的第一个单位时，会带给你一定水平的满足或效用。当你消费完第一单位冰淇淋的时候，你可能还想继续消费第二单位，这样会给你带来额外的满足和效用。但你一定不会一直继续下去，那样会让你肚子不舒服。因为每多吃一单位的冰淇淋带给你的满足和效用会降低，虽然总的效用还在以逐步放慢的速度累加。这其中涉及经济学中的重要概念就是边际效应。当你多吃一些单位的冰淇淋时，你会得到新增的效用或满足。这一新的增加量被称为边际效应。"边际"作为经济学中的关键术语，常常是指"新增"的意思。边际效用就是指消费新一单位商品时所带来的新增的效用。

边际效用递减规律是指随着个人消费越来越多的某种物品，他从中得到的新增的或边际的效用量是下降的。当人们消费较多的某种物品时，总的效用会趋向于增加。由于边际效用逐步递减，致使总效用会以越发缓慢的速度增加。总效用的增加减缓，是因为你所得到的边际效用随着该物品消费量的增加而减少。边际效用递减规律就是说，当某物品的消费量增加时，该物品的边际效用区域递减。

审美价值的效用相较于冰淇淋对人的效用，或许没有那么直接和清晰。冰淇淋对人产生的效用是基于人的生理特征，是一种生理体验；而审美价值的效用则是基于人类审美能力而言的，是一种情感体验。情感体验和生理体验在某种程度上具有相似性。人们的审美本质，也是更多地趋向于新奇的事物，对于司空见惯的事物会产生"审美疲劳"。新奇的事物可以永恒存在，但新奇的感觉会因为时间流逝和频繁接触而变得平淡无奇。这是人类审美实践的客观规律，正如经济学中的边际效用递减规律。所以为了不断满足消费者的审美诉求，调动市场活力，就需要通过艺术创意，不断地加强对新式样、新形态商品的投入。

（二）艺术创意创造超值审美价值满足替代效应和收入效应

当人们的货币收入固定不变时，价格上升就等于个人实际收入或者

购买力降低。如此一来，人们就可能减少所有物品的购买数量。这一效应便是收入效应，即价格变化通过对消费者实际收入的影响，进而影响物品的需求量。实际收入的减少通常会导致消费的减少，因此，收入效应常常会引起替代效应。替代效应就是当某一物品的价格上升时，消费者倾向于用其他物品替代变得较为昂贵的该种物品，从而获得满足。这种价格上升实际上就是相对于消费者购买力的实际价格上升。为了用数字衡量收入效应，需要考察一种物品的收入弹性。收入弹性表示在其他条件保持不变的情况下，需求量变动的百分比除以收入变动的百分比。高收入弹性，如空中旅行或游艇一类，人们对于这些物品的需求随着收入的增加而快速上升。低收入弹性，如食品等，人们随着收入的增加，需求仅做出微弱的反应。

　　审美经济的独特之处可以从替代效应和收入效应两方面看出。在经济环境充裕的当下市场，审美体验是人们消费生活中重要的组成部分，这是一个基本的前提。艺术创意给物品增添的审美价值通常具有独特性和新奇性的特点，不容易找到类似的替代品。实用功能产品可以较为容易地找到替代的商品，而具有独特审美价值的商品则不易被随意替代。随着人们经济状况的改善，消费水平上升，额外消费更多地投入在高收入弹性的物品和服务中。在这部分消费里，审美体验是一个重要的组成部分。审美体验可以带给人们更多的效用，但这种消费又不是生活必需品。正是审美体验这种双重属性，在经济环境优越的情况下，成为新的经济活力点。艺术创意应当更多地倾向于高收入弹性物品。除此以外，关注普通物品的审美价值投入，同样可以在同行业竞争中占据一定优势。

　　产品通常会有替代品和互补品。例如，牛肉和鸡肉是互相替代的物品。如果一种物品价格上升，就会带动对另一种物品的需求量上升。互补品则是其中一种物品价格上升，会相应地降低对另一种物品的需求

量，例如，汽车和汽油就是相互补充的关系。介于此二者之间的是独立品。艺术创意在物品中的实现，恰恰就是超越替代和互补的实用价值，具有独立的审美价值。审美价值可以直接带来更多的收益，或者在同等价格条件下具有更大的竞争力。往往艺术创意的独立价值会让人们在适当的范围内投入更多消费，以此实现对审美的追求和个性化体验的满足。

（三）艺术创意导致价值悖论

200多年以前，亚当·斯密（Adam Smith）在《国富论》中提出了价值悖论：没有什么比水更有用，然而水很少能交换到任何东西。相反，钻石几乎没有任何使用价值，却经常可以交换到大量的其他物品。现在我们可以解释说水的供给和需求曲线相交于很低的价格水平，而钻石的供给和需求曲线决定了它的均衡价格十分昂贵。这又因为钻石十分稀缺，因此得到钻石的成本很高；而水相对丰裕，在世界上许多地方几乎可以不花什么成本就能得到。但水的供给比世界上的钻石供给有用得多，这样一来在成本信息和事实情况之间就出现了不相协调的情况。实际上，水在整体上的效用并不决定它的价格或需求。相反，水的价格取决于它的边际效用，取决于最后一杯水的有用性。由于有如此之多的水，所以，最后一杯水只能以很低的价格出售。即使最初的几滴水相当于生命自身的价值，但最后的一些水仅仅用于浇草坪或洗汽车。因此，我们发现，像水那样非常有用的商品只能以几乎接近零的价格出售。如此一来价值悖论的真相就是：商品数量越多，它的最后一单位的相对购买愿望越小。正是巨额的数量使其边际效用大大减少，因而降低了这些重要物品的价格。

"物以稀为贵"，艺术创意正是通过设计师的创造性劳动创造出具有独立审美价值的物品，增加物品的边际效应，提高消费者效用。艺术

创意使物品超越原来仅有的实用价值。人类文明走进现代化，生产力极度发达，满足人们生活需求的实用性物品的生产已经很容易被实现。批量生产的粗糙简单的生活用品，会因为其巨大的供给量而降低收益。人们进入一种审美的经济时代，同样商品的供给量应当得到限制，艺术创意需要不断地更新物品的面貌，以面对激烈的市场竞争并满足消费者不断提高的审美要求。为了避免因物品单一和供货过多带来的边际效用的降低，厂商会不断通过艺术创意加工改进产品的形象。例如，汽车和手机市场，其款式几乎是日新月异，正是通过审美价值的不断更新提高同类物品的边际效用。审美价值边际效用的增加，既是产品审美式样的新颖性所致，也是人们对时代风尚追逐的结果。不管怎么样，审美价值和功能诉求二者并驾齐驱，使物品在激烈的市场竞争中占据一席之地，而艺术创意的作用更是直接地体现出非同寻常的价值。

（四）艺术创意要求技术变革

艺术创意之于产品和企业首先是一种技术变革。技术变革是指生产物品的过程与劳务过程的改进，旧产品的革新或新产品的发明。技术变革可分为产品创新和生产过程创新。艺术创意是企业在原有功能产品的基础上进行的审美价值创新。通过艺术创意加工，使产品以崭新的面貌呈现给消费者。这种技术变革是提高生活水平最为重要的因素。

艺术创意是一种创造性的生产活动。企业生产成本中，艺术创意的投入和产出的关系不同于普通的生产理论和边际产量理论。普通的生产理论注重表述的是产量、平均产量和边际产量之间的关系问题。边际产量递减的规律认为，当其他的投入不变时，随着某一投入量的增加，我们获得的产出增量越来越少。换句话说，其他的投入不变时，随着某一投入量的增加，每一单位该种投入的边际产量会下降。但作为特殊的技术变革的艺术创意在产品生产中的投入，却不一定以这种规律运行。普

通生产投入针对的是生产资料发挥作用的极限和消费者需求的物质有限性；而艺术创意针对的是消费者内在的审美需求。审美需求难以量化，在市场行为中，更多地表现为时尚、美观产品的倾倒性偏爱。这种审美价值导向所带来的边际收益，就不是依照递减的规律运行的，同样可能带来巨大的利润和收益。

对审美价值所占据的成本是企业必须考虑的投入，尤其是在审美经济模式下的企业运行，作为特殊的技术变革的艺术创意成为企业维系发展和出奇制胜必不可少的组成部分。

三、艺术创意增强企业竞争力

利润是公司的净盈利或者说是实得利益。它代表了一个企业能够用于股东分红、投资新工厂和设备，或者用于金融投资的资金数量。所有这些活动都提高了企业对于其所有者的价值。正因为如此，任何企业都会追求利润最大化，都会投入无休止的市场竞争中。

市场经济中存在很多种竞争模式，我们可以从这些竞争模式的特点中发现艺术创意在市场中的独特意义。

完全竞争的市场是一个价格接受者的世界。一个完全竞争的企业相对于市场来说是如此之小，并且每个企业都生产相同的产品，以至于企业不能影响市场价格，而只是将市场价格作为既定价格加以接受，正如大多数居民必须接受由杂货店或影剧院规定的价格一样。产品可以通过艺术创意创造出独特的审美价值，获得超额的价格回报，增加产品的市场竞争力，从而获得额外的利润。竞争需要成本的投入，进行艺术创意生产的设计师和新投入的加工费用是创造新审美价值的主要成本。正因为艺术创意带来的利润不完全遵循传统完全竞争市场的行为模式，对设计师的成本投资就不能完全按照普通工人的成本进行。当代中国不管是企业内部的设计部门、独立的设计公司还是高校艺术设计院系的设计人

员，其成本都会依据具体工作量、权威性、预期收益等各个方面综合给出。

（一）艺术创意打破完全竞争平衡获得额外利润

艺术创意在市场中的行为，正因为其创造审美价值的独有特性，将完全竞争打破。事实上，真正意义上的完全竞争是不存在的，信息的局限性、市场的动态性、资源的集中性等因素都是颠覆完全竞争的原因。完全竞争在市场中的体现，是不完全竞争的各种组成部分在市场中的跌宕起伏和相互转变。艺术创意的价值，实际上正是通过不完全竞争实现的。完全竞争往往是那些需求完全有弹性的，如小麦。而其他产业，从手提包到汽车几乎所有的物品都通不过严格意义上完全竞争的检验。每个产业之中，都有一些企业能够在控制供给数量的情况下影响价格，甚至在某种程度上控制价格。

（二）艺术创意是不完全竞争保持运营的必要条件

作为不完全竞争者的企业能够较为明显地影响其产品的市场价格，与此同时该行业就处于不完全竞争之中。不完全竞争并不是指某一企业对产品的价格具有绝对的控制力，而只是拥有某些但绝不是全部的决定权。值得注意的是，不完全竞争的存在并不排除市场上的激烈竞争。不完全竞争者常常会相互竞争以增加他们的市场份额，这种商战竞争包括许许多多的方面，从广告宣传到提高产品质量。而艺术创意则是现代商战中重要的战略战术。

艺术创意在形形色色的不完全竞争者中具有不同的存在形态。经济学家把不完全竞争市场分为三种类型：垄断、寡头和垄断竞争。其中垄断是单一的出售者完全控制某一产业。单一的出售者是它所在产业里唯一的生产者，同时，没有任何一个产业能够生产出接近的代用品。艺术

创意在某一特定时期通常不会也没有必要在垄断行业中存在。之所以说在某一特定时期内，因为今天市场竞争如此激烈，即使是受保护的垄断者也要参加竞争。所以从长期来看，没有一个垄断者能确保自己免受竞争的冲击。寡头的意思是只有"几个卖者"。寡头的特征是每个企业都可以影响市场价格。寡头产业在当下中国市场普遍存在，特别是制造业、交通及通信等部门。在家用电器业中，尽管商店里摆满各种型号的家用电器，但它们的生产商却只有几家。这些寡头企业中，艺术创意起着举足轻重的作用。这种寡头企业往往拥有较为强大的技术优势，在此基础之上，可以通过艺术创意的投入，不断更新产品式样，引领市场审美取向。在很大程度上，产品通过艺术创意进行市场竞争。通常大型家电企业都具有自己的艺术设计研发中心。在寡头企业中，当技术指标发展到一定的成熟阶段以后，艺术创意就是竞争力的重要来源。艺术创意不仅能保证产品的市场价格，还可以通过独特的审美价值获得额外的市场收益。和寡头相比，垄断竞争模式更是艺术创意行为的重要领域。垄断竞争是指一个产业中有许多卖家生产具有差别的产品。这一市场结构与完全竞争相似，市场上有许多卖家，但任何一个卖家都没有太大的市场份额。

（三）艺术创意是创造差别产品的重要手段

在垄断竞争当中，通过艺术创意创造出在视觉审美形态上有差别的产品。艺术创意在垄断竞争中的目标不仅仅是创造差别产品，而是通过创造差别产品迎合或者是引领消费群体，从而获得利润。

差别产品为了能够迎合或是引领消费者群体，就需要对艺术创意进行较高水平的投资，不断增加研究和开发的费用。这是垄断竞争行业必须面临的挑战。艺术创意除了在产品形态上的运用之外，还要支付巨额广告的费用。广告市场的存在，使更多的产品需要增加艺术创意的成

本，而不仅仅是那些可以直接对自身进行艺术创意加工的产品。广义的广告投入，包括从产品包装，到企业文化宣传等一系列涉及艺术创意的内容等。针对艺术创意的这一整套竞争，从企业自身来讲，保证企业的正常运行和市场盈利；从消费群体和社会发展来说，则不断地丰富和提高群众生活，活跃社会市场。也正是这种竞争，将垄断竞争本来具有的规模优势和垄断利润压缩下来，减轻了不完全竞争的特征。

有一种传统的看法就是越是接近完全竞争，市场越是具有高效率。相反，不完全竞争会导致价格定得过高，并无视产品质量。通过上面的论述，我们发现，不完全竞争不是没有竞争，相反，可能垄断竞争也非常激烈。经济学家约瑟夫·熊彼特（Joseph Schumpeter）指出：经济发展的本质在于创新，而实际上垄断是资本主义经济技术创新的源泉。熊彼特虽然是针对资本主义世界发出的论断，但垄断经济是市场经济中客观存在的经济形态，对于社会主义市场经济同样具有启示作用。创新在短期内会产生超额利润。很多新产品、新技术或者新信息的研发需要投入巨额成本，只有大公司具备这样的条件。加上垄断竞争的压力，像微软这样的公司可以投资数十亿美元开发一套系统。这就显示出垄断竞争的优势。但从长远来看，由于创新产品不断模仿，尤其像信息成果的再生产和使用几乎不需要追加成本，创新所带来的超额利润将最终被消除。为了激励创新，同时又保障利益，政府设置知识产权，制定了许多具体的用以保护专利、版权、商业秘密以及最近的电子传媒的法规。

设计涉及的庞杂领域，使艺术创意具有了巨大的市场价值。从简单的饰品到大型的环境规划，艺术创意都具备用武之地，不必因为巨额成本投入而却步。从传统生产加工模式可以相对简单地跨入艺术创意的领域，并且可以得到相关知识产权的保护。这就极大地扩展了新的市场创新点和经济增长点。艺术创意正是以市场高度成熟为基础，建立起新的审美经济模式。

综上所述，设计中的艺术创意已经成为市场活动中的重要独立元素，在很多行业中，成为主要的竞争手段，尤其在一些非完全竞争企业当中，如电子设备生产企业等。但在人们日常生活起居方面，还有许多领域有待设计艺术创意的参与来带动新的增长，这需要市场经营者引起足够的重视。只有尽早进行创意生产改革，实施企业转型，才会尽早获得超额的市场利润。任何竞争都会因为消费能力的局限和实用功能的限度达到一种平稳的状态，而审美价值的竞争会成为新一代的竞争要点，这也正是体验经济的重要标志。设计艺术创意通过对经济的干预，在推动经济发展的同时，也促进了文化的繁荣，更大限度地满足人们的生活需要，增进福祉。

第二篇　设计教育

第六章 设计教育之三大体系

设计学作为高等教育一级学科，其教学活动与其他学科相比较同样包括三大体系，即分别以教材、教师和学生为依存和主体的教材体系、教学体系和能力体系。但基于设计学学科特点，其三大体系之间又存在独特的逻辑关系。对设计学三大体系之间逻辑关系的分析与认知，有利于厘清教育思路、完善教育方法、提高教育质量。作为教学体系主体的教师，如何树立自身教书育人的价值认知，是完善三大体系之间能量传递的精神基础。教师对自身教育职业的价值认同和精神信仰，同样需要建立在对自身职业的逻辑认知基础之上。

第一节　能量传递逻辑

同其他学科相似，设计学高等教学活动可以分成三大体系：教材体系、教学体系和能力体系。就设计学而言，这三大体系之间的关系和转化形态具有其自身的特殊性。设计学毕业学生的能力体系构建具有独特

的意义，因为设计学科的本质要求是进行开创性的工作，而不是简单堆积材料。设计学具有科学探索性，在设计成型投入生产和投入市场之前，其最终形态具有目标模糊、偶然性多、失败风险高等特点。这些过程是设计学科探索性不可回避的历程，只有通过不确定的摸索过程，才能够最终确定投入生产和市场的感性形态，才能够进行技术性的控制、重复和量化。所以设计学科各组成体系之间的转化，是一种活的能量的转化。

三大体系之间是一种能量的传递过程，这种能量以潜在的文字图片等方式存在于教材之中，通过教师的授课过程变得鲜活而充满创造性的生命力量，通过这种能量的传递，学生逐步获得了知识、兴趣、能力、素质和职业道德等全方位的成长与成熟。这样一个构建的过程就是设计学科高等教育的整体推进模型。在这个过程中，教材是僵硬的潜在的能量存储器，并自始至终保持着相对固化的存在形态；教师是重要的也是辛苦的能量传送带，从事的是一种创造性的构建工作；学生则从一颗单纯的种子发展成为能够开花结果的创造者，实现了自身从无到有的蜕变过程。设计学高等教育因为其创新性的本质要求，在能量传递过程中往往采取行之有效的问题式教学方法。具体而言，就是通过课题设置和设计目标来培养和构建能力体系。能力体系的构建是一个逐步的过程，在能量传递的开始，教学体系可以针对能力体系发展的实际阶段设计课题目标。课题难度应当适应于能力体系大小，作为能力体系主体的学生，可以适当局限于自我知识范围进行创造性尝试。知识体系或者是解决问题能力的局限性可以帮助发展初学者的能力，因为局限性有利于澄清和指导学生的创新路径，而这种路径的边界线，就是通往能力体系成长的有限路径。① 通过发现问题和解决问题相结合，有利于学生对知识的深

① STOKES P. Constraints and Creativity: The Psychology of Breakthrough [M]. Berlin: Spring Publishing Co Inc, 2005: 131.

刻理解和把握，实现能量的有效传递。

第二节 师德逻辑认知

铁打的营盘，流水的兵。与学生主体相比较，教师是高等教育体系中更为持久的主体。师德是为师之本，要做好一名大学教师，师德非常重要，是一切教学活动的精神基础。师德不是一句空话，同样有其具体的逻辑内涵，师德逻辑认知是设计学高等教育逻辑认知的重要内容。

一、师德逻辑之小我与大我

《礼记》有云："德者，得也。"为人师者所得甚丰，不言而喻。马斯洛将人生追求层次概括为：生理需求、安全需求、社交需求、尊重需求、自我实现需求。教师之职可满足各层次的人生需求，至少提供可实现各层次需求的人生舞台。教育之职是创造性的实践活动，是不断构建世界和推动学生成长的神圣职业。作为个体，能够成为一名教师，自豪感、使命感、责任感相伴而生。个人所得当与对群体的贡献互为依存，合而为一。剑桥大学在学校介绍中声明 "no two days are ever the same"（没有两天是完全一样的），知识经济，日新月异；轴心时代的根本理念也在不断以崭新的形式呈现。作为教师，须臾不可忘却充实才学，更新知识，唯有如此，方为彰显师德，方可匹配所得。师德和才学均是为师根本，教师之道，德才兼备。北宋史家司马迁语云："才是德之资，德是才之帅。"德才二者，有机统一。师德既引导才学发挥，亦促使才学更新与成长。正如卢梭所说："德行是灵魂的力量。"师德作为一种精神力量，是内在驱动，促使个体发展，推动群体进步。

二、师德逻辑之双重关系

在师德实践中，有多组双重关系需要相互考量，彼此转化。就教师自身学养而言，要实现已有知识储备和尚待更新内容之间的有效更迭，要处理好科学研究与知识传授二者之间的协调发展。顺应社会进步，跟进知识发展，开创新的知识内容，这都需要从认知和行动两个方面不断学习和努力。就师生之间而言，学生知识基础与学生预期水平二者之间的关系，学生接受能力与知识输送方式和内容之间的关系，都需要不断地分析、研究和总结。师者传道授业解惑、师者是人类灵魂的工程师、教师是太阳底下最光辉的事业等，古往今来，人们对这一神圣光荣职业的赞美，可谓不胜枚举。因为师者用爱心滋养心灵，用智慧浇铸灵魂，用理智推进文明，用知识构建未来。爱心、理解能力、专业素养、传授知识的方式方法等是师德之塔的重要基石，是青年学子健康苗壮成长的重要养料，是师者不可或缺，且当终身求索不息的重要素养。作为教师，理解关爱学生与严格要求学生二者之间的关系一定要达到一种平衡状态，才能够真正践行师德。

第三节　能力之网

设计学科三体系必然要随着学科的发展不断改进，但就目前来说，三者的存在形态确有不同。教材体系以教科书的形式存在，具有最大的确定性和可把握性，是人们针对设计理念和设计实践总结出来的形式法则和方法规律等。针对设计学科人才能力结构的多样性，相关教材必然是针对不同方面能力来建立的；于是，对于刚涉足设计学科学习的学生

来讲，这种教材体系必然体现出其学科的复杂性，让学生感到该学科内容纷繁复杂、难以掌握。但正是这种复杂性，才是构建未来设计者能力之网的经线和纬线。不管设计者未来的设计兴奋点落在哪个具体的领域，但整张开放的能力之网是其应当具备的基本素质。教材的特点虽然以固化的表现形式展示在学生面前，但通过认真解读，每本教材都积淀了人们智慧的结晶并展示出学术的生命力量。条分缕析地学习每本教材，学生会逐步发现这些教材之间彼此相互联系，并逐步构建起对设计能力之网的初步了解和整体感知。教材主要针对的是一种知识的传递和方法的设置；成熟知识的消化吸收是设计学科从业者的基本专业素养，是必备的基础知识，是支撑和构建设计能力的重要柱石。

教材本质不是僵化的，而是历史实践汇总浓缩而成的精华，这种精华跨越了成百上千年的人类实践活动，远远超越作为设计学科学生短短几年的学习时间，是具有宝贵价值的设计源泉。教学过程虽然同样属于实践过程，但主要是一种认识活动，是学生在教师的引导下掌握人们长期以来形成的系统知识的过程，是一种特殊的认识过程。通过汲取这种营养，可以让学生在较短时间里站在前人的肩膀上，向更高、更远的目标进发。教材体系的有机性和整体性是针对设计学科教育所涉及的基本法则、历史沿革、方法手段、理念构建、思维开拓等方面建设起来的。通过科学合理的教材体系建设，才能够为织就设计专业能力之网打下全面扎实的基础。

在知识爆炸的今天，能力之网无边无际。由于高等教育的时空限制，应该为能力体系提供最为有利的知识体系。这张能力之网的打造并非要求学生将所有的知识内容完全掌握，而是为能力体系打造面对未来职场激烈竞争的基础储备。当在实际工作中遇到需要解决的问题时，可以很快找到解决问题的思路。能力之网的复杂与否不应当成为限制学生扩充知识结构的理由，设计学高等教育本应当处理好学生能力的博与专

的问题。况且，人类所有的学习和行为，实际上都是具有选择性的。[①]人类的认知系统具有一种本能的信息处理能力，这种能力和生物发展相类似，能够创造性地发展出新的信息。通过知识信息的传授，学生能够储存在大脑里，并在以后工作等不同时空中加以使用和传播。[②] 所以学生知识面的扩充不但不会影响学生对具体设计兴趣的抉择，相反会支撑学生更为高效地进行具体领域的设计创新。

第四节　动态纽带

对教材体系这样一种巨大的潜能进行开发，毫无疑问需要教学体系的介入；教材体系通过教学体系的直接干预，将教材体系的潜能外化成为一种教学能量，通过教学体系科学合理地布局并传递给学生，最终实现能力体系的构建。专业教师作为教学体系的主体，一开始就介于教材体系和能力体系之间，也就是教科书与学生之间。对教材体系的理解和掌握，通过内化的教学体系传达出去，启发初学者，希望专业新人能够在专业学习过程中得到成长和成熟。这个过程中，教学体系充当一种动态纽带，一头连接着形式僵硬的教材体系，一头连接着能力体系主体——学生。

这一动态纽带要传递专业能量，需要以下几个转化阶段。第一个阶段，教师要凭借个人学养，对教科书进行深入细致的解读，发现形式僵硬的教材体系背后所蕴藏的宝贵知识能量，并将这种能量发掘出来，以

① THORNDIKE E L. Education Psychology：BRIEFER COURSE［M］. London：Routledge，1999：157.

② PLASS J L, MORENO R, BRUKEN R. Cognitive Load Theory［M］. Cambridge：Cambridge University Press，2010：29.

个人的存储方式内化为自己的知识体系。这个过程要求教师围绕特定课程，进行广泛深入的调查、分析和研究，同时这一过程也是一个甄别、吸收和消化的过程。第二个阶段，就是教学体系向能力体系的转化过程，这个转化的过程是教学主体和能力目标互相碰撞共同实现的。但在教学体系向能力体系转化过程的伊始，教师往往需要表现出更为主动的态势，学生则因为其"一无所知"而表现出被动接受的状态，这往往是一个必要的学习阶段。当能力体系得到初步发展的时候，学生在接收能量传递的过程中，就会表现出一定程度的质疑、焦虑和分析，进而在教学体系和能力体系之间表现出更为明显的互动状态。这一阶段教学体系和能力体系之间的矛盾主要是针对教学双方而产生的，能力体系发展到一定阶段所展示出来的自主性主要针对教学体系。在这种双向互动的过程中，能力体系得到了发展，但这一过程往往要持续相当一段时间。在教学体系所蕴含的能量超过能力体系能量所触及和质疑的边界之前，能量主要从教学体系传向能力体系，主要以解决教学矛盾的方式进行。第三个阶段是能力体系得到相当程度的发展，逐步展示出主动的、自觉的吸收能量来扩大自己能力体系的时候，教学体系和能力体系演变成一种相互融合的局面，并肩面对新的问题、新的挑战。这一阶段教学体系自身的成长，除了教师个人学养和教材系统的支撑，同样表现在教学相长的过程之中。至此，教学体系通过能量的数次转变，实现了教材体系向能量体系的传送。

作为一个纽带，教学体系既担负着将能量从教材体系向能力体系进行转化的工作；与此同时，教学体系也是过去与未来之间的纽带。如何来理解这一纽带角色，还是要从教材体系和能力体系两个方面进行解读。教材体系作为一种既存的物化形态来讲，一定是既往科学研究的成熟形态，即便是教材体系中所涉及的未来设计、概念设计等类似教学内容，也只是基于人类既有思维想象能力来设定的。从这个角度讲，教学

体系是过去人类智慧的物化载体。虽然教材体系极尽可能地将人类进步的阶梯垫高，但无论如何都是既有的科技文化；而教材体系中关乎未来设计的种种可能，也仅仅是停留在现有教材所设定的可能世界之中，没有成为现实，但这种未来概念具有重要的启发意义。作为教学体系连接的另外一端能力体系，则是直接针对未来而建立的。就设计能力而言，这种未来具有双重价值，一是设计将人类文明成果以多样化、人性化的方式在横向方面普及开来；二是将工业文明在纵向方面推进发展。一方面是科技文明的应用研究；另一方面是科技文明的推进努力。当然设计学科的主要研究领域可能会着眼于前者，但无论如何能力体系主要指涉未来世界。从这方面来说，教学体系作为一种纽带，关乎参与构建未来世界的重要职责。

第五节　能力的点与面

设计学科高等教育中能力体系的主体是学生。能力体系的构建是一个系统工程。如何来理解能力体系系统的完整性？首先，设计学科是一个综合性的交叉学科，需要综合运用科技成果和工学、美学、心理学、管理学、经济学等知识，要对设计的个性化、信息化、审美性和时代性，产品的功能、结构、形态以及包装等进行整合优化的创新活动。能力体系应当了解和熟悉各方面知识，需要进行全面的知识储备。这也正是教材体系为能力体系提供的知识支撑所在。每一门知识的熟悉和掌握，能够为设计人员更加清晰地界定自己的职业位置提供一定的参考，为设计人员适应复杂多变的设计实践提供必要的学术支撑和能力储备。设计实践涉及生活的方方面面，全面的知识储备能够为学生提供灵活的

职业选择，拓展眼界，在广阔的设计领域掌握个人的选择方向。其次，学科的综合性同样决定了设计实践必定是一个团队性的创造活动。全面的知识支撑，可以让设计学科从业者更好地与其他设计环节相互耦合，能够在设计实践中积极有效地进行信息沟通、碰撞和交流；使设计活动进行得流畅，增加协作有效性和创新效率。

基于前述内容，能力体系以人类创造性本质为根本依据，此体系的发展遵循着从无到有、从弱到强、从逐步稳定到不断突破的成长规律。作为能力体系主体的学生，刚开始被动接受知识、方法的传授，逐步积累其能力体系的基本素养。这个阶段里，学生担当的是一种被创造者的角色，通过教材体系的支撑和教学体系的不断改造，能力体系展示出自身的主观创造能力，从被动接受转变为主动学习和主动创造。这样一来，学生通过教材体系的学习，其能力体系不断得到拓展，自身知识结构也进一步得到完善，通过教学体系指导来加深对设计学科的理解，通过学生自身的学习来拓展设计思维和创新能力。这个转变就是能力体系在三大体系中由被动角色变为主动角色的过程。

对设计学科系统的整体了解和设计能力的素养训练，是能力体系之网的构建过程；但作为个体的设计人员能够将有限的精力投入在一个方向或一个环节同样很重要，除了设计活动往往是一个复杂系统工程之外，设计实践的细分领域也很庞杂。将有限的精力作用于一点，能够更好地实现设计领域中的精益求精。细节决定成败，对细节的关注也是设计学科的本质要求。这也符合高等教育中博与专相结合的原则，博与专是高等教育专业性的内在要求，是科学技术在高度分化的基础上高度综合发展趋势的客观反映。在明确设计学科专业教学目标和计划的前提下，每门课程的学习、每项教学实践，都会直接或间接地围绕着专业培养目标组织安排。基于设计学科的综合性，围绕核心能力培养，要不断地拓宽专业口径，拓展学生的知识面。

对于设计学科能力点与面的理解，除了针对设计学科复杂的自身系统和设计领域庞杂而言，设计人员在专注于某一环节或者某一个领域培养专门技能之外，还有另外一个很重要的因素。当代社会的发展趋势是职业的变动越来越快，科学技术在高等分化的基础上高等综合。这就要求在专业与专业之间、门类与门类之间实现有机结合，使高等学校培养的人才，具有广博宽厚的知识、融会贯通的能力和全面的综合素质。因为设计学科本身是一个综合性很强的学科，对工学、美学、经济学、社会学、心理学等诸多学科知识都要有所涉猎。作为一个全面的设计人员应当不断加强自身的核心竞争力。1990 年，美国密西根大学教授普哈拉德（C. K. Prahalad）和哈默（Gary Hamel）在著名的《哈佛商业评论》上发表的《公司的核心能力》一文，首次提出"核心竞争力"的概念，认为"核心竞争力是组织中的集体知识和集体学习，尤其是协调不同生产技术和整合多种技术流的能力"。设计学科作为创新创意开发的一种综合性活动，必然成为企业和市场的核心竞争力。虽然核心竞争力是针对企业组织而言，但就其协调不同生产技术和整合多种技术流的能力而言，对个体设计人员同样具有指导意义。如此一来，知识面越广泛，个体核心竞争力越有可能增强。

第七章 设计教育之比较优势

在有限的大学本科四年中，如何设计和安排专业课程，使学生能够最大限度地学有所成，是高等教育研究的重要内容。就设计学科而言，从技法训练、理念培养、商业模式、市场实践、学术前沿等方面着眼，依据经济学中比较优势的理念，结合学生各种不同能力提升规律和学习特点，合理安排和布局不同课程的学时比例，实现学习效果的最大化，对设计学高等教育而言，意义重大。学习效果包括：基本技法的掌握、商业市场的眼界、大文化理念的构建等诸多方面。课程设置的偏重，会导致学生整体能力得不到全面的发展。理念和视野的培养和拓展，既不必占用技法训练那么多的课时量，同时能够启发学生多元化、多维度的创新思路，是高等教育教学中不可或缺的重要内容。

第一节 比较优势思想

古希腊哲学家将经济学定义为一门对产品和服务的生产、分配以及

消费进行研究的社会科学。19 世纪，经济学一词的采用，区分于政治学、数学和伦理学等领域，明确了自身的学术范畴。现当代社会，经济学主要是研究经济主体在特定经济体系下的行为，以及经济参与者之间的互动关系。经济学理论和方法，在研究分析宏观和微观经济现象中不断得到发展和完善。其经济思想也被广泛地应用于其他社会领域的研究和分析，包括健康、教育、法律、政治、宗教、战争等诸多领域。经济学中的很多思想凝聚了古往今来众多哲学家、思想家的智慧结晶，是深入了解人类社会重要的思维方式和理论武器。以经济学的重要思想来研究高等教育方法和问题，对提高高等教育的有效性意义重大。以比较优势为主兼顾其他相关经济学理论，对设计学科高等教育进行分析和研究，有利于理解设计学科的教育决策和资源分配问题，解决高等教育时间有限性和提升教育成效之间的关系问题。

比较优势是由英国经济学家李嘉图（David Ricardo）在《政治经济学及赋税原理》（1817 年）中提出来的主要的经济学思想，其经济学核心是：一个国家倘若专门生产自己相对优势较大的产品，并通过国际贸易换取自己不具有相对优势的产品就能获得利益。其说明在单一要素经济中，生产率的差异造成比较优势，比较优势反过来又决定生产模式。这个思想来源于亚当·斯密的绝对优势理论。

第二节　设计教育中的比较优势

比较优势原则认为，如果各国专门生产和出口其生产成本相对低的产品，就会从贸易中获益。或者反过来说，如果各国进口其生产成本相

对高的产品，也将从贸易中得利。① 这与其他重要的经济学理论息息相关，要充分理解设计学科高等教育中的比较优势问题，应结合经济学中的分工、稀缺与效率、选择、边际效应、风险等问题，对设计学高等教育形成全面的经济学理解，完善教学合理化安排，实现比较优势最大化。

一、以学科分工为逻辑基础

设计与社会、经济、文化产生着互动，商业的繁荣促进设计的发展，设计又反映社会对高品质生活的需要。设计学科高等教育中所涉及的比较优势问题之所以成立，原因也在于经济学中的分工问题。设计学作为艺术学门类下的一级学科，学科内涵不断深化，学科外延不断拓展，其高等教育涉及视觉传达、产品设计、环境设计等诸多领域。分工成为必然。分工一方面提高设计效率，另一方面提升设计品质，是审美体验经济发展的直接推动力量。单个设计师，乃至一个设计公司或者学科团队无法在所有领域都保持比较优势。比较优势实质上是以学科分工为逻辑基础的。

二、以效率补偿稀缺

稀缺与效率是经济学要解决的重要根本问题。高等教育的时间有限性和毕业生能力培养之间的关系，可以用经济学中的稀缺与效率思想进行分析。学生学习的时间是相同的，而需要掌握的知识、需要提高的能力、需要解决的问题则是非常庞杂的。如何分配时间，统筹计划学习内容、学习时间和学习方法，是解决稀缺与效率之间冲突的重要内容。设计学高等教育的稀缺是高水平毕业生的相对稀缺，是市场职位的稀缺。

① LAZEAR, E P. Economic Imperialism [J]. the Quarterly Journal of Economics, 2000, 115 (1): 99-146.

稀缺引发竞争，这种竞争以提高教学效率，促进教育质量为主要存在方式。通过科学合理的教学设计、理性敏锐的学科抉择处理设计教育中的稀缺和效率问题。作为比较优势，学科团队正是要在有限的时间内，培养出设计能力强的毕业生。

三、理性抉择

设计学高等教育中的比较优势具体包括哪些领域或者层面，这是比较优势思想指导高等教育需要明确的问题。学科比较优势首先应当体现在毕业生的实际设计能力上，这是比较优势的终极目标和最高纲领。要达到这样一个目标，比较优势思想要落实在设计学的日常教学当中。主要体现在理性敏锐的学科抉择和科学合理的教学设计两个方面。

经济学是关于选择的学科，哪里有选择哪里就有经济学。英国经济学家罗宾斯（Lionel Robbing）于 1932 年在《经济科学的性质与意义》中指出：经济学是门研究目的与具有可供选择的用途的稀少手段之间关系的人类行为科学。英国诺贝尔经济学奖获得者希克斯（John Hicks）在《价值与资本》中也指出，政治经济学是研究人类选择行为的科学。美国诺贝尔经济学奖获得者萨缪尔森（Paul Samuelson）在《经济学》中同样写道：经济学是研究人和社会如何做出最终抉择的科学。设计学学科纷繁多样，一个教学团队都要进行比较研究和理性抉择，高等教育要实现教学投入和产出的效益最大化，抉择就显得尤为重要。

一个国家的学科体系是随着历史发展和时代变迁而不断推陈出新的。就我国而言，13 大门类学科下的学科体系，体现出我国现代化建设当中所需要解决和发展的科学技术及人文社会问题。现在的学科体系其稳定性是相对的，变动性是绝对的，学科体系要具备与时俱进的更新能力。当代复杂的学科现状和充分的学科交叉，不断地推演出新的学科分支。设计学科因其自身特点，更是需要不断地进行学科调整，才能够

适应时代的发展，也才能够保障学科团队的发展壮大。例如，设计学从现代设计到后现代设计，从平面广告到动态传播，从田园风格到简约风格，从功能决定形式到形式主义，从单品设计到系统规划，从功能消费到审美消费，从传统文化符号的复兴到新兴生活方式的涌现等，这些设计浪潮的变迁和转化，既有审美思潮的影响，也有技术进步的助推。学科团队应当能够理性敏锐地进行抉择，将教学重点放在具有发展前途和市场前景良好的设计领域，要适应时代发展需求，并引领审美领域发展。对市场的敏锐而持续的观察，是关乎学科抉择正确与否的重要因素。做出正确的学科抉择是保障比较优势的先决条件，如果能够超前正确预期学科方向，在一定的时间内还会取得绝对优势的有利地位，并为获得长期相对优势打基础。

四、边际效用

为充分打造比较优势，增强毕业生的竞争力，提高教学效率，科学合理的教学设计意义重大，可借鉴经济学中边际效用递减法则有效推进比较优势最大化。"边际"是经济学的关键术语，通常是指"新增"或"额外"的意思。边际效用是指多消费一单位商品时所带来的新增的或额外的效用。边际效用递减规律又称为边际效益递减规律，或者边际贡献递减。对于企业而言，每单位资源的投入产生的新的效用是逐步递减的。通俗而言，开始的时候，收益值相对很高，越往后，其收益值越小。以数学语言描述就是，X 为自变量，Y 为因变量，Y 受 X 影响而变化，边际效用递减，即便 X 等值增加，Y 值不断减小。

在设计学科教学中，学生能力水平的增加为 Y，特定课程训练的时间投入为 X。Y 是一个综合的指数，是设计人员的综合能力指标，包括手绘能力、模型技巧、软件操作，乃至沟通能力、审美鉴赏、市场管理，以及发现问题、解决问题，组织协调、团结协作，技术信息整合等

能力的综合。要充分提高教学效用，要深入研究 X 的存在内容和存在方式。围绕不同类型和不同培养目标，X 的设置安排应当有所侧重，要紧密结合学习规律，尽量提升边际效用，也就是尽量充分利用有限的教学时间资源。比如，可以通过多变的教学手段，来提升学生注意力的时间有效性。通过分析研究，哪些单独能力的时间边际效用递减较慢，也就是说通过加大时间投入，可以有效地提升能力。比如，一些基本的表达能力，需要适当加大时间资本的投入，直到学生的熟练程度达到一定标准，能够充分适应设计思路、设计速度的要求。学生设计技巧的熟练程度达到教学要求的同时，设计技巧熟练程度也达到某一阶段而进入瓶颈期，这时时间资本的投入应当以维持熟练程度为标准，而不必要过多投入时间成本，也因为此时学习的边际效用已经非常微小。哪些能力边际效用递减速度较快，比如，程序性能力的培养，过多的时间投入，学生这方面能力的提高不明显，或者说不必要投入过多时间进行重复性的训练，通过较短时间的了解和学习，就能够达到学习目的，这类能力培养的时间资本投入就应当适当减少。

另外，在教学活动当中，学习效率会随着时间的延长而不断降低，尤其表现在同类知识的传授当中，这也是一种边际效用递减的现象。要规避这种浪费，可以在教学设计中采用多样化教学内容相结合的教学策略，比如，在每节课中，穿插讨论、最新技术介绍、设计前沿、案例分析等内容。这样一来，既可以提高教学效率，也可以扩充学生综合知识面，加大学生设计综合能力 Y 的总量。课程设置的偏重，会导致学生整体能力得不到全面的发展。如果只有技法训练课程，那么学生的商业模式、市场理念和大文化理念就会欠缺，从而极大压缩学生的创新思路，难以实现自下而上的设计突破，从而影响创造经济效益和社会效益。为了使学生适应激烈的市场竞争，需要在夯实技法能力的同时，开阔学生的视野，使之接触不同的设计理念，拓展学生未来的职业之路。理念和

视野的培养和拓展，既不必占用技法训练那么多的课时量，同时能够启发学生多元化、多维度的创新思路，是高等教育教学中不可或缺的重要内容。设计学科是一个综合性很强的学科，要充分打造学生的比较优势，就要科学合理地安排教学内容和教学形式。没有任何一种教学内容和教学形式能够百分之百实现教学成果，但经济学的相关思想能够为教学效果最大化提供理论指导。

五、兼顾博与专

专业方向的抉择，是基于学科历史发展和学科现状所做出的判断，其滞后性和超前性并存。而滞后性不容忽视，因为囿于学科知识的局限，无法保证对未来设计走向一定能够做出正确预判，所以在专业抉择和教学设计中，尤其是教学设计目标单一和狭窄的情况下，一定要考虑投入风险的问题。比如，手机设计的发展，在过去一段时间，按键式手机是市场主流，很多学校在按键式手机的设计教学上投入很大。但随着技术的发展，触屏式手机几乎取代了按键式手机的市场。这样一来，教学的训练就缺失了目标针对性。当然设计具有相通性，并不能否认设计训练对设计能力提高的意义和作用。仅此说明，基于学科特点，在专业方向抉择上要做出理智的判断。

这里就要统筹兼顾专业学习的博与专的问题。设计学高等教育的博与专的问题，是一个辩证互动的关系。"博"既包括基本专业素养，例如，色彩、形态、技法、操作等内容的训练，也包括相关知识面和思维能力的扩充和锻炼，如其他领域信息的获取和创意思维的培养和训练。"专"既包括某一具体领域的深入研究，例如，专注于触屏手机人机交互宜人性和审美性的结合，也包括某一基本素养的不断积累和提升，如计算机辅助表现技法的深入和精细化。

博与专的问题可以用经济学中的风险与保险来理解。所谓风险，就

是指在一定状态下一种行为所产生的多种结果。对人们的日常生活和社会经济来说，风险包括正反两个方面的因素。所谓风险大，就是指多种结果间的变化差异大，并且各种结果产生的影响程度也大。为了突出比较优势，学科抉择要能够承担风险，在同行业内创造出优质的品牌成果，扩大比较优势影响力和现实价值。但不能无理智地孤注一掷，要在保险能够到达平均水平的情况下，加大比较优势领域的投入，从而形成特色学科，兼顾博与专，在相关领域实现领先一步的比较优势。

六、替代能力

替代能力是规避设计教学能力中为了追求高比较优势而带来风险的另一种方便说法，源自经济学中的替代效应。替代效应可以表述为：当某一物品的价格上升时，消费者倾向于用其他物品替代变得较为昂贵的物品，从而更便宜地获得满足。为了打造比较优势，教学中投入较大的专门领域，在未来的就业市场中可能会因为其他技术领域或不定因素的发展和变化，而变得落后或者被其他产品、信息或形式取代。这时我们就要保障学生具备相关替代能力。这种能力是通过设计学基本素养的持续训练和提高，从而对于其他领域的设计要求有快速适应的能力。比较优势和替代能力之间的关系，也是对博与专问题的另一种解读。通过基本能力的培养和设计专项训练的深入，实现真正有保障的比较优势，这应该是设计教学中总的指导思路。

第三节　设计教学比较优势打造

过程中的策略安排为了保障设计学高等教育中的比较优势，在教学

设计中要充分重视夯实基础、联系实践、关注前沿三个方面。这三个方面既相互影响、相互渗透，又互相促进、相得益彰。重基础——重视传统设计技能、艺术修养和相关基础知识的掌握及拓展等方面的教学。重实践——尤其以市场为导向的当下产品设计，占据重要的市场份额和市场竞争。重实践的教学方法，也是项目导向教学的重要内容。通过与市场一线企业建立起广泛的联系，将教学内容与设计实际项目相结合，通过具体微观的产品竞争，不断推动产品设计整体宏观水平的提升，这也符合否定之否定的发展规律。重前沿——要关注未来发展方向，尤其要关注其他兄弟领域的最新研究成果（比如，信息科学、意识科学等领域的最新成果），挖掘为我所用的空间，寻求先发制人的机会，开拓市场、占领先机。要主动挖掘在体验经济和审美经济形势下，产品设计的新可能和新纬度。上述"三重"是设计学教育中，艺术设计修养和创新意识能力相结合的逻辑路径，也是学科发展道路自信、危机意识和自我更新并肩的战术组合，同时也有益于设计教学中比较优势的打造和积累。

要充分理解设计学科高等教育中的比较优势问题，就要结合经济学中的分工、稀缺与效率、选择、边际效应、风险等问题，从而对高等教育教学形成全面的经济学理解，直到教学合理化安排，实现比较优势最大化。比较优势是选择性优势，是为了培养出更具有竞争力的毕业生而设置的教学课程。具体到设计学科，可以分为横向比较、纵向比较、区域比较、时效比较等。横向比较要在与同类院校学生培养方案的比较上具有优势；纵向比较要在时间跨度上具有前瞻性眼界、与时俱进能力和未来自我规划学习的能力；区域比较要聚焦地方经济社会发展的优势，乘势创新、引领创新；时效比较要敏锐把握流行与经典的互涉，在流行设计与经典打造之间寻求最为有利的契合点。

第八章 设计教育之认知自主

设计学作为高等教育一级学科，其创新本质既是学科要求也是时代要求。如何更好地在经济转型发展的浪潮中，充分发挥设计者创新、创意、创造的主体作用，是高等教育义不容辞的责任和使命。个人认知自主水平的提高有利于增强设计者处理复杂设计竞争环境的能力，有利于设计者充分发挥创造力潜能。设计学高等教育者应当深入研究学生认知自主水平提升的规律和方法，运用到教学实践当中，推动我国设计类教学水平向前发展。

《2022 年政府工作报告》中，"创业"一词出现了 11 次之多，涉及宏观政策的连续性、优化和落实助企纾困政策、经济社会发展总体要求和政策取向、强化就业优先政策、着力稳市场主体保就业、加大宏观政策实施力度、坚定不移深化改革、更大激发市场活力和发展内生动力、深入实施创新驱动发展战略、巩固壮大实体经济根基、大力抓好农业生产、促进乡村全面振兴等诸多方面。诺贝尔经济学奖得主埃德蒙德·菲尔普斯（Edmund Phelps）认为，"大众创业，万众创新"作为中国经济新引擎将给中国带来"非物质性好处"，"如果大多数中国人，因为从事挑战性工作和创新事业获得成就感，而不是通过消费得到满足的

话，结果一定会非常美好"①。设计学科、设计者、设计实践正是顺应了时代大潮，作为设计专业的高等教育更应该在教学工作中充分激扬万众学子的创新精神、创新思维和创新方法。

一个好的设计师应当具备很多方面的优秀能力。诸如敏锐的感受力、追根溯源的欲望和能力、发明创新的能力、审美力、表达力、分析能力、预测能力、综合能力、沟通协调能力等。这些能力虽然共同构成一种综合的、难以缕分的能力，但是没有一定之规。一定之规往往囿于起步，如若一味循规蹈矩通常会步入僵化的局面。这些能力既交织在一起，同时也各有分工，在不同的工作对象或工作阶段调用不同的能力。

设计师在面对设计要求的时候往往要同时处理大量的设计信息，既包括直接与设计相关的信息，也包括资金市场、甲方偏好、成本控制等外围关涉条件。在这种情况下，如何协调个人的审美主张和外在干预力量，是一个成功的设计师在面对实践课题时所要具备的重要能力。虽然设计强调创新性，但其所表现出的功利性，决定设计成果应该是一种有目的性和针对性的现实产品。

第一节　设计者要提升认知自主水平

基于个人原则，进行独立思考、做出决策并持续求知探索的特质，被称为认知自主（cognitive autonomy）。认知自主无须寻求他人同意或依从他人愿望。自我决定理论认为，高自主性个体也是自我决定的个体，自主作为终极心理状态，历经了无动机到外部动机直至内部动机的

① 吕爽、张志辉、郝亮. 创新思维 ［M］. 北京：中国铁道出版社，2019：14.

转化过程。大量研究表明内部动机对创新思维具有促进作用，能够有效激发创造潜力。

设计师中同样包括低认知自主个体和高认知自主个体，有关心理实验表明：更高的思维灵活性往往存在于高认知自主个体的头脑和内心。高认知自主个体在创造性思维活动中往往表现得更加积极主动，思维更加独立。外部线索对高认知自主个体的影响相对较小，并且更容易被分析辨别。与此同时，无关干扰信息能够被更加有效地抑制。在这种情况下，设计项目的进展效率和设计成果的风格确定性就能够得到较大程度的保障。

那么，认知自主作为一种宝贵的个体或者说是主体特质，如何加以培养就成为教育界不容忽视的重要内容。设计学科高等教育，因为其独有的专业特点和从业要求，认知自主能力的培养显得格外重要。

第二节　设计潜能开发

中国高校聚集了大批设计学科的学生，在应试教育的大环境下，高考之前，这批学生所受到的训练包括以下几个方面的特点。首先，学习任务繁重。高考压力是中国当下高等教育选拔人才的模式探索中在人口状况影响下而形成的、不言而喻的现实问题。其次，任务重、压力大、时间紧的备战状态，决定了高考生程式化、模式化的学习方式占据重要的地位。最后，艺术类考生的选拔，虽然选拔方式在近几年持续科学化和合理化，但这种创新性的选拔人才方式毕竟起步尚晚，其深入和普及尚待时日。何况在任务重、压力大、时间紧的备考气氛中，加上所谓的素质能力和创新能力的培养模式，即便是为创新能力备战而设置的课程

训练，最终也难免落入程式化、模式化教育的俗套。俗套教育模式作为敲开大学梦之砖，其意义也无可厚非，但对未来素质的培养和新教育模式的登场而言，中学学习更多成为一种隐而不现的潜能。最终，进入大学的设计类学生，往往成为有待开发或者说是有待二次开发的智力矿源。这项工作也就顺理成章地落到了高等教育工作者的肩上。从认知科学的角度看，思维活动包括学习、推理、决策、问题解决和创新。设计学科需要创新思维能力，其本质就是创新。可以说人类的物质文明进程一直有设计的身影，设计通过不断地推陈出新，挖掘历史、以新的形式承载历史和创造历史。设计在催生出人类物质世界最为直观的丰富性的同时，同时承载着人类精神世界。物质文明形态的不断更新和丰富，渗透着设计者的创新精神、创新思维和创新方法。设计创新既要有天马行空的大胆想象，也要有脚踏实地的具体操作；既要有设计专业素养的有机连贯性，也要有灵活开放的多元思维视角；既要有条分缕析、入木三分的判断力，也要有概括总和的综合协调力。这些创新能力的培养和在实际当中的充分运用，需要在教学过程中持续合理地激发，才有可能得以实现。这也是设计学科高等教育的出发点和归宿点。

第三节　认知自主的实践性

　　基于认知自主理论的培养方式，设计学科具有极强的实践性特点。市场竞争力、国际竞争力、物质文明发展、精神文明载体等都直接涉及设计学各个具体门类设计。在不同的教科书当中，设计具体内容的层次划分和类别细化大同小异，基本上是着眼于人类自身，进而处理人与自然（产品设计）、人与社会（视觉传达设计）、自然与社会（空间设

计）之间的关系，囊括了所有的具体设计内容。无论哪一种具体的设计项目，不管是具体实际的设计项目，还是模拟的设计项目，在设计学高等教育当中，都应当非常重视设计项目课程的设置与安排。通过项目化的训练，逐步培养起学生对自身设计专业的认知自主。

毋庸讳言，高考对很多设计专业对学生来讲，本身就是重要的阶段性目标，即便这种现状在慢慢改善，但历史的惯性依然存在。十年寒窗，一朝成就，很多人还存在着这样的认识，即大学生活是重新开始的轻松愉快的生活。很多的设计类学生在跨入大学生活的开始阶段，对于自己的专业和前途缺乏学习动机。这也就提出了认知自主从动机角度考虑的三个阶段：无动机、外部动机和内部动机。

一、无动机

大学新生面对课程学习，犹如一张白纸，很多时候是一头雾水。面对海量的必修课和选修课，学生无所适从，通常会以一种无动机状态听凭课程的安排。所谓专业学习无动机，即对于课程学习和专业能力之间缺乏明确认知，从而缺乏专业认知自主。在这种情况下，课程体系的有机设置，在学生看来有可能是风马牛不相及。虽然学生在起步阶段，专业技能和素养刚刚开始训练，但这个时候，并不妨碍设计项目课程的安排。设计课程可以有效地催生学生的问题意识，面对具体的设计目标，学生需要启动理智及相关方法手段，收集资料、分析资料、总结资料。在这个过程中，可以快速地让学生进入设计师实际操作的工作状态。虽然这个开头可能充满困难和漏洞。但正是这些困难和漏洞，将学生从无动机的学习状态转换为有动机的学习状态。

二、外部动机

设计课题的设置要充分考虑到专业知识的要求，这些困难、漏洞或

者说是陷阱，都应当是授课教师深思熟虑的结果。通过设计课题的设计和要求，促使学生产生完成设计课题的外部动机。外部动机，是学生面对老师要求，必须要完成的课程作业。完成课程作业是大学教育通过施加外在压力促进学生提高发现问题和解决问题的能力。外部动机可以说是一种目的或愿望的体现，学习者希望课程顺利通过、希望课程分数等级提高、希望其他与课程分数或专业能力相关的追求可以实现，比如，为了顺利毕业，拿到文凭，或者为了躲避批评，或者为了争取拿到奖学金，甚至为了避免在同学面前丢面子等。

为顺应学生外部动机的有效达成，设计课题的设计应该重点考虑设计难度和设计步骤的规范性。外部动机还不能有效地促进学生认知自主水平的提高，其设计的动力、激情或者说情感，还处在一种相对被动的态势，很多时候处在一种消极的完成任务的状态中。那么，如何有效地从外部动机跨入内部动机，从而大大提高学生认知自主水平，这就要在课程作业的评审阶段，进行动机内化的工作。

三、内部动机

内部动机是指学生面对设计课题，产生一种自发的认知能力，关注于设计课题本身。对于完成课题要求，有着发自内心的兴趣和激情，无关于惩罚或者奖励等外在动机。完成或者是更好地完成设计课题的要求本身，就是学生的目的。这种内部动机往往是一种兴趣、乐趣或者是创造性完成任务的挑战，具有发自设计主体内心情感的驱动性特点。

对于设计类学生，外部动机的内化过程是设计学科高等教育的重要本质任务，因为这是能够更好地激发学生创造力的有效途径。往往困难也正在于此，外部动机如何有效内化？外部动机和内在动机是否可以同时存在，还是处在非此即彼的对立之中？如何匹配或者正确处理外部动机和内在动机之间的关系？这些问题都应当是设计类高等教育应当慎重

考虑和仔细设计的重要内容。比如，有形奖励会在某种程度上降低内部动机，而口头奖励会在一定程度上增强内部动机。之所以出现这种结果，是因为有形奖励具有明确的可比性，这种具体的可比性会在现实中被量化从而弱化其精神价值，而口头奖励某种意义上是对内心、精神或者能力的认可，是一种定性的肯定，难以量化，从而会加强学生的自我认知，提高学生进行创造性课程设计的兴趣、激情和积极性。

行为科学的重要理论之一马斯洛需求层次理论，是由美国心理学家马斯洛于1943年在《人类激励理论》论文中提出的。马斯洛认为人类需求像阶梯一样从低到高按层次分为五种，分别是：生理需求、安全需求、社交需求、尊重需求和自我实现需求。

设计学科高等教育实践直接关涉社交需求、尊重需求和自我实现需求。而认知自我能力的培养，则直接针对自我实现需求的实现。在前期的教学互动当中，同学和老师之间的沟通交流以及就设计课程的探讨切磋，则是社交需求和尊重需求的体现。

四、外部动机的内化

对于设计学科学生而言，内在动机是面对设计要求和完成设计要求的过程中，内在的兴趣、激情和积极性。这些内在动机相比外在动机会显示出更为持久和稳定的特点。然而，从客观的角度来看，学生们与生俱来的兴趣毕竟有限，大部分态度、价值观、兴趣和激情都是后天逐步习得和建立起来的，是一种内化的过程。就设计学科学生来说，不少学生是从无动机状态接触并进入专业学习的，其行为处在一种缺乏内在兴趣的状态。通过设计项目的有效安排，能够强化学生学习的外部刺激，而后逐渐培养个体对设计项目的兴趣和对自我行为的控制，进行主动的创造性设计行为，最终通过自己内心的要求来操纵设计行为，通过这样一个过程实现动机的内化。在这个过程中，老师的课程要求、奖惩机

制、群体影响等外部力量可以说是这一过程的辅助条件。

心理学家瑞安（Richard M. Ryan）和德西（Edward L. Deci）指出，在实际当中，动机不应该严格区分为外在动机和内在动机，实际上是一个从外部控制到自我决定的连续体。学生在接到设计任务之后，其作为连续体的动机包括两个极端，一个是完全外控的行为（如为了逃避不能按时完成任务而遭到惩罚所采取的行为），另一个是受到内部激励的行为（如在解决设计问题的过程中，不断发现自我价值实现，不断体验解决问题的快乐）。大学生很多时候处于动机连续体的中间部分，最初通过外部诱因（授课老师的课程要求等）的激发，进而在行为过程中逐渐体验到自我决定和自我调节的快乐，从而产生了自我满足感，强化认知自主水平。通过不断的训练和体验，学生们在以后学习中继续主动进行创造性设计课程，并在活动中感受或者是享受自我价值和创造的意义。

五、教师角色关键性

在师生互动中，提升学生的认知自主水平，将学习动机内化的过程中，设计类教师所扮演的角色非常重要。

首先，设计课题要科学合理，能够契合不同阶段学生的设计能力。其难易程度、设计最终合理目标的弹性和设计最终目标自由发挥空间的大小都应当进行精密的考量。太过简单和太过困难而无法完成的任务，都会削弱学生设计创新的内在动机，降低认知自主水平。

其次，设计题目设定应当具备一定的新颖性。其新颖性要与学生已具备的认知水平之间存在错位关系，创造一定的矛盾关系，调动学生的兴趣，激发学生的好奇心和不断探索的心理倾向。

最后，在课程评价过程中，教师能够发现学生的设计亮点，并给予及时的肯定和鼓励。能够循循善诱地启发学生认识自身在设计过程中存

在的缺点和不足。应该在鼓励式教育和压力式教育之间、对学生的爱心和对学生的严格要求之间，寻求合适的平衡点。尤其应当注意的一点是，教师在评价学生课程作业时，应当尽可能保持公正客观的评价。这既是对教师专业素养和工作态度的要求，也是对教师道德操守提出的要求。

学生如果受到被控补偿的影响会相应降低与认知自主水平息息相关的内部动机。也就是说，学生设计作业最终获得老师的评价褒贬不一，不是基于客观公正的评价，而是受到教师学识、心情、态度甚至因为对不同学生的喜好与否等主观因素的影响，那么学生学习的内在动机将大打折扣，从而丧失对认知自主的培养。学生只有在自己的主观努力和客观成果受到公正评价以及善意鼓励时，才能够感觉到自己的付出和成果在合理范围内得到恰当的反馈，在这种情况下才会不断提高学生的学习热情，提升认知自主水平，最终提高学生的设计创造性。

六、学生自主锻炼

在具体的操作实践当中，针对设计课程的安排，教师应当有意识地给学生提供锻炼的机会，在师生互动中逐步体会和提升认知自主能力。那么，在面对自己的设计课程作业时，与认知自主直接相关的能力应当得到重视和充分的锻炼。

首先，评价自己的想法。设计类学生在进行创造性工作的时候，一个重要的阶段即构思和创意阶段。通过学生表述自己构思和前期创意，进而评价自己的想法，进一步通过语言思维的强化，来展示和证实想法。评价想法的训练，使设计构思和设计创意初始阶段的好想法得到进一步深入，与此同时也能使不成熟或不完善的部分得以澄清。无论是深入正向价值，还是澄清负向缺憾，都有其自身价值，都有利于学生认知自主水平的提高。

其次，表达观点。在具体设计课题训练过程中，评价想法作为初步的工作，为表达观点提供支撑。具体设计实践是在众多理论、想法、思路和选择中进行取舍抉择。设计风格、设计思路的选定以及更为具体的细节安排，都是不断筛选凝练的过程，进而形成自己的观点。表达观点需要书写或者口头陈述能力，这些能力直接和设计作品相关，是非常必要和重要的能力。不断训练书写和陈述能力，对提升学生认知自主水平意义重大。在评价想法和表达观点的基础上，做出自己的决定。可以看出，与评价想法和表达观点这些过程相较，决定以状态存在，但其应当以前面若干过程为基础。学生这样做出的决定才根基扎实、有理有据，而不是拍拍脑袋、敷衍了事的决定，才可能在一次次决定之中增强自身的认知自主水平，不断提高创新能力。决定凝练于自己多方面想法和观点之上。高等教育的价值，不仅仅是师生互动，还要重视学生之间的信息传播、沟通和比较。在做出决定之后，对比验证是非常重要的一个环节。通过对众多设计方案的观摩、分析和比对，发现自己设计作品的长处和不足，追寻设计过程中的多元可能性。对比验证能够使学生更加理性地面对自己和同学的设计作品，有利于将个人的主观设计激情与客观理性评价更好地结合起来，从而提升自己的创新能力。

在这里需要强调的是，作为课程设计者、参与者和监督者，教师应当充分鼓励学生之间的批评与自我批评。应该鼓励学生向优秀作品学习，寻求来自同学的批判。积极的群体学习和设计，往往比单枪匹马、独自一人工作更为有效。鼓励学生主动寻求批判、互相学习，甚至是厚着脸皮去请教，这些能力是学校学习的重要内容，也是学校群体学习的优势所在。学生在踏入职场之后，这种机会将很难存在，取而代之的是被理所当然地认为有自我解决问题的能力。

最后，要回归到自我评价中来，通过一系列的评论、表达、比较和验证，能够对自己做出客观的评价。自我评价，将个人优势和新得到的

认知体会整合起来，将知识、经验和自信等价值形态内化至个人的心理和精神体系；能够客观正确地面对各种各样的设计要求和外在约束，建立起自我推理和自我管理的独立能力，从而不断加强认知自主水平，提升创新能力。

第九章　设计教育之批评精神

就设计批评本体而言，其存在形态介于设计现实与设计理想之间，此处现实与理想具有相对性特质，众多具体现实与理想构成一般性现实与理想。现实与理想之间的张力正是设计批评存在的空间，这种张力以持久的紧张为主要状态，将现实与理想紧密相连，为精神与物质构筑桥梁，共同促进设计文明的发展。设计批评之使命所在，即要求其远离现实之安逸、物质之闲适，以超拔的精神力量审视和批判设计现实，与人性之恶、伪善与不足做漫长的斗争。在理想与现实阶段性此起彼伏之间，实现设计批评本体之不断嬗变与升华，理想光芒与永不消逝的悲怆情愫相伴随。

悲怆意为非常悲伤，无论是"悲"还是"怆"，从字面而言皆为悲伤之意。与悲伤相较，悲怆更显深沉，就设计批评本体而言，这种悲怆之情是一种真实的感受、一种只可意会不可言传的情愫。

第一节　历史精神之滞后与现实物质之先进

技术文明对传统社会的强力介入，致使艺术设计领域展露出历史精神之滞后与现实物质之先进之间的矛盾和冲突。以英国工艺美术运动为例，莫里斯（William Morris）、拉斯金（John Ruskin）等人的审美情怀具有历史精神的滞后性，而工业大生产所展示的勃勃生机则具有现实物质的先进性。然而，批评起作用的时间是"现在时"，而不是"过去时"，鉴于时代局限，莫里斯的审美理想当然无可厚非，甚至可以称道。审美是人类永恒的话题，是人类精神世界的重要组成部分，也是人之为人的重要特点。机械批量生产的粗糙性则进一步强化了有识之士对机械化大生产的担忧，担忧人类审美本质和审美能力的退化与消亡，这种情感是深切而热烈的。作为评批者，其审美认知源于久远的手工历史，以及以此为基础的审美理念的形成，如此构建起来的审美价值一方面维持着设计审美活动的文化有序传承，另一方面也制约了批评者对未来发展的充分预期。于是工艺美术运动及其设计批评就自然而然地诞生于这样一个历史转折时期和工业革命轴心地域。激烈的设计批评处于历史与未来的交锋之中，处于传统手艺与先进技术相汇流的漩涡里。这种发展变革的矛盾具有某种程度的不可妥协性，尤其在精神和审美价值层面。工业革命初期，机械大生产的能力还不足以在审美形态方面说服传统艺人，使传统力量认可和臣服于自身不可遏制的发展趋势。所以机械诞生伊始，也在一定程度上迎合了传统审美标准，从而导致矫揉造作的装饰和粗制滥造的形式。而这种不成熟的展示或者是不合时宜的谄媚，更加剧了设计批评的声势。现在回看，这种批评起码具有两方面的积极

意义，一是强调审美情感对个体和文化的重要意义，审美文化是人类文明的重要组成部分，这种批评既是有识之士的个人主张，也是历史惯性面对时代冲击自发的呼声，具有自我保护的情感需求。二是促使新技术对自身潜能深入挖掘和对审美人性的关怀和考量，推动机械技术的发展更加完善。精神层面，这种批评闪耀着人性光华，现实层面，又幻想于逆转历史发展之洪流；一方面体现出历史性的真知灼见，另一方面又局囿于历史眼界的有限性，体现出设计批评的悲怆情愫。

第二节　个体行为之独立与群体形态之普遍

设计以人为本，人具有标新立异、与众不同的审美心理诉求，这也是个体行为独立性的所在。不管设计物品风格怪异，或是式样传统，都希望体现出自己独特的审美个性和审美理念，从而体现自我价值。任何设计流派形成的初衷，都具有标新立异的价值追求，设计师的个性更是普通消费者个性的源头活水。然而，当代设计的商业属性，却将设计个性快速地化为群体审美共性，即便这种共性具有相对性，个性也不可避免地要妥协于群体，将个体行为之独立融入群体形态之普遍当中，进而将纯粹的独立性折中为某一群体类型的审美取向，体现出相对独立的价值判断。这本身也是个性得以彰显的逻辑路径，没有相对广泛的群体数量，个体行为的独立性也将毫无声响地坠没于人海中，成为无人知晓、无人问津，琐碎而随机的片段。所以个体独立与群体普遍性之间存有相对稳定的契合点，围绕在契合点附近，能够保证个体独立性的相对稳定，能够让自我特性得以彰显。

然而即便是这种打了折扣的个性独立，也不可以一劳永逸。设计个

性具有某种程度的排他性，而消费市场则从来是向所有消费者敞开的，无论个性、职业、种族、气质等，只要愿意，并具备条件都可以将某种风格的设计据为己有，成为自身个性彰显的一部分，甚至无视风格之统一，以混搭、多元、无厘头为追求。群体的普遍动态参与和影响对个体个性造成冲击，也正是在此冲击之中，个性以自身独特的方式维持存活，不断异军突起，又不断落入俗套，进而想要突出重围，另起炉灶。崇尚设计展现个性是不少设计批评所孜孜以求之目的，不应以偏见看待此事，任何个人都有权利追求个性，从而展示人性之丰富、人格之独立、审美之多元、心灵之细致。群体性动态渗透和影响是个性展示无法规避的现实土壤，从某种意义上讲，也是个性展示的"天然"舞台，而这种"既能载舟，又能覆舟"的舞台也成为设计批评永恒批驳的对象，为维护个性理想，带着悲怆情愫，进行永无休止的斗争。

第三节　人文关怀之温情与经济发展之野蛮

自人类诞生之时，设计即伴随而来，缔造物质财富，承载精神信仰，蕴含情感关怀。设计之人文关怀在传统社会以各种各样的形态来满足和维系人们对美好生活的向往和憧憬，富贵、安康、平安、幸福都是人们追求的目标。对于普通人，设计寄托愿望，是精神情感的外化，围绕和充盈于日常生活之中，构建起现实与理想、现实与审美之间的情感衔接。人们将天人合一、富贵安康、伦理道德、审美趣味等传统价值取向蕴含于设计造物之中。传统社会造物文明的人文关怀与传统手工为主的设计方法具有直接的联系，技术的循序渐进，以及设计者对手工技艺的自信和有效掌控，使设计理念、设计过程、设计成果、设计鉴赏全流

程体现出人文关怀之温情，渗透于点点滴滴的生活之中，与日常生活紧密相连。

进入现代社会，科技发展迅速，设计从排斥科技、接触科技、妥协于科技、依附于科技，直至借助于科技，设计的人文关怀从温情脉脉，到与人相距甚远、缺乏传统人文关怀的温暖。现如今设计与人的关系，从传统人物天然的亲和，变成设计对人的异化改造。技术的黑箱在当代质感和造型的包裹下，让人从不知所措，进而主动探索，从而逐步适应，并在思维和行为上自我改造，从而适应科技造物。在熟悉和掌握了当代设计使用逻辑的同时，人之于物的自信和掌控变得不再完全和充分。科技与经济的力量将设计变得像一头可以温顺，但不确定何时会发狂的猛兽，使人物之间难以回归传统的情感密度。

无独有偶，除了科技对人的异化之外，以财富为特征的设计审美趣味也改造并异化了传统审美意味。单纯的设计审美在经济野蛮发展的洪流中越发稀少，一切审美意趣或多或少打上了物质财富的时代烙印。品牌是现代设计着力打造的重要产品价值所在，大品牌设计产品质量通常是基本保障，材料、工艺甚至产品发展的故事都成为品牌得以积淀的保障，这些非审美部分成为产品审美价值的重要部分。无可厚非，一款产品的价值的确与非审美成分的质量和内涵不可分割，非审美部分通过其自身的诚意、努力、执着而建立起来的口碑和信誉，能够在消费者心中转化为具有审美意趣的价值存在。这一切在营销的辅助和驱动下，以高昂的价格体现自身的价值。如此，似乎是符合设计与经济规律之间的内在逻辑。然而奢侈品品牌一旦形成，对市场、审美以及个人的价值追求就会产生新的影响。高价格与审美品位、社会地位等相关联成为消费行为和审美取向新的逻辑起点。品牌成长的故事、产品品质，甚至审美趣味都变得不那么重要，高昂的价格以及与之相关联的财富地位、虚荣体验成为品牌吸引的直接动因。与此同时，大批难以自持、不明就里的社

会新人被鼓噪着，并诱发诸如欺诈、伪善、虚荣诸多人性之恶。

第四节 认知能力之局促与形势发展之未知

技术的发展深刻影响甚至颠覆了人们的传统认知和习惯认知。设计批评不单单立足于设计与大众之间，应该也必须立足于设计与技术之间，通常意义上的设计与技术之间存在紧密的关系。首先，当代设计是将物质功能和精神功能提供给大众的中间环节，直接面对大众需求和大众体验；设计是在相对成熟的技术上实现物质功能和精神功能的整合，技术是设计得以实现和得以展示的前提保障。其次，设计对技术具有敏锐而非完全同步的反应。新技术的诞生，未必能够立刻引起设计界的反应，甚至在一定时间阶段内，设计会表现出滞后性。新技术已经颠覆了某类设计，或者是深刻影响了某类设计市场，但设计的滞后性让设计界依然投入精力和资源在传统领域。如此一来，投入力度越大，面临的危机和损失也相应增大。例如，传统自行车行业面对共享单车技术，遭受了巨大的影响。或许高端和专业自行车市场不会受到直接影响，但传统自行车行业一定面临存亡与改革的重大抉择。而这种认知能力的局限性和形式快速发展之间的差异的确为设计界带来不小的困扰和思想观念上的冲击。最后，设计在某些领域具有前瞻性，为技术的发展指出了一定方向，通过设计本身的诉求，技术能够在自身已有基础上，快速调整和跟进设计需求，实现自身突破和设计突破。这一点让设计发展和技术发展之间形成了良好的互动关系。然而另一方面，大众则在技术和设计双重发展的浪潮中，不断被动放弃曾经的时尚产品和先进产品，不断被迫改变已经甚至是刚刚形成的思维定式。这种改变将消费人群分类并定

格，时尚先锋可以紧跟时代进步，乐此不疲，自我标榜；还有一批人则是疲于改变、紧跟时代步伐；还有的则是望洋兴叹、自我放逐。大众之中不乏被时代迷惑而不知所措，进而被时代拉开距离并被动适应的一批人。

认识能力的局限和形式发展的快速之间的紧张和张力，是设计文明发展的必然逻辑。在大众和设计互动之中，形成了动态平衡，这种平衡往往以大众的妥协达成。共享设计是当代重要的设计变革之一，以网络、通信、人工智能为基础。共享设计让消费者在时间、空间的自我把控上具有更高的自由度；消费体验空前丰富，能够实现难以想象的共享消费体验。然而共享经济的繁荣之下，潜存着暂时无法解决的资源浪费、信息冗余和道德沦陷。设计批评之悲怆性只有表现出坚定的执拗与坚持，才能够对设计本身的发展起到强有力的推动作用。而不应该以利大于弊的借口和歌功颂德的形式掩盖已然发现的缺陷和不足，这是设计批评的本质使命，也是设计批评悲怆情愫之所在。因为只要为了人性关怀，为了扬人之善、遏人之恶，那么设计批评将难以寻得驻足之所，将永远在不断批驳的悲怆之路上。

第五节　情愫之乖离与永恒之张力

设计批评的本质是否定和批驳的，这种否定和批驳建立在情愫之乖离和理性之批判的基础上。存在即具有合理性，任何设计的存在都有特定的历史背景、技术基础和时代风尚的烙印。有些设计风光乍现，很快灰飞烟灭，为人所遗忘；有些则经年累月，成为经典，化为教科书般的存在，成为历史的记忆、情感的依系。设计批评其批判的视角应当是多

元而周详的，必须包括理性之判断，这种判断不单单只能看到新事物背后的瑕疵和潜存的不足，一定也能够判断出其有利的一面和存在的理由。然而设计批评的本质，则要坚定地以否定和批驳为使命，作为设计文明永不妥协的鞭策和导引。设计批评的批判性以理性判断为基础，以情愫之执拗和乖离为表现形式，以"止于至善"的设计理念为信仰。所以，情感是设计批评实践中必要的组成部分，是对设计文明价值导向最为生动和鲜活的表达；在批评实践中，往往表现出不合时宜、不识时务、出言不逊等特点，甚至有明知不可为而为之的执拗，正因为设计批评源自对人的最全面、最深沉的关怀。

设计批评的不合时宜还表现在，其批判价值往往滞后或是超前于设计文明的发展。这也是设计批评悲怆情愫之所在，其价值永不在当下，其无尽之批判总是与设计实际保持背离的间隔，以审查和批判的视角形成评判与实际之间永恒的张力。设计批评的标准具有历史性，设计文明所塑造和承载的人性也呈现一定的波动性和历史性。不同历史阶段和地域空间所形成的设计伦理、审美标准、价值取向具有差异性和多样性。从微观角度来看，设计批评标准则受时间和空间限制，具有一定的狭隘性，其稳定性也正源自这种狭隘性。这种设计批评标准的稳定性又与推陈出新的设计文明发展产生乖离与碰撞，从而产生了设计批评本身。另外，设计文明就技术层面和经济角度而言，其不断更新的存在形态和野蛮增长的发展模式不可避免地与人的接受能力和适应能力产生一定的嫌隙，迫使人们放弃和改变已然形成的内心价值模式。于是，设计文明就存在于人与设计之间，彼此改造与适应的辩证发展和互相转化的关系之中。

习近平总书记说："人民对美好生活的向往，就是我们的奋斗目标。"① 设计所关涉的最广大人民的福利与经济发展的利己性，在短期

① 习近平. 在庆祝"五一"国际劳动节暨表彰全国劳动模范和先进工作者大会上的讲话［EB/OL］. 新华网，2015-04-28.

内往往表现出冲突和矛盾，依据市场经济理论，从长远来看，此二者具有正相关性。然而作为设计批评，其敏锐的批判能力和炙烈的批判精神，面对批判的对象会义无反顾，仗义执言。人们对美好生活的向往应当成为设计批评永恒的价值导向，然而这一"永恒"具有时代性和变异性，"设计批评的标准不是一成不变的，它们往往随时代和社会的发展而变化"。① 在过去人们鼓吹和追捧的设计实践，现在可能会遭遇质疑和批判；现在所向往和展望的设计未来，同样可能会面临新的挑战和批判。设计实践在科技、经济、市场、竞争等诸多要素的推动下，历经残酷的竞争，历时性地展示出其强大的扩张力和坚韧的渗透力，与此同时也催生了消费理性、道德理性和情感理性的发展成熟。尤其以设计批评者为主要代表的批判理性，不断参与、影响和引导设计实践的发展方式和路径，对于不符合时代潮流、未来理念、人本主义的设计具有高强敏感度，使粗犷而野蛮的设计实践逐步转向细致、理性和深入的设计关怀，这也就是批判之目的和立场。

总之，设计批评是永无止境的人文关怀，为设计实践提供"关于价值的信息"，"偏重主观、感性、热烈"。设计批评当以设计批判为主要内涵，通过其否定性而展示其建设性，是设计批评的重要历史使命和逻辑路径。设计批评越发激烈的时代是设计实践越发活跃的时代，也是设计事业蓬勃发展的时代。科学技术的高度深刻地影响着设计批评实践的具体内容，未来科技所带来的生活面貌难以确定，但设计批评之使命所在，既要求其远离现实之安逸、物质之闲适，以超拔的精神力量审视和批判设计现实，与人性之恶、伪善与不足做漫长的斗争。在理想与现实阶段性的此起彼伏之间，实现设计批评本体之不断嬗变与升华，理想光芒与永不消逝的悲怆情愫相伴随。

① 朱和平. 设计概论［M］. 长沙：湖南大学出版社，2017：266.

第十章　设计教育的文化产业认知

以独特视角探究文化产业的地位与精神问题，旨在从根本层面助推文化产业的现实操作。文化产业顺应历史潮流，对于精神文明建设、参与国际竞争、促进经济转型、激活文化资源意义重大。文化产业做大做强，既要学习参考国际文化产业典型，也要正确认识和面对自身保守性以及对权威性的依附，突破自身局限性和形式化。自我超越、服务意识和协作创新既是文化产业做大做强的精神动力，也是文化产业实际操作的必由之径。

文化产业作为时代的产物，大众对其耳熟能详。但对于文化产业的地位问题，很多人不甚了了，我们有必要进一步在思想上全面深化认识，这有益于真正将文化产业实践好、落实好，有利于更好、更有力地推动全面实现小康社会和中华民族伟大复兴的目标。

第一节　文化产业是时代的召唤

纵观百年中国历史，灾难重重，在中国共产党的领导下，中国人民浴血奋战、艰苦奋斗，战胜各路敌对力量，取得人民政权，建立中华人民共和国；中华人民共和国成立伊始，中国人民摸索前行，披荆斩棘，伤痕累累，硬是在一穷二白的基础上，解决了占世界五分之一人口的温饱问题，初步建立起了现代国家的工业基础。中国的改革开放，创造了举世瞩目的伟大成就，经济发展的速度和规模都开创了人类历史之先河。伟大的历史进程，来源于努力要求站立起来的中国人民的迫切愿望，来源于五千年文明的深厚积淀，来源于舍生取义、无私奉献的伟大牺牲精神。中华人民共和国成立之初，物质条件虽然艰苦，但在强大的精神力量的支撑下，奠定并构建起经济起步和腾飞的工业基础，这是民族自立自强的必然历程。今天我国的物质文明建设取得了举世瞩目的成就，已经成为世界第二大经济体，人们的物质生活水平得到了空前提升。文化产业既是物质条件发展到一定阶段的产物，也是大众精神生活的必然追求。

第二节　文化产业是精神文明建设的重要内容

物质文明的发展应当也必然要求有一定水平的精神文明与之相对应。从宏观角度出发，两方面的建设是中国特色社会主义重要的任务和

目标。从个人而言，物质生活和精神生活从来都是完整人格所不可或缺的两个方面，当然历史发展阶段和发展条件的局限也会导致二者之间关系、张力以及具体表现形式存在差异。在现阶段，丰富人民大众的物质文化生活，是我国全面建设小康社会的重要内容。

在新的历史转型期，我们必须摒弃粗放型的物质生产方式和消费方式。文化产业的全面落实，能够有效联结物质文明，打造与之相匹配的精神文明。文化产业作为一种社会行为，能够有效导向和深刻影响普通大众的社会行为和心理状态。物质的发达是社会与个人共同期待和为之努力的目标，但物质的发展是一把双刃剑。过快的物质发展，往往导致精神文明的滞后，进而导致社会发展的不平衡，产生诸如精神空虚、心理不健康等问题。因此，文化产业应当着力推出能够有效引导广大群众进行精神消费的文化产品。文化产业是经济发展转型的具体要求，对文化产业的理解定位应当从大处着眼。广义的文化产业涉及现代社会的方方面面，从物质产品的生产、营销与消费到纯粹精神产品的生产与消费，都与文化产业息息相关。孔子在两千多年前就说过"质胜文则野，文胜质则史，文质彬彬，然后君子"（《论语·雍也篇》）。在经济欠发达时期，一日三餐不过果腹，夜躺一床不越五尺，如今物质条件得到了很大改善，与吃穿住行相适应的饮食文化、服饰文化、建筑空间文化和现代交通文化，都应当也必然成为文化产业的重要内容。这一切曾经是物质层面的消费，现在普遍与精神体验挂上了钩，社会进入了体验经济时代和审美经济时代，这也是买方市场不断发展的必然阶段。如何顺应体验经济和审美经济的时代要求，是我国文化产业必须要面对和深入研究的重要课题，也是我国经济转型发展的重要内容。文化产业不但能够推动经济形态的优化，同时也是扩大内需的重要手段和策略。

所谓的文化产业不应仅是娱乐圈、电影动画产业、图书信息产业的事情，我们对其认知一定要有一个符合时代发展的宏阔眼界。这样才能

够全面推动文化产业水平的整体提升，实现经济发展全面转型。

第三节 文化产业是国际竞争的重要力量

文化竞争力，是指各种文化因素在推进经济、社会和人的全面发展中所产生的凝聚力、导向力、鼓舞力和推动力①。国家文化软实力是一个国家在国际文化战略竞争中所拥有的文化力量形态，是一个国家相对于他国而言的一种竞争形态和竞争力量，是一种只有在国际战略竞争形态的比较存在中才有意义的国家竞争力②。作为世界第二大经济体，我国应当也必须具有相对应的当代文明水准。文化产业是文明水准的重要载体，文明水准是具体可感的微观层面，是每一个人（包括国人和外国人）能够切身体会到的衣食住行上的文明细节。当今世界人口流动性大，信息传播渠道多元，一些本为个人的体验，会因信息的快速传播而成为群体性认知和群体性意识。因此，对于关乎群众切身体验的文化产业，我们应当给予足够的重视。邓小平同志在 1988 年提出"中国必须在世界高科技领域占有一席之地"③，高科技领域是民族自立、民族自强、民族自信的强大支撑，是心灵深处安全感和自信心的重要来源。从某种意义上讲，文化产业具有世俗文化的特质，这也是人们生活富足，关注当下、关注自身、关注日常幸福的一种客观规律。历史地看，

① 王海文. 文化产业经济学——原理·行业·政策 [M]. 北京：高等教育出版社，2013：137.
② 胡惠林. 国家文化治理——中国文化产业发展战略论 [M]. 上海：上海人民出版社，2012：44.
③ 叶梅."创新报国 70 年"大型报告文学丛书 大对撞 [M]. 杭州：浙江教育出版社，2019：169.

富足的社会往往世俗文化比较发达，而危机潜伏的社会精神文化则发展得相对充分。当代中国，物质水平得到了很大提升，理应完善文化产业的结构，充实文化产业内容。由于传播媒介的参与，文化产业形态和文化产业生活的现状同样具有国际竞争意义，其首先关乎民众的切身福祉，关乎中国发展所带来的具体而微的生活体验，这种体验既是个人的，也是群体的；同时也关乎中国作为世界大国的美誉度和国际竞争中对世界第二大经济体的价值评判，所以中国文化产业同样要在世界范围内"占有一席之地"。

第四节　文化产业能够有效激活文化资源

关于文化产业与文化事业的概念之别的讨论和研究，近年来方兴未艾。文化产业有动机、有意愿与中外传统文化进行更加紧密的联系与合作，从中外传统文化资源中寻求创作、创新、创优的灵感和力量，并在当下市场竞争中占据先机，创造经济和社会双重收益。文化资源，尤其是传统文化资源，蕴含了大量各民族的精神养分，是民族精神之载体、民族心灵之依归、民族困惑之良药、民族智慧之仓储。时代物质变换如斗转星移、沧海桑田，但并没有给人类的精神世界带来同样翻天覆地的变化，很多人类精神和思维的活动，在一代代人的心灵中重复上演。文化产业，尤其是纯精神性文化产业，如电影和图书，可以从这些传统文化资源中找到解决时代精神问题的养分，以新的演绎形态呈现给现代观众。如此一来，既能满足市场需求又传承和激活了文化资源。随着大国崛起，世界文化的沟通和交流从历史资源的角度入手，更能够深入人心。不患人之不己知，患不知人也。虽然文化走出去意义非凡，但在文

化交流中，如果能够以我们的文化符号形式展现异域文化基因，对于促进文化交流则效果显著、意义重大。过于强调文化产业对文化资源激活的作用和意义，是否导致文化产业和文化事业之区分的再度模糊，这个问题，可以通过政府购买服务等相关体制机制的参与得以解决。

第五节　文化产业最贴近于人

"人"无论作为个体还是社会群体的一员，都是人类一切创造性活动的出发点和归宿点。现代文明，尤其是科技文明，以前所未有的速度缔造现代人类存在的时空形态，一度带给人们惊喜，与此同时也会让"人"陷入迷茫。日益更新和飞速变化的科技物质世界给"人"带来无所适从感和精神恐慌。广义的文化产业要围绕"为人服务"的根本理念展开，包括人的精神、心理和感知，近现代科技的飞速发展置此于不顾，人的精神、心理和感知受到忽略；物质形态的存在越发疏远于人的本质需求。文化产业最贴近于人。毫无疑问，人是个复杂的概念，但其多元属性不能否定人的整体完整性。其多元性要求文化产业形态具有不同侧面，其多层面性要求文化产业具有不同深度，这也是文化产业不断发展和丰富的重要动因。文化产业直接诉诸人的精神需求和心理认知，贴近于人的直接感知，这是文化产业发展的出发点和归宿点。能够做到对人最为贴近的关照和服务，有益于吸引人，有益于繁荣社会，有益于创造物质财富和精神价值，有益于最大限度地维持可持续发展。尤其在当下，文化产业的竞争日益激烈，人的好恶成为文化产业竞争成功与失败的重要标准，是市场份额、物质财富的重要指标，是人的根本诉求和幸福感的重要体现。

文化产业是当代中国傲然屹立于世界民族之林的重要一维，具有重要的战略意义。要从各层面、全方位丰富文化产业战术，促进文化自知、文化自立、文化自信，实现文化市场繁荣、人们精神富足的全面协调发展。针对当下中国文化产业的研究现状，对文化产业精神的定位和理解以及精神要素在文化产业中的注入等问题，将成为与文化产业地位相匹配的重要研究内容。

一、文化产业需要自我超越的意识和精神

改革开放以来，我国以前所未有的惊人速度，取得了举世瞩目的经济发展成果，经济总量已跃居世界第二位。但经济发展过程中出现的环境、诚信等问题，已经引起人们的普遍关注，转变经济发展模式成为当今广泛共识。文化产业要真正成为经济发展的支柱产业，必须要有自我超越的意识和精神。自我超越要对文化产业业态和民族性格两方面进行有效的研究和反思，通过超越民族个性推动文化产业整体的水准。虽然近年来我国的文化产业发展已经取得长足进步，但要将其不断推向纵深，有必要深入挖掘我们自身的文化基因与文化特质。这些文化基因，有些会深刻影响我国文化产业水平向纵深发展。因此，文化消费市场不成熟、消费环境不完善，也是制约文化产业发展的深层原因①。

（一）保守性

保守作为一种心理状态既有其历史性，又有普遍性，具有人类心智发展与社会实践的规律性。由于传统文化的长期影响，我们更应该深刻认知自身的保守性。在传统文化中，因为认知局限和囿于政治稳定的需要，重农抑商、闭关锁国、封疆禁海等社会政策和政治导向，深化了中

① 张胜冰. 文化产业与城市发展 [M]. 北京：北京大学出版社，2012：109.

华民族保守的民族特质。改革开放以来，我们已经实现了对保守性的巨大突破，但文化产业的纵深发展，不管从战略眼光还是从战术操作上，都要不断突破保守，推动创新。

（二）权威性

与保守性关系密切的是对权威的依赖。在认知水平低下，改造自然和社会环境的能力有限的历史条件下，权威性的存在有利于个体应对焦虑和不安，满足其安全需求，其正面意义应当得到肯定；但社会在发展到一定阶段后，这种权威性的存在就会引起负面效应。权威性虽然有利于维持稳定，但这种稳定是有一定时空界限的，当时空界限遭到威胁时，稳定将不可避免地变得脆弱而不稳定。文化产业就是要为人服务，要为人们提供周到体贴的服务，要为人们的精神、心理和认知提供服务。这也是文化产业各层次、各领域从业者自身价值的实现路径和追求目标。如果依然对文化产业的某些具体领域，尤其是直接服务于人的产业形态，存在歧视、漠视和忽视，都是对文化产业本质的无知，都是文化产业精神缺失的结果。

（三）局限性

权威性的另一面会表现出局限性。对权威的尊崇，往往和对非权威的漠视相对应。文化产业的受众是普普通通的广大群众，不要说是否权威，通常都是素未谋面。所以文化产业要突破局限，就要重视对产业受众的理解、分析和研究，要突破对不同人群的偏好或歧视。传统社会当中的宗族文化，其存在宗旨包括互相帮助、强化团结、共同繁荣等目的，但也导致了对外人的漠视，甚至冷漠。这些特点的存在很多时候甚至是无意识、不自知的，而文化产业恰恰要求服务他人，要关注他人、研究他人，文化产业者要做到己所不欲，勿施于人，要做到推己及人，

树立新兴市场精神，构建新时代服务意识。

（四）形式化

对于形式化的过于偏重，既有文化传统的流弊影响，也有当代文化诉求的环境约束和文化产业发展阶段性的局限。在发展文化产业和文化事业的呼声此起彼伏之际，各地纷纷兴起文化产业园、创意孵化器、传统文化馆等实体，存在不少形式化问题。形式是一种手段，不是实质目的，形式的实质化之路也是文化产业的发展深化之路。文化产业不是面子工程，而是关乎经济转型发展和产业竞争成败的大事，是关乎人民群众日益增长的物质精神生活需要的满足，是幸福感的重要内容。文化产业当然需要形式的存在和发展，但要做到"文质彬彬"，要和消费者的精神、心理和认知构建起充分的联系，才能实现形式与实质的兼顾，相得益彰，共同繁荣。

二、文化产业需要服务的意识和精神

文化产业的本质之一就是"服务"。不论是面对面的服务，还是间接的服务，都需要有服务的意识和精神。文化产业中的服务实质上就是为了消费者利益而进行的一系列工作，包括行动、过程和结果。

服务既然是一种工作，要把这个工作做好，在意识上就应当有深刻的认知和理解。从自利的逻辑出发，不难得出服务工作要想更好地实现自利，首先应当做到利他，又因为文化产业竞争的激烈性，只有更好地利他，才能够保障自利的最终实现。所以"以他人为中心"，急他人所急、想他人所想，调动强烈的服务欲望，主动为他人服务，才是对服务本质更深层的理解。在对服务意识认知的基础上，应高效协调自利与利他之间的关系，将服务精神贯彻到服务的行动、过程和结果之中。服务精神既包括情感要素，同时也包括理性要素。精神饱满的同时，要意识

到消费受众的多元性和不确定性，要不断积累和掌握服务的方法和技巧，实现有效服务，服务得恰到好处。能够将个人的服务工作很好地融入集体利益诉求之中，是服务效果的一个重要标准。与此同时，服务意识和服务水准的高下也是衡量社会文明程度的标准。社会文明程度越高，越有利于文化产业整体氛围的形成。同时，为他人服务的共识，也有利于我为人人，人人为我的社会风气的形成，进而推动和谐社会的发展。

三、文化产业需要有协作创新的意识和精神

协作创新是文化产业做大做强的必由之路。知识经济时代，没有哪一个人，甚至哪一个组织、哪一个国家能够在短期内掌握所有的资源、技术和信息完成跨国文化创新项目，如乔布斯（Steve Jobs）的苹果手机和詹姆斯·卡梅隆（James Cameron）的《阿凡达》。文化产业并非不需要物质基础，而是对物质基础的要求更加严格、更加先进。从文化产业的上层理念到诸如软件程序外包，下游生产制造，无论是出于成本考量还是整合其他方面的资源、技术或信息，都需要全球其他地区和国家的参与。在中国销售的国外产品，很多都有中国生产制造的参与。文化产业协作创新的不断进步和提高，有其自身的发展逻辑和规律。作为创新主体，其眼界的扩大、驾驭宏大项目能力的提升，的确需要逐步进行。而协作意识和创新精神，能够有效推动文化产业提前发展和跨越发展。可见，协作是手段，创新是目的，创新要有全球视野，不能局限于本国本土的文化产业现状。文化产业的本质是创新，必须与时俱进，推动文化发展；同时，创新也要有问题意识，这样才能主动填补文化创新的空白，引领未来文化潮流。

第十一章　设计教育之思想政治性

　　设计科技要素具有国际性，但设计师有祖国，设计文化要素有历史渊源，设计市场效益具有民族性。"设计学概论"课程思政具有必要性和可行性，能够有效提高设计类学生文化自知、文化自信、文化自强，明确设计实践的文化定位，坚定设计实践的价值立场，强化设计实践的探索精神。设计学科的历史发展和关键事件，影响甚至会误导设计类学生的自主认知。在日益激烈的设计竞争当中，"设计学概论"课程思政教学具有学术诉求和思政诉求的双重价值。

　　以习近平新时代中国特色社会主义思想为引领，树德育才，培养时代新人，是设计类高等教育的重要目标。坚持国家认同、政治认同、道路认同、理论认同、制度认同、文化认同等教育向度，着力于研究"设计学概论"知识体系，彰显其内在思想政治资源和内涵。遵循思政教育原则，通过有效教学方法，构建思政纲领与设计学概论知识体系有机衔接，有效推动专业知识传授，发展学科实践水平。实现大学生思政素养和专业素养的双提升，是"设计学概论"课程思政的直接目标。

　　2016年习近平总书记在《人民日报》发表题为《把思想政治工作

贯穿教育教学全过程　开创我国高等教育事业发展新局面》的文章①，强调高校思想政治工作要"因事而化、因时而进、因势而新"，要推动"课程思政"与"思政课程"同向同行，合力育人、全员育人、全过程育人。教育部原部长陈宝生指出：要啃下一批"硬骨头"，包括教师思政、课程思政、网络思政等，解决思政课和思想政治工作中的一些难点问题，其中提炼核心课程是重要内容。概论性课程具有"课程思政"教学改革的必要性、政治性、可行性和合理性。

第一节　问题提出

现代职业意义和学科意义上的"设计学科"是伴随着 18 世纪晚期英国工业革命出现而逐步发展和兴起的。② 以蒸汽机发明为标志的工业革命给生产方式带来巨大变化，生产效率、生产成本及其生产速度极大提高。传统手工技艺逐步被机械生产替代。人们的生产方式、生活方式受到颠覆性挑战。设计与传统意义上的生产相脱节，设计师成为独立的工种。工业设计起源于欧洲，发展于美国。

1919 年，德国建筑师、设计师、教育家瓦尔特·格罗皮乌斯（Walter Gropius）在德国魏玛成立的世界第一所设计教育学院包豪斯（Bauhuas）学院，奠定了现代设计教育的基本框架，产生的影响深远而深刻。当今世界无论设计教育机构还是设计教育学院所通行的基础课程都是包豪斯首创的。结构、材料、色彩的基本内容，对新材料的潜能探

① 习近平. 把思想政治工作贯穿教育教学全过程　开创我国高等教育事业发展新局面
[N]. 人民日报，2016-12-09.

② 凌继尧，等. 艺术设计概论［M］. 北京：北京大学出版社，2019：28.

索、以批量生产为目的的设计能力培养、结合工业生产的设计教育体系，等等，奠定了工业设计的基本面貌。美国以"追求经济利润"的设计理念、"丑货滞销"的商业信条①，助推了设计领域"功能主义"与"式样主义"的博弈与妥协。

我国高校设计类学生人数庞大，据统计，2010—2020 年每年有超过十万毕业学生。"设计学概论"是基础理论课，上述"工业革命""格罗皮乌斯""功能主义""式样主义"等专业词汇，以及其相关发源地诸如"英国""德国""美国"等概念也是深植学生脑海。尊重科学、尊重历史是专业学习必须具备的素养，但全面认知、树立信心、超越发展更应该成为设计人才的重要能力。

在我国的设计界，设计自主、设计自信、设计成果业已取得很大成就，基于完善工业体系架构和繁荣经济市场，各门类设计实践非常活跃。但设计脉络的外来性、设计经典的异域性、设计权威的西方性始终萦绕在设计类学生的脑海中，甚至相当一部分设计类教师的脑海中。就设计领域而言，"兼容并蓄"，"不患人之不己知，患不知人也"，树立自身设计文化自信、守住自身、认知设计文化立场意义重大。能够在更加宏观的层面认识设计科学性、设计文化性与设计竞争性，是我国设计领域弯道超车的重要思维逻辑路径。

第二节　必要性与可行性

"设计学概论"课程思政教学逻辑路径主要问题包括三个方面，以

① 凌继尧，等. 艺术设计概论［M］. 北京：北京大学出版社，2019：115.

及这三个方面之间构成的两个环节。三个方面包括:"设计学概论"知识体系、思政纲领、教学方法与原则。两个环节包括:"设计学概论"知识体系与思政纲领的有机架构;知识传授与思政提升相结合的教学方法与原则。这两个环节体现"设计学概论"课程思政教学改革的有机性和整体性。问题的提出和解决具有必要性、政治性、可行性和合理性。

一、必要性问题

必要性问题也是政治性问题。"设计学概论"作为设计学高等教育重要的专业理论基础课,具有庞大的学生群体。据有关数据报道,每年毕业生超过十万人。这样庞大的学生群体,"设计学概论"课程思政教育改革具有明显的必要性。科学没有国界,科学家有祖国。世界格局波谲云诡,我国正处于"百年未有之大变局"。民族自信不舍忧患意识,科学理性要有价值立场。习近平总书记关于"推动思想政治理论课改革创新,要不断增强思政课的思想性、理论性和亲和力、针对性"① 的论断同样是课程思政改革创新的指导思想。要解决好思想观念上"坚持什么、反对什么"的关键问题,寓价值观引导于知识传授之中,传导主流意识形态,直面各种错误观点和思潮,勇于激浊扬清、扶正祛邪。要把思政小课堂同社会大课堂结合起来,教育引导学生立鸿鹄志、做奋斗者,做到学思用贯通、知信行统一。要开门办课、多方借力,以春风化雨、润物无声的方式,实现全员全程全方位育人。

二、可行性问题

可行性问题也是合理性问题。"设计学概论"课程思政教育改革具

① 习近平主持召开学校思想政治理论课教师座谈会讲话 [N]. 新华网,2019-03-18.

有可行性和合理性。其涉及的文化性、历史性、经济性、社会性、审美性、差异性等人文社科问题与课程思政具有天然的联系。习近平新时代中国特色社会主义思想聆听时代的声音，回应时代的呼唤，始终与新时代同频共振，根据新的实践对经济、政治、法治、科技、文化、教育、民生、民族、宗教、社会、生态文明等方面做出理论分析和政策指导。设计学高等教育学科的跨学科性和宽口径性，与之具有众多共振点和同频性。

第三节　课程思政研究概览

在"中国知网"上，以"思政课程"或"课程思政"为主题词的学术期刊论文和学位论文等多达 3.19 万篇，其中 2016 年以后发表的有 3.1 万余篇。自 2016 年习近平总书记在《人民日报》发表了《把思想政治工作贯穿教育教学全过程 开创我国高等教育事业发展新局面》的文章，尤其是 2019 年 3 月 18 日，习近平总书记主持召开学校思想政治理论课教师座谈会并发表重要讲话后，课程思政研究成果丰厚。包括大学、中学、小学各个层次，其中高等教育课程思政研究占据绝大部分。高等教育课程思政研究成果内容包括一般层面、学科专业层面、课程层面、思想文化层面等诸多层面。一般性层面研究例如：《从"思政课程"到"课程思政"——论上海高校思想政治理论课改革的切入点》（杨涵）、《正确把握"课程思政"与思政课程的关系》（石书臣）、《"课程思政"与"思政课程"同向同行的理论阐释》（邱仁富）、《从思政课程到课程思政：从战略高度构建高校思想政治教育课程体系》（高德毅、宗爱东）、《"思政课程"到"课程思政"发展的内在逻辑及

建构策略》（何红娟）；学科专业层面例如：《"互联网+"背景下电子商务专业课程思政实施策略与保障机制——以〈电子商务文案策划与写作〉课程为例》（钟晴）、《心理学视域中泛课程思政的特点诠释》（沈贵鹏）、《生态环境类专业的课程思政——以"环境问题观察"MOOC建设为例》（张勇等）、《理工类专业课程开展课程思政建设的关键问题与解决路径》（孙志伟）、《"大思政"格局下医学院校思想政治教育研究现状》（韦尹淇等）；课程层面例如：《〈大学英语〉"课程思政"功能研究》（安秀梅）、《大学数学"课程思政"的思考与实践》（郑奕）、《高校专业课程思政的教学改革探讨——以"公共伦理学"课程为例》（李强华）、《互联网背景下市场营销专业课程思政教育的探索与实践——以"消费者心理与行为"课程为例》（邱红等）、《大思政视域下大学体育课程育人路径》（徐娆娆）；思想文化层面例如：《分析优秀传统文化在高校思想政治课程中的渗透策略》（周连香）、《浅谈中华优秀传统文化融入大学生思想政治教育的路径》（付谭谭）、《"大思政"视域下红色文化融入高校思想政治教育的路径探究》（郭素莲）、《论革命文化融入高校思想政治理论课的三重逻辑》（何虎生）、《新时代红色文化融入高校思想政治理论课的价值》（周献策等）。

这些研究成果，在方法论、价值论和逻辑路径构建等方面，对于"设计学概论"课程思政研究具有重要的指导作用和参考价值。

学生群体庞大、课程特点等因素决定了"设计学概论"课程思政教学改革研究具有充分的必要性、政治性、可行性和合理性。而针对本学科专业和本课程的课程思政研究，需要进一步加强和充实。以"设计学"为主题词的课程思政研究有《"纺织品设计学"课程思政建设及实践》（张瑞云等）、《将社会主义核心价值观融入到室内设计学科——推进"课程思政"形成协同效益》（秦峰）。以"艺术学"为主题词的课程思政研究则有一百余篇。着眼"设计学"一级学科而言，这些研

究成果一方面能够支撑和补充"设计学概论"课程思政教学改革研究，另一方面因其针对性、目的性的局限，"设计学概论"课程思政知识的广度和深度有待进一步凝练和加强。

第四节　逻辑架构

逻辑架构的重点包括思政纲领设定、知识体系整理和教学原则落实（如图 11-1）。

一、思政纲领设定

挖掘和设计思政纲领，是"设计学概论"课程思政教学改革的关键所在。新时代大学生思政教育内涵丰富。思政纲领的设计应当契合设计学概论的知识特点，做到思政纲领与知识体系有机结合，而不是牵强附会。价值和立场是课程思政改革的重要逻辑起点。文化自知、文化自信、文化自强是设计学概论课程思政教学的合理路径。

国家立场、危机意识、文化自信、工匠精神、经济竞争、引领创新、科学理念、宏阔视野、天人合一等内容，能够作为"设计学概论"课程思政教学改革的纲领，能够与设计学概论相关知识点形成有机合理的联系。高等教育应当与时俱进，是继承传统与开拓创新的辩证互动和融合发展，设计学同样如此。通过教学，能够使学生在理解知识点的同时，提升自身思想政治素养，并通过思想政治素养的提升，加深对知识点的理解和设计学概论的宏观把握。

二、知识体系梳理

"设计学概论"课程思政教学改革，所面对的重点就是"设计学概

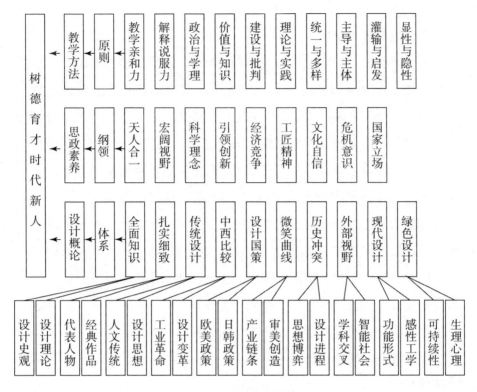

图 11-1　课程思政逻辑架构

论"课程知识点。其内容丰富庞杂，纵贯古今中外、横涉相关学科。具体而言包括以下方面：一是，设计史观与设计理论所展示的全面知识；二是，代表人物与经典作品所体现的扎实细致；三是，人文传统与设计思想所依存的传统设计；四是，工业革命与设计变革所突出的中西比较；五是，欧美政策与日韩政策所标榜的设计国策；六是，产业链条与审美创造所呈现的微笑曲线；七是，思想博弈与设计进程所体现的历史冲突；八是，学科交叉与智能社会所代表的外部视野；九是，功能形式与感性工学所代表的现代设计；十是，可持续性与生理心理所关涉的绿色设计，等等。这些知识点能够与思政纲领建立直接、有机、合理的对应关系，使"设计学概论"课程思政教学得以落实。

三、教学原则落实

习近平强调："推动思想政治理论课改革创新，要不断增强思政课的思想性、理论性和亲和力、针对性。"① 其中的亲和力问题，也是本课程思政教学所遵循的重要方法和原则。课程思政教学中的亲和力涵盖目标亲和、主体亲和、内容亲和、方法亲和、环境亲和等方面的内容。通过激发、传递、整合、调控和升华，形成有机衔接的亲和力链条。在学校思想政治理论课教师座谈会上，习近平总书记提出"八个统一"的具体要求，为思政课的改革创新指明了方向。坚持政治性和学理性相统一、价值性和知识性相统一、建设性和批判性相统一、理论性和实践性相统一、统一性和多样性相统一、主导性和主体性相统一、灌输性和启发性相统一、显性教育和隐性教育相统一。② "八个统一"深刻总结了思政课建设长期以来形成的规律性认识和成功经验，构成一个紧密联系、有机统一的整体，能够有效指导"设计学概论"课程思政教学的改革研究。

第五节　结语

2020 年 4 月 28 日，教育部等八部门印发《关于加快构建高校思想政治工作体系的意见》再次明确指出，全面提升高校思想政治工作质量，要以习近平新时代中国特色社会主义思想为指导，建立完善全员、

① 习近平. 用新时代中国特色社会主义思想铸魂育人 贯彻党的教育方针落实立德树人根本任务［N］. 人民日报，2019-03-19（01）.

② 习近平. 用新时代中国特色社会主义思想铸魂育人 贯彻党的教育方针落实立德树人根本任务［N］. 人民日报，2019-03-19（01）.

全程、全方位育人体制，把立德树人融入教育的各个环节，全面推进所有学科课程思政建设。"设计学概论"课，具有认知历史性、理论基础性和实践前瞻性等课程特点，是设计类学生思想政治进步、设计实践提升的重要基础课程，能够直接有效提高大学生思想道德修养、人文素质、科学精神和认知能力，进而培养学生在日新月异的设计领域，探索未知、追求真理，勇攀设计创新高峰。

结　语

　　对设计中艺术创意问题的研究昭示：设计中艺术创意活动是建立在人类一切文明基础之上的人类独特的审美实践活动。立足于今天的时代背景，我们可以发现这种基础蕴涵了丰厚的历史积淀、强大的科技手段、激烈的文化碰撞和无限的人类想象等各个方面的人类文明成果。人类共通的审美心理是艺术创意得以交流与繁荣的坚实基石，也正是这种共通性成为艺术创意可以论述的重要的内在依据。设计中的艺术创意寄寓了人们丰富的审美愿望和无限的创造力量，人类内在强大的生命活力使设计出的存在物美轮美奂；与此同时，设计实践的物化存在，又极大地影响和塑造着人们的行为模式和思想形态。就在这种互相作用的历史模式中，人类宝贵的精神力量得以彰显和传承，文化得以构建和弘扬。冯天瑜先生在《中华文化史》中说道："文化传统绝非仅仅滞留于博物馆的陈列品和古籍室的线装书之间，它还活跃于今人和未来人的实践当中，成为其思想——行为范式的重要构成因素。"① 这是他所阐发的一个文化传承与弘扬的科学真谛。设计中的艺术创意问题是一个极其复杂

　　① 冯天瑜，等. 中华文化史［M］. 上海：上海人民出版社，1990：6.

的问题，所涉及角度和领域非常宽泛。本书相信对创意问题认识角度的多元与全面，能够更好地对设计实践起到启迪的作用，也越发能够丰富设计中的艺术创意。条条大路通罗马，如果罗马悬设的是人类审美的实现和幸福的获得，那么，条条大路作为通往这一目标的过程，就是设计艺术创意理应关注之处和价值所在。创意无法可循，除了创意具有无限可能性之外，创意灵感发端也难以捉摸。鉴于这个问题，可以通过美学、思维学、逻辑学等学术成果对创意不同角度进行归纳和总结，以此揭示设计中艺术创意的本质，进而增加对设计中艺术创意的认知和理解。上述内容正是本书写作之初衷和直接追求的目标。基于以上观点，依据本书的写作思路，有以下两点需要总结：

一、创意产业促进文化繁荣

当今时代，文化越来越成为民族凝聚力和创造力的重要源泉，越来越成为综合国力竞争的重要因素，丰富精神文化生活越来越成为我国人民的热切愿望。要坚持社会主义先进文化前进方向，兴起社会主义文化建设新高潮，激发全民族文化创造力，提高国家文化软实力，使人民基本文化权益得到更好的保障，使社会文化生活更加丰富多彩，使人民精神风貌更加昂扬向上。那么，文化产业有哪些新的发展机会？文化产业应如何响应国家的发展战略？许多专家学者参与分析文化创意产业发展机遇及前景。如中国人民大学教授、北京创意产业战略小组组长金元浦指出，十七大报告中提出"文化生产力""文化软实力"，提到解放和发展文化生产力，推动文化内容形式、体制改革、传播手段创新；特别提到大力发展文化产业，繁荣文化市场，增强国际竞争力，运用高新技术创新文化生产方式，培育新的文化业态，加快构建传输快捷、覆盖广泛的文化传播体系。其中，"文化软实力""文化生产力""文化大发展大繁荣"等关键词是首次提出或者首次非常明确提出的，意义重大。

设计中的艺术创意正是响应这一时代号召的重要生力军。在我们目前的日常生活当中，从衣食住行的日常起居到公共生活的各个方面，处处弥漫着设计的因素，现代生活中没有人能说自己的生活与设计无关，可以说，设计就像空气一样不可或缺地环绕在我们身边。设计中的艺术创意为了能够更好地促进文化繁荣，有两个理念有必要提出：

首先，现代性和文化性的结合。人类的进步很大程度上表现在科学技术的发展，并带动人类文化等其他方面的进步。在新的历史条件下，设计中的艺术创意手段、方法以及存在形态一定会表现出现今时代的典型特征；而创意不仅仅是技术水平发展高度的一种表征，更以新的设计手段承载了一定的审美文化传统和审美文化符号。着眼于设计艺术创意实践，现代性和文化性是兼顾历史脉络和未来发展的双重考虑。

其次，针对现代性和文化性的创意理念，要促进文化的大繁荣，应当特意强调创意的生态性和民族性。生态理念是一种时代精神。生态学告诉我们三大定律：多效应原理、相互联系原理和勿干扰原理。顾名思义，任何活动都不是孤立存在的，都有可能产生一系列的效应，都是普遍和其他事物相关联的，并且可能对其他事物产生干扰。针对设计中的艺术创意问题，生态理念至少应当从以下几个方面入手。设计必然要索取自自然，只有将设计实践对自然的获取限定在合理的范围之内，才能保证设计为人的理念和最终实现人们的幸福，这不是我们的主要论述方面。作为对设计中的艺术创意进行生态论述，我们主要想提出的观念是人的内在生态性。人类通过对自然的改造缔创造物文明，人造世界反过来又规范和影响我们的行为模式和思维方法。设计中的艺术创意所追求的人们审美趣味的实现，应当考虑到对人们健康审美心灵的培养和塑造问题，能够主动引导人们对真、善、美的关注和追求，提高人们对健康审美的判断能力。通过设计中的艺术创意，构建起健康良好的内在生态性，这样才能够更好地保证文化大繁荣的良性发展。在全球化浪潮汹涌

澎湃的当今时代，民族性是文化繁荣中的重要内容。传统文化是民族血脉认同的重要源泉，是民族凝聚力的重要动力。设计中的艺术创意应当充分挖掘和弘扬传统视觉符号，在新的历史条件下实现民族性的复活与繁荣。在充分弘扬传统民族性的同时，也为保证世界设计文化多元化做出自己的贡献。在世界一体化势不可当的今天，文化的演变和互融是必然趋势，充分弘扬和发展民族性是设计艺术创意为文化大繁荣做出贡献的重要方式。

二、设计教育需要创意理念

教师从事的是创造性工作。教师富有创新精神，才能培养出创新人才。广大教师要踊跃投身教育创新实践，积极探索教育教学规律，更新教育观念，改革教学内容、方法、手段，注重培育学生的主动精神，鼓励学生的创造性思维，引导学生在发掘兴趣和潜能的基础上全面发展，努力培养适应社会主义现代化建设需要、具有创新精神和实践能力的一代新人。针对课题设计中的艺术创意理念和设计教育问题，可以从以下两对关系来论述。

（一）实验教学和理论教学

在教育史上，实验教学的历史由来已久。艺术创意虽为文科教学内容，但同样需要实验教学的方法，在实验教学中通过实践可以得到设计操作的各方面知识和经验。设计中的艺术创意问题是操作性非常强的教学内容。由于历史遗存和教育发展现状，艺术类实验教学还处在一个起步和改革的阶段。实验教学和理论教学不是完全分离的关系。理论教学的内容也是对实践经验的总结。实验教学也不应当依附于理论教学。从知识传授的角度讲，实验教学不仅可以获得理论上的知识，而且实验教学所带给学生对知识的理解和掌握，要比简单的理论教学更为深刻、更

为清晰。理论教学可能在知识面的摄取上较实验教学更为便捷和宽泛，但作为设计教育的最终目的，还是需要走向实践的环节。实验教学和理论教学结合起来，相得益彰。实验教学的切身感性认知，对于理解和巩固理论教学具有重要意义；理论教学对于扩充知识广度、把握知识系统对于实践教学具有指导意义。设计中的艺术创意在理论上的有迹可循，需要在实验教学中得到实现和认证，只有将实验教学和理论教学结合起来，才有真正实现创意理念在设计教学中的意义。设计中的艺术创意教学，关系到两个层面的教学：基础教学和创新教学。基础教学要求掌握基本技能和理论方法等，这些内容为创新教学奠定了基础。在此基础上，创新教学，才真正能够实现成功的艺术创意。基本技能具有普遍性的特点，每个学生在学习的过程中所得到的基本技能的训练是相同的，而创意的实现则凸显出鲜活的个性和丰富性。在艺术创意教学的过程中，正是需要通过适当的实验教学，发展学生的个性和优势，培养学生的创造能力。这也是设计教育更重要的教学目标，而不仅仅停留在基本技能的传授上。

（二）学校教育和社会导向

设计教学所针对的实践意义是非常鲜明的，设计教学发生在学校教育之中，但应该和社会保持紧密的联系。设计中的艺术创意必须在社会生产中体现其价值，现代设计教育要培养与现代技术文明不可分割的一部分艺术家。在培养学生的设计能力时，要十分注意培养他们的生产组织能力和强烈的市场意识。格罗皮乌斯当年尖锐地批评过学院派的设计教育，这种教育使学生只具有一种关在画室里训练出来的能力，而对现实中的技术进步和供求状况一无所知。我们的艺术设计教育应该避免这种弊端，努力把学生培养成为对市场极为敏感的实干家，而不是闭门造

车的书呆子。① 那么作为学校教育的设计教育如何更好地走向市场、走向社会呢？在西方国家中，艺术设计介入工业生产一般有两种途径：一种是大型企业设有艺术设计局，另一种是艺术设计师独立创办艺术设计公司或事务所，承接企业的设计任务。通过这种方式，西方国家以艺术设计实业促进艺术设计教育。我们国家没有这方面成熟的运作模式，但可以通过艺术设计教育推动艺术设计实业发展。②

为了推动相关社会实业，学校教育就需要有针对性地创新改革。因为学生在接受学校教育期间，受到时间和空间的约束，同社会实践接触的机会就会受到限制。这样教育改革就要响应"广大教师要踊跃投身教育创新实践，积极探索教育教学规律，更新教育观念，改革教学内容、方法、手段，注重培育学生的主动精神，鼓励学生的创造性思维，引导学生在发掘兴趣和潜能的基础上全面发展，努力培养适应社会主义现代化建设需要、具有创新精神和实践能力的一代新人"③ 这一指导思想。设计教育要紧密联系市场，了解市场动向和与设计相关方面的信息，要熟悉设计实践的具体运作流程。在此基础上可以通过教学改革的方法，模拟出设计的社会实践运作模式，也就是实行实验教学模式，弥补社会实践机会。要成功实现这种教育改革，对从事设计教育的老师就提出了非常高的要求。教师应当了解学生的基本技能和理论水平，这是实验教学的根本依据；能够掌握设计市场相关信息，提出具有实际价值和具体目标的模拟设计课题；为了营造真实的实验教学环境，应当尽可能地创造真实的环境体验；通过组织正规的设计流程，模拟真实的社会实践环境；在具体设计过程中，要有阶段性总结和最后阶段正式的评价环节。通过这种教学模式将实验教学和理论教学、学校教育和社会导向

① 凌继尧，徐恒醇. 艺术设计学 ［M］. 上海：上海人民出版社，2004：382.
② 凌继尧，徐恒醇. 艺术设计学 ［M］. 上海：上海人民出版社，2004：383.
③ 张宝池. 大学教师教学基础 ［M］. 石家庄：河北教育出版社，2009：51.

结合起来，提高学生的实践操作能力。

本书希冀的目标是，通过美学、思维学、逻辑学等学术成果对创意从不同角度进行归纳和总结，以此揭示设计中艺术创意的本质，实现对设计中艺术创意的认知和理解，进而对设计教学和设计实践起到一定的指导意义。在结束本书写作时越发感到，设计中的艺术创意问题是一个极其复杂的问题，其所针对的直接目标虽然是设计的审美价值问题，但所涉及的领域非常广泛，囊括了人类文明的各个方面。本书着眼的思路，包括了设计、艺术和创意三者自身的演变和特征；通过美学思想关于趣味的论述，解读艺术创意的意味创造和审美心理的内在结构；对设计中的艺术创意进行思维模式的探究，揭示创意思维的具体形态；通过运用逻辑学的相关理论，论述情感互动、视觉符号构建和审美规律；论述文化和经济之间互动共荣的关系，并对艺术创意作为新型文化生产力其经济规律中的具体表现进行论述。本书对设计中艺术创意问题的这些方面的研究是初步的也是粗浅的。通过本书的写作发现，其中每个部分都有进一步完善的工作要进行；并且因为本书是进行一般设计理论论述，而设计门类包括视觉传达、产品设计、环境设计等诸多具体的设计领域；不同设计类型，其具体审美形态之间又存在共性和特性，这些都将成为后续研究的内容。由于掌握资料有限、个人的学术理论水平有限且设计中的艺术创意问题博大精深，不是十几万字的语言所能够说得清楚深透的。因此，书中存在纰漏和不足之处也是必然的，恳切希望得到专家与同行学者的批评指正，并以此为动力做进一步深入研究。

参考文献

一、经典文献

1. 列宁全集：第 38 卷［M］. 北京：人民出版社，1986.

2. 〔德〕黑格尔. 美学：第 1 卷［M］. 朱光潜，译. 北京：商务印书馆，1979.

3. 〔德〕黑格尔. 哲学史讲演录：第 2 卷［M］. 贺麟，王大庆，译. 北京：商务印书馆，1959.

4. 〔古希腊〕柏拉图. 文艺对话集［M］. 朱光潜，译. 北京：人民文学出版社，1963.

5. 朱光潜. 西方美学史［M］. 北京：人民文学出版社，2003.

6. 朱光潜. 谈美［M］. 上海：东方出版中心，2016.

二、学术著作

国内部分：

1. 袁行霈，严文明，张传玺，等. 中华文明史：第一卷［M］. 北京：北京大学出版社，2006.

2. 凌继尧，徐恒醇. 艺术设计学 [M]. 上海：上海人民出版社，2004.

3. 赵明华. 创意学教程 [M]. 西安：西北工业大学出版社，2007.

4. 吕乃基. 科技革命与中国社会转型 [M]. 北京：中国社会科学出版社，2004.

5. 王岳川. 艺术本体论 [M]. 北京：中国社会科学出版社，2005.

6. 彭吉象. 艺术学概论 [M]. 北京：北京大学出版社，2002.

7. 叶朗. 中国美学史大纲 [M]. 上海：上海人民出版社，2005.

8. 张志伟. 西方哲学史 [M]. 北京：中国人民大学出版社，2002.

9. 凌继尧. 西方美学史 [M]. 北京：北京大学出版社，2004.

10. 范明生. 西方美学通史：第1卷 [M]. 上海：上海文艺出版社，1999.

11. 范玉洁. 审美趣味的变迁 [M]. 北京：北京大学出版社，2006.

12. 王文博. 创意思维与设计 [M]. 北京：中国纺织出版社，1997.

13. 陈中立，等. 思维方式与社会发展 [M]. 北京：社会科学文献出版社，2001.

14. 卢明森. 创新思维学引论 [M]. 北京：高等教育出版社，2005.

15. 杨春鼎. 文艺思维学 [M]. 南京：东南大学出版社，1989.

16. 郭沫若. 沫若文集：第11卷 [M]. 北京：人民文学出版社，1959.

17. 滕守尧. 美学 [M]. 南京：南京师范大学出版社，2006.

18. 傅世侠，罗玲玲. 科学创造方法论——关于科学创造与创造力研究方法论探讨 [M]. 北京：中国经济出版社，2000.

19. 吴风. 艺术符号美学 [M]. 北京：北京广播学院出版社，2002.

20. 凌继尧. 美学十五讲 [M]. 北京：北京大学出版社，2005.

21. 梁启雄. 荀子简释 [M]. 上海：上海古籍出版社，1956.

22. 曾耀农. 艺术与传播 [M]. 北京：清华大学出版社，2007.

23. 许倬云. 万古江河 [M]. 北京：清华大学出版社，2006.

24. 李泽厚. 美的历程 [M]. 北京：文物出版社，1981.

25. 滕守尧. 审美心理描述 [M]. 成都：四川人民出版社，1998.

26. 范景中. 贡布里希论设计 [M]. 长沙：湖南科学技术出版社，2004.

27. 诸葛铠. 设计艺术学十讲 [M]. 济南：山东画报出版社，2006.

28. 彭吉象. 中国艺术学 [M]. 北京：北京大学出版社，2007.

29. 李砚祖. 装饰之道 [M]. 北京：人民大学出版社，1993.

30. 李砚祖. 艺术设计概论 [M]. 武汉：湖北美术出版社，2002.

31. 翁剑青. 形式与意蕴——中国传统装饰艺术八讲 [M]. 北京：北京大学出版社，2006.

32. 王令中. 视觉艺术心理——美术形式的视觉形式效应与心理分析 [M]. 北京：人民美术出版社，2005.

33. 廖军. 视觉艺术思维 [M]. 北京：中国纺织出版社，2001.

34. 宋建明. 设计造型基础 [M]. 上海：上海书画出版社，2000.

35. 陈慎任. 设计形态语义学：艺术形态语义 [M]. 北京：化学工业出版社，2005.

36. 辛华泉. 形态构成学 [M]. 杭州：中国美术学院出版社，1999.

37. 周至禹. 思维与设计 [M]. 北京：北京大学出版社，2007.

38. 胡飞. 中国传统设计思维方式探索 [M]. 北京：中国建筑工业出版社，2007.

39. 杨春鼎. 文艺思维学 [M]. 南京：东南大学出版社，1989.

40. 吾淳. 中国思维形态 [M]. 上海：上海人民出版社，1998.

41. 章利国. 设计艺术美学 [M]. 济南：山东教育出版社，2002.

42. 章利国. 造型艺术美学导论 [M]. 石家庄：河北美术出版

社，1999.

43. 丁宁. 美术心理学［M］. 哈尔滨：黑龙江美术出版社，2000.

44. 成复旺. 神与物游：中国传统审美之路［M］. 济南：山东人民出版社，2007.

45. 於贤德. 民族审美心理学［M］. 海口：三环出版社，1989.

46. 梁一儒. 民族审美心理学概论［M］. 西宁：青海人民出版社，1994.

47. 冯能保. 眼睛的潜力——阿恩海姆《艺术与视知觉》导引［M］. 南京：江苏教育出版社，1990.

48. 卢晓辉. 中国人审美心理的发生学研究［M］. 北京：中国社会科学出版社，2003.

49. 李鸿祥. 视觉文化研究：当代视觉文化与中国传统审美文化［M］. 上海：东方出版中心，2005.

50. 王海龙. 视觉人类学［M］. 上海：上海文艺出版社，2007.

51. 蔡子谔. 视觉思维的主体空间［M］. 石家庄：花山文艺出版社，1990.

52. 赵农. 设计概论［M］. 西安：陕西人民美术出版社，2000.

53. 袁鼎生. 生态视域中的比较美学［M］. 北京：人民出版社，2005.

54. 韩巍. 形态［M］. 南京：东南大学出版社，2006.

55. 王洪义. 视觉形式分析［M］. 杭州：浙江大学出版社，2007.

56. 方心普，等. 视觉流程设计［M］. 合肥：合肥工业大学出版社，2004.

57. 于培杰. 论艺术形式美［M］. 上海：华东师范大学出版社，1990.

58. 顾大庆. 设计与视知觉［M］. 北京：中国建筑工业出版

社，2002.

59. 殷国明. 艺术形式不仅仅是形式 ［M］. 杭州：浙江文艺出版社，1988.

60. 吕景云，朱丰顺. 艺术心理学新论 ［M］. 北京：文化艺术出版社，1999.

61. 王兴国. 运动与静止 ［M］. 长沙：湖南人民出版社，1986.

62. 彭立勋. 美感心理研究 ［M］. 长沙：湖南人民出版社，1985.

63. 林先发，司马志纯. 论思维形式与思维方法 ［M］. 武汉：湖北人民出版社，1983.

64. 香港设计中心. 设计的精神：续 ［M］. 沈阳：辽宁科学技术出版社，2009.

65. 张燕翔. 当代科技艺术 ［M］. 北京：科学出版社，2007.

66. 海天. 艺术概论 ［M］. 上海：上海人民美术出版社，2005.

67. 天明. 创意·设计·表现 ［M］. 沈阳：辽宁美术出版社，2003.

68. 李心峰. 艺术类型学 ［M］. 北京：文化艺术出版社，1998.

69. 刘传凯. 产品创意设计2 ［M］. 北京：中国青年出版社，2008.

70. 李雪如. 搞设计：工业设计＆创意管理的24堂课 ［M］. 北京：中国建筑工业出版社，2005.

71. 朱钟炎. 设计创意发想法 ［M］. 上海：同济大学出版社，2007.

72. 江明. 图形创意基础 ［M］. 上海：上海人民美术出版社，2006.

73. 贾荣林，陈大公，杜潇潇. 图形创意设计 ［M］. 北京：中国纺织出版社，2008.

74. 李路葵，汤雅莉. 图形创意 ［M］. 北京：清华大学出版社，2006.

75. 何颂飞，张娟. 工业设计——内涵·思维·创意 ［M］. 北京：中国青年出版社，2007.

76. 濮苏卫. 现代环境艺术设计创意与表现［M］. 西安：西安交通大学出版社，2002.

77. 朱狄. 艺术的起源［M］. 武汉：武汉大学出版社，2007.

78. 翁炳峰. 图形创意［M］. 福州：福建美术出版社，2005.

79. 伍斌. 设计思维与创意［M］. 北京：北京大学出版社，2007.

80. 赖声创. 赖声创的创意学［M］. 北京：中信出版社，2007.

81. 王健. 超越性思维［M］. 上海：复旦大学出版社，2003.

82. 徐锦中. 逻辑学［M］. 天津：天津大学出版社，2005.

83. 林家阳. 图形创意［M］. 哈尔滨：黑龙江美术出版社，2003.

84. 无锡轻工大学设计学院. 设计与创新［M］. 郑州：河南美术出版社，2000.

85. 范明生. 西方美学通史：第 3 卷［M］. 上海：上海文艺出版社，1999.

国外部分：

1.〔美〕苏珊·朗格. 艺术问题［M］. 滕守尧，等译. 北京：中国社会科学出版社，1983.

2.〔古希腊〕亚里士多德. 灵魂论及其他［M］. 吴寿彭，译. 北京：商务印书馆，1999

3.〔德〕康德. 实用人类学［M］. 邓晓芒，译. 重庆：重庆出版社，1987.

4.〔古希腊〕柏拉图. 柏拉图全集：蒂迈欧篇［M］. 王晓朝，译. 北京：人民出版社，2003.

5.〔英〕索利. 英国哲学史［M］. 段德治，译. 济南：山东人民出版社，1992.

6.〔英〕洛克. 人类理解论［M］. 关文运，译. 北京：商务印书馆，1959.

7. 〔英〕休谟. 人性论：上册［M］. 关文运，译. 北京：商务印书馆，1980.

8. 〔英〕伯克. 崇高与美——伯克美学论文选［M］. 李善庆，译. 上海：上海三联书店，1990.

9. 〔美〕雷纳·韦勒克. 近代文学批评史［M］. 杨岂深，杨自伍，译. 上海：上海译文出版社，1987.

10. 〔法〕伏尔泰. 哲学词典［M］. 王燕生，译. 北京：商务印书馆，1991.

11. 〔美〕雷纳·韦勒克. 近代文学批评史：第1卷［M］. 杨岂深，杨自伍，译. 上海：上海译文出版社，1987.

12. 〔瑞士〕F. 弗尔达姆. 荣格心理学导论［M］. 刘韵涵，译. 沈阳：辽宁人民出版社，1988.

13. 普列汉诺夫哲学著作选集. 第5卷［M］. 曹葆华，译. 北京：生活·读书·新知三联书店，1984.

14. 〔美〕鲁道夫·阿恩海姆. 走向艺术心理学［M］. 丁宁，译. 郑州：黄河文艺出版社，1990.

15. 〔英〕爱德华·德·波诺. 横向思维［M］. 上海：东方出版社，1991.

16. 〔美〕鲁道夫·阿恩海姆. 艺术与视知觉［M］. 滕守尧，等译. 成都：四川人民出版社，1998.

17. 〔美〕鲁道夫·阿恩海姆. 视觉思维——审美直觉心理学［M］. 尧滕守，译. 成都：四川人民出版社，1998.

18. 〔英〕E. H. 贡布里希. 秩序感——装饰艺术的心理学研究［M］. 范景中，等译. 长沙，湖南科学技术出版社，2000.

19. 〔英〕E. H. 贡布里希. 艺术与错觉——图画再现的心理学研究［M］. 林夕，等译. 长沙：湖南科学技术出版社，2002.

20. 〔英〕E. H. 贡布里希. 图像与眼睛——图画再现心理学的再研究〔M〕. 范景中，等译. 杭州：浙江摄影出版社，1989.

21. 〔德〕库尔特·考夫卡. 格式塔心理学原理〔M〕. 黎炜，译. 杭州：浙江教育出版社，1997.

22. 〔英〕C. W. 瓦伦丁. 美的实验心理学〔M〕. 周宪，译. 北京：北京大学出版社，1991.

23. 〔英〕R. L. 格列高里. 视觉心理学〔M〕. 彭聃龄，等译. 北京：北京师范大学出版社，1986.

24. 〔苏〕A. B. 彼得罗夫斯基. 普通心理学〔M〕. 龚浩然，等译. 北京：人民教育出版社，1991.

25. 〔苏〕A. Я. 齐斯. 哲学思维和艺术创作〔M〕. 冯申，等译. 北京：社会科学文献出版社，1992.

26. 〔美〕诺曼. 情感化设计〔M〕. 付秋芳，等译. 北京：电子工业出版社，2005.

27. 〔英〕罗宾·乔治·科林伍德. 艺术原理〔M〕. 王至元，等译. 北京：中国社会科学出版社，1985.

28. 〔美〕保罗·萨缪尔森，威廉·诺德豪斯. 微观经济学（第十六版）〔M〕. 萧琛，等译. 北京：华夏出版社，1999.

29. 〔英〕霍布斯. 论人性〔M〕//北京大学哲学系外国哲学史教研室. 十六—十八世纪西欧各国哲学. 北京：生活·读书·新知三联书店，1958.

30. 〔英〕休谟. 论人的理解力〔M〕//北京大学哲学系美学教研室. 西方美学家论美和美感. 北京：商务印书馆，1980.

31. 〔英〕休谟. 论趣味的标准〔M〕//马奇. 西方美学史资料选编：上卷. 上海：上海人民出版社，1987.

32. 〔英〕休谟. 论美与丑〔M〕//马奇. 西方美学史资料选编：

上卷. 上海：上海人民出版社，1987.

33.〔法〕伏尔泰. 趣味［M］//北京大学哲学系美学教研室. 西方美学家论美和美感. 北京：商务印书馆，1980.

34.〔法〕伏尔泰. 论美［M］//北京大学哲学系美学教研室. 西方美学家论美和美感. 北京：商务印书馆，1980.

三、学术论文

1. 季欣. 关于构建审美经济学的设想——凌继尧先生访谈录［J］. 东南大学学报（哲学社会科学版），2006（2）.

2. 罗慧. 挪用与再造——论现代广告创意中的"旧元素新组合"［J］. 艺术生活，2009（3）.

3. 张羽. 创意教学之模拟教育［J］. 师资建设，2009（5）.

4. 沈望舒. 做强动漫产业的选择［J］. 瞭望，2009（17）.

5. 唐芳. 创意经济系统下的人才结构与培养［J］. 湖南社会科学，2009（2）.

6. 方军. 文化创意是创意产业发展的核心［J］. 湖南社会科学，2009（2）.

7. 陈岩，拓中. 推进创意产业发展倡导绿色经济增长［J］. 经济纵横，2009（4）.

8. 张鹏辉. 关于创意产业背景下设计教育改革的思考［J］. 教育与职业，2009（9）.

9. 李海超，刘化飞. 我国创意产业发展现状及其策略研究［J］. 科技管理研究，2009（1）.

10. 汪欣. 大创意环境中广告创意表现的演进［J］. 科技管理研究，2009（1）.

11. 曾慧琴. 创意产业链：模式创新及价值创新［J］. 中国经济问

题，2009（1）.

12. 潘瑞芳. 从动漫教育发展谈动画创意人才培养的创新教育 [J].新闻界，2008（4）.

13. 严晨. 数字媒体出版物的创意设计 [J]. 科技与出版，2008（4）.

14. 吴敏生. 创业、创意和大学教育创新 [J]. 中国高等教育，2008（7）.

15. 耿志宏. 试论设计事理学对创意产业中广告设计的影响 [J].新闻界，2008（2）.

16. 胡敏中. 论创意思维 [J]. 江汉论坛，2008（3）.

17. 赵秀玲，孙晓涛，张保林. 论文化核心竞争力 [J]. 中州学刊，2008（3）.

18. 李伟涛. 现代学校发展创意设计：一种新的学校教育科研形式 [J]. 上海教育科研，2008（5）.

19. 张立. 文化创意产业格局下的工业设计思考 [J]. 科技进步与对策，2007（8）.

20. 关红. 创意经济时代的艺术设计再论 [J]. 文艺研究，2007（4）.

21. 盛容. 文字创意设计中的"形"和"意" [J]. 文艺研究，2007（3）.

22. 吴菡晗，王立端. 为"小众"而创意为"和谐"而设计——残疾人日常生活器具设计的思考 [J]. 生态经济，2006（11）.

23. 张国梁. 需要创意，更需要创异——书籍设计断想 [J]. 编辑学刊，2006（4）.

24. 孙延俊. 装帧、印刷色彩引力 [J]. 新闻界，2006（3）.

25. 陈麦. 文化创意与非物质设计 [J]. 戏剧艺术，2006（3）.

26. 祝智庭，吴战杰，邓鹏. 创意技术：教育技术的新境界［J］.中国电化教育，2006（3）.

27. 李凤琴. 艺术设计创新与意象造型［J］. 文艺研究，2005（11）.

28. 叶向英. 文字创意的魅力［J］. 新美术，2004（3）.

29. 李蕾. 海报设计中图形艺术的魅力［J］. 文艺研究，2004（3）.

30. 朱怡华，吴玉琦. 现代学校发展需要创意设计［J］. 上海教育科研，2004（4）.

31. 卫军英，赵晓亮. 广告：超越初级追求［J］. 新闻与传播研究，2003（4）.

32. 庞永红，屈健. 论现代广告创意设计的间接表现策略［J］. 西北大学学报（哲学社会科学版），2002（4）.

33. 卢怡. 思维方式在装帧艺术创意中的作用［J］. 科技与出版，2002（3）.